2017 한양대학교 연극영화학과
캡스톤 창작희곡선정집 • 2

2017 한양대학교
연극영화학과

캡스톤

창작희곡선정집

2

평민사

# 차 례

\*

\*

\*

# 펴낸이의 글

　오늘날 한국 공연예술산업에 있어서 '창작희곡'은 마치 에너지가 고갈되어 가는 세상에서 원전을 찾기 위해 애쓰는 것과 같은 중차대한 이슈가 되었습니다. 이와 같은 흐름은 공연예술계를 넘어 전 문화예술 분야의 측면에서도 마찬가지일 것입니다.

　하나의 기발한 창작 아이템이 다양한 장르와 매체를 넘나들며, 웬만한 중소기업 못지않은 경제적 효과를 거두는 것은 이제 낯설지 않은 일이 되었습니다. 경제적인 효과를 차치하더라도, 우리 고유의 창작작품을 개발한다는 것은 '인간'을 다루는 우리 예술인들에게 우리의 정서가 담긴 우리의 이야기를 우리가 직접 전달한다는 측면에서 무궁한 가치를 지녔다고 판단됩니다.

　여기 7명의 작가들은 아직 '전문적'이라고 할 수 없는 새내기들입니다. 그래서 다소 미숙하고, 거칠 수도 있습니다. 그러나 그렇기 때문에 더욱 기발하고, 새로우며, 생동감이 넘칩니다. 이들의 시작은 미약할 수 있으나 이러한 노력들이 오아시스의 작은 물줄기를 만들어 앞으로 한국 공연예술계

의 젖줄로 발전할 수 있는 밑거름이 되리라 믿어 의심치 않습니다.

본 희곡집은 한양대학교 〈캡스톤디자인〉 교과목에서 개발된 스토리 재료들을 7인의 작가와 창작팀이 발전시켜 완성된 결과물입니다. 창작과정에서 고생했을 작가들과 학생들에게 수고했다는 말을 전하며, 본 희곡집이 출판될 수 있게끔 물심양면으로 도와주신 한양대학교 링크플러스 사업단의 문영호 차장님과 백상훈 선생님께 감사드립니다.

또한 이와 같은 좋은 취지를 생각해주시어 선뜻 출판을 진행해주신 평민사에도 진심으로 감사드리는 바입니다. 앞으로 저희 한양대학교 연극영화학과와 공연예술연구소는 다양한 측면에서의 창작과정을 통해 한국 공연예술계에 신선한 활력을 지속적으로 불어넣을 것을 약속드리는 바입니다.

권용 · 조한준

# 계산 사회
## (부제 : 하얀 타임)

정소원 지음

이마리, 잡았던 나일만의 손을
서서히 놓는다. 또각또각.
구두소리가 울려 퍼진다
그녀는 다시 세상에서
가장 우아한 걸음으로 퇴장한다.
퇴장하기 전 이마리의 마지막 인사
이마리가 가려 하자
의자에서 벌떡 일어나 그녀에게 90도로
머리 숙이는 공장반장 17호.

■ 공연

2017. 12. 14~2017.12. 16
한양대학교 ITBT관 1층 스튜디오씨어터

| | |
|---|---|
| 가은 | 계산사회 |
| 정묵 | 작/연출 정소원 |
| 재혁 | 등장인물 |
| 병열 | 나일만 |
| 가은 | 이마리 |
| 재혁 | 김철수 |
| 정묵 | 공장반장 17호 |
| 재혁 | 노형민 |
| 정묵 | 안대지 |

■ 등장인물

나일만 : 올해 기준 31세, 불면증에 시달리는 명문대 출신 '비합리적 인간', 노동자. 그러나 그는 계산사회에 숨겨진 계급에 대한 진실을 모른다. 즉, 자신이 계산사회에서 '비합리적 인간'이 라는 사실을 전혀 모른다. 그는 자신의 불면증이 남들이 말하는 '사랑'을 해보지 못한 것에 기인한다고 생각한다. 밤마다 찾아오는 무기력증과 외로움에 몸부림치며 소개팅도 해보고 결혼정보회사에 등록도 하지만 당시 중소공장을 다니며 대출까지 있던지라 번번이 퇴짜를 맞았었다.
그러던 중 어머니의 죽음에 큰 충격을 받고 다시 죽기 살기로 공부해 대공장에 입사하게 되는 인물.

그의 이름은 나는 일만 하는 사람이라는 뜻.
그의 목표는 모두가 선망하는 대공장에 입사하여 승진해서 성공하고, 동시에 사랑하는 아내를 만나 행복한 가정을 꾸리는 것. 남들이 성공이라 말하는 인생을 선망하고 그렇게 교육받으며 자라왔다.
그 목표를 위해 성실하게 공부를 죽어라 해왔던 인물. 일명 '모범생'

# 에필로그

펄럭이는 커튼. 빗소리. 의자에 앉은 노갑완은 등을 돌려 비바람에 휩쓸려 들어온 꽃을 주워든다. 발 뒤로 조명이 들어오면, 11세 황태자 은이 소파에 앉아 있다. 서장에서와 같은 무도곡이 흐르면, 11세 황태자비 차림의 갑완이 등장한다. 갑완은 황태자가 앉은 소파 끝에 앉는다. 황태자와 갑완이 서로 마주 보는 동안, 무대 오른편에는 식물인간이 된 영왕을 휠체어에 태운 채 등장하는 마사코. 그녀는 일본의 가부키에 나오는 여성처럼 하얗게 분을 칠했다. 이어, 치매증 환자가 된 덕혜옹주가 휠체어에 탄 채 조명을 받는다. 그 뒤로, 구와 미국여성 줄리가 나란히 서 있다. 줄리는 웃지 않는다. 그들은 마치, 빛바랜 흑백사진 속의 인물처럼 무표정하다. 그들은 파란색 조명에 갇혀 검은 납덩어리로 굳어간다. 조명이 노갑완만을 남겨둘 때, 꽃을 쥔 노갑완의 손이 축 처진다. 꽃이 떨어지고, 조명은 서서히 어두워진다.

끝.

갑  완    기자분께서는 어떤 대답을 원하십니까?

기  자    오직 그분을 위해 일생 수절하고 사셨는데, 이제 돌아오
          신다니 감회가 어떠십니까?

갑  완    당연히 귀국하셔야지요. 시기가 너무 늦었다고 생각합니
          다. 이해하실지 모르겠지만 나는 아직도 *그분*의 백성입
          니다.

기  자    이은 씨가 귀국하신다면 직접 만나시겠습니까?

갑  완    … 이제 와서 그분을 만난다고요? 이제 와서?

기  자    그 밖의 다른 소망은 없으십니까?

갑  완    오직 나보다 그분이 더 오래 사시길 바랄 뿐입니다.

기  자    이은 씨가 귀국하셔서 만약 여사님을 찾아오시면 어찌
          하겠습니까?

갑  완    왕이 날? … 왜 이다지도 오랜 시간이 필요한 거요. 왕이
          자기 나라로 돌아오는데 56년의 세월이 걸리다니… (기자
          와 카메라맨이 사라진다. 어둠 속에 갑완이 혼자 남는다) 왕이 날
          찾아올까요? 나라도 백성도 없는 고국에 이미 역사 속으
          로 사라져 버린 대한제국의 한 여인을?… 왕은 과연 돌
          아온 건가요? 나라도 백성도 없는 고국에 돌아오시다
          니… 왕은 과연 돌아온 건가요? … 나는 아직도 그분의
          백성입니다만….

          어둠 속에서 천둥이 친다.

# 부산

검은 스웨터를 입은 노갑완을 비춘다.

**노갑완** 전쟁이 끝난 후, 우리는 부산에 정착했습니다. 전쟁의 상처도 그럭저럭 아물어가던 1962년 9월 어느 날이었습니다.

기자와 카메라맨이 등장한다. 카메라맨은 주위를 빙빙 돌며 플래시를 터트리며 사진을 찍는다. 기자는 녹음기를 작동시키고 마이크를 갖다 댄다.

**기 자** 영친왕 이은 씨가 곧 귀국하시는데 여사의 심정을 어떻습니까?

사이.

영왕은 눈을 감는다. 마사코는 바느질을 놓고 잠시 꼼짝 않는다.

**영 왕**   구가 보고 싶구나. 구야! 구야!

50년대 미국 음악이 흘러 나온다. 음악은 경쾌하나 조명은, 외부와 단절하듯 눈 감은 영왕과 무표정한 마사코의 얼굴만을 비춘다. 음악이 잦아들면 어둠 속에서 구와 미국여성 줄리가 나란히 서 있다. 줄리는 인형처럼 생글생글 웃고 있다…. 마사코는 줄리를 보고 놀라지만, 이내 냉정을 되찾는다. 영왕은 기대에 찬 표정으로 눈을 뜨고 줄리를 본다.

**영 왕**   (어둠 속에서) 안돼! 아, 안돼!

조명이 꺼진다.

겠습니다.

**영 왕**  선생의 호의는 고마우나 이것은 우리나라 내부의 일이니 너무 걱정마시오. 그리고 아무리 곤란하더라도 내 나라 정부를 상대로 소송을 할 생각은 없소.

힘이 빠진 듯, 바느질감을 놓고 한숨짓는 마사코. 변호사 일어나 퇴장하면, 한복 입은 소녀가 등장하여 의자에 앉는다. 영왕은 붓을 잡고 소녀를 그린다. 마사코는 새장의 카나리아에게 말한다.

**마사코**  영왕의 가슴속에 무슨 생각이 들어있을까. 나는 늘 그 생각을 하면서 평생을 살아왔단다. 그분이 이승만 대통령의 천대에 괴로워하신다는 걸 알면서도 나는 그분의 깊은 생각을 알지 못하지. 그야, 그분도 내 깊은 속내를 알지 못하실 거야.

마사코는 새장 문을 열어둔다. 새는 새장 밖을 나가지 않는다. 소녀는 자리에서 일어나 나간다. 영왕은 그림을 보고 독백한다.

**영 왕**  너는 조선의 산을 보았느냐? 네 둥근 뺨처럼 둥글둥글할 것이다. 너는 조선의 강을 보았느냐? 네 이마를 적시는 땀방울같이 고요할 것이다. 저는 조선의 달을 보았느냐? 네 눈빛처럼 부드러울 것이다… (한숨을 쉰다) 조선 민중은 나에게서 떨어져 나가고 있을 뿐이야.

# 일본

초라한 다다미방. 한쪽에는 초라한 옷차림으로 바느질을 하고 있는 마사코. 중앙에는 영왕과 일본인 변호사, 차를 마시고 있다.

**마사코**    6·25전쟁이 발발하던 때, 아들 구는 미국으로 유학을 떠났습니다. 이승만 대통령은 전하의 귀국을 노골적으로 반대하셨고, 황실재산도 모두 몰수해갔습니다. 맥아더 장군은 이승만 대통령을 동경으로 초청한 뒤 인천상륙작전을 짜신 영왕의 훌륭한 점을 누누이 말했습니다. 뿐만 아니라 한국도 일본과 같이 입헌군주제를 만들고 임금님을 모셔야 한다는 견해를 피력했지요. 그 때문인지 이승만 대통령의 탄압은 더욱 잔인했습니다. 보다 못해 사방으로 도움을 요청한 겁니다.

**변호사**    한국정부에서 전하의 왕실 재산을 다 빼앗고 생계비도 드리지 않는 것은 위법입니다. 그러므로 정부를 상대로 배상을 청구하면 꼭 이깁니다. 제가 무료로 변호해 드리

조명 꺼지면, 어둠 속에서 전차소리.

소 리   (가두방송 확성기 통해 나오는 소리다) 국군장병에게 알려 드립
       니다. 휴가 나온 국군장병여러분, 속히 귀부대로 귀대하
       십시오.

       계속 반복되는 가운데 길고 긴 사이렌이 울린다.

영왕은 그대로 꼼짝 않는다. 서장에서와 같이 노갑완이 조명을 받는다.

**노갑완**  저기 여명을 보십시오. 새벽이 밝아오고 있습니다. 그날의 새벽같이 해가 뜨겠지요. 1945년 8월 15일 새벽, 우리나라가 해방되었다는 소식을 들은 나는, 울었습니다. 기쁨의 눈물이 아닌 슬픔의 눈물이었지요… 우리의 힘으로 얻어진 떳떳한 해방이 아닌 어부지리로 얻어진 해방이었기 때문입니다. 진정한 독립은 스스로 쟁취하여 얻어지는 것이어야 했지요. 서울에는 이미 미국 군정부가 들어서 있었으며, 그들은 임시정부의 환국을 허가하지 않았습니다. 그들은 개인자격으로 환국했으며, 나 또한 28년간의 긴 망명생활을 청산하고 멀어지는 상해를 멍하니 바라보았지요. 외국처럼 낯선 인천항에 배가 닿는 순간, 스무 살에 망명을 떠났던 나, 민갑완은 어느덧 50을 바라보는 늙고 초라한 여인이 되어 있는 걸 깨달았지요. 부끄러웠습니다. 나는 조국을 위해 겨우 내 목숨 지탱한 일밖엔 없었으니까요. 그러나 전쟁이 아니었더라면… 1950년 6월 26일은 민갑완 사회교육사업후원회 회원들의 첫 번째 정기모임을 갖기로 한 날이었습니다. 그러나 6월 25일 새벽, 3시 30분, 전쟁. 또 한 번의 지긋지긋한 전쟁이 시작되었습니다.

영왕이 퇴장하면, 마사코는 혼자 남는다. 천천히 카나리아 새장 앞에 가서 앉는다. 카나리아에게 말한다.

**마사코**  전하가 우울해 하시면, 나는 몰래 눈물을 흘린단다. 조국을 떠나오신 전하의 슬픔이 옹주로 인해 더욱 깊어가고 있기 때문이지. 그러나 이 마사코는 그보다 더 걱정스러운 일이 있단다. 바로 옹주로 인하여 전하의 마음에 변화가 생기지 않을까 하는 염려란다. 결국, 옹주는 5월 8일, 대마도 심주의 아들 소다케시 백작과 눈물의 결혼식을 올리게 되겠지. (무대 안쪽에 웨딩드레스를 입은 옹주가 몽유병자처럼 서 있다) 하지만, 옹주가 비정한 정략결혼을 견딜 수 있을까?

마사코가 앉았던 자리의 조명이 꺼지면, 옹주를 비추던 조명도 점점 작아진다. 옹주의 공포에 찬 표정만 남기면서 조명이 꺼져간다. 어둠속에서 히로히토 천황이 울음 섞인 목소리로 항복 성명서를 읽어 내려간다. 이어, 울음소리와 만세소리가 울려 퍼진다. 조명이, 밝아지면 여전히 새장 옆에서 울고 있는 마사코, 그 옆에 영왕 등을 보인 채 눈물을 흘리고 있다.

**마사코**  (또랑또랑하게) 당신과 나의 눈물은 달라요. 당신은 해방되어 울지만, 나는 나라가 망해 우는 거예요.

이때, 잠옷 바람으로 머리를 풀어헤친 스무 살의 옹주가 맨발로 걸어 나온다. 옹주는 영왕을 봐도 알아보지 못하고 지나간다. 영왕은 옹주를 잡는다.

옹주야, 가여운 옹주 (영왕은 옷을 벗어 옹주를 감싼다. 옹주는 가만히 서 있다) 너마저 나 같은 신세가 되다니. 옹주 너만은 나같이 되지 말아야 할 텐데. 나는 무능하구나. 많은 조선인들이 왜 망명도 하지 않고, 일본의 보호 밑에 있느냐고 비난하는 거 나도 알고 있다. 그러나, 옹주야, 내가 망명하면 조선 백성들은 어떻게 되겠느냐? 조선인들을 개, 돼지 같이 부리고 왕실도 없애 버릴 것이다. 허나, 나는 옹주 너마저도 보호 못하는 무능한 왕이로구나.

마사코와 하녀 등장.

**마사코**   (하녀에게) 옹주를 데려가거라.

하녀가 옹주를 데려간다.

**마사코**   전하.

**영 왕**   옹주의 뜻대로 조선사람과 결혼시키는 것이 이다지도 힘들단 말이오.

모두 어색해한다.

**시노다**    저, 대마도 심주의 아들 소다케시 백작은….

**영 왕**    알았으니 그만 돌아들 가시오!

**한창수**    옹주의 결혼식은 5월 8일로 결정될 것입니다.

이때, 하녀가 급히 등장.

**하 녀**    마마, 마마.

**마사코**    무슨 일이냐?

**하 녀**    옹주가 보이지 않습니다.

**마사코**    아, 또 어디 헤매고 있을 테니 샅샅이 뒤져봐라.

**하 녀**    네.

**마사코**    (한창수와 시노다에게) 이래도 옹주를 결혼시키려 하세요? 너무해요. 옹주! 옹주! (퇴장한다)

**한창수**    전하, 이만 물러가겠습니다.

**영 왕**    ….

시노다와 한창수는 눈치 보며 슬슬 물러간다.

**영 왕**    고약하고 괘씸한 사람들 같으니, 인질은 나 하나로 족하건만….

| | |
|---|---|
| **시노다** | 늦어도 5월에는 결혼을…. |
| **마사코** | 옹주가 어떻게 받아들일까. |
| **한창수** | 어차피 겪어야 할 일입니다. |
| **마사코** | 조선왕족이라고 꼭 일본 황족과 결혼해야 하다니! |
| **시노다** | 왕공가 규범이 그런 걸 어쩌겠습니까? 조선왕족은 일본 황족이나 귀족과 결혼하도록 하지 않았습니까? |
| **마사코** | 옹주가 가여워요. |
| **한창수** | 다음은 이우 공으로 야나기사와 백작의 딸을 후보자로 정해 놓고 천황의 칙허를 기다리고 있습니다. |
| **마사코** | 아, 이우 공은 반대할 거예요. |
| **영 왕** | 정해둔 조선여자가 있다고 하였소. |
| **한창수** | (비꼬듯이) 어디 이우 공뿐이겠습니까? 허나, 천황의 칙허 없는 혼약은 모두 종이쪽지에 불과하지요. |
| **영 왕** | …. |
| **시노다** | 이우 공이 왕공가의 규범을 무시하고 혼약을 한 것은 유감스러운 일입니다. |
| **마사코** | 한창수 장관께서는 손녀도 일본인에게 시집 보내셨다지요? |
| **한창수** | 네, 그렇습니다. |
| **마사코** | 무사하게 잘 살던가요? |
| **한창수** | 네? |
| **마사코** | 정략결혼이란, 어차피 사랑 없는 결혼이니까, 물어보는 거예요. |

뒤로 더 심해요. 일전에 귀국했을 때 생모도 못 만나고 돌아왔겠지요. 이제 열일곱, 감수성이 예민할 때, 그런 일을 당하니 오죽하겠어요.

**시노다**  마음이 약한 탓입니다.

**마사코**  요즘은 학교도 가지 않겠다고 고집을 부리십니다.

**한창수**  천황께서 대마도 심주의 아들인 소다케시 백작과 옹주의 결혼을 칙허하셨습니다.

**마사코**  안돼요. 옹주는 아직 환자예요. 만약, 이 사실을 알면, 더 나빠질 거예요. (이 말을 들은 영왕, 행동을 멈춘다)

**한창수**  이미, 천황의 칙허가 내려졌습니다.

**마사코**  아, 이를 어쩌나. 만약 그리 되면, 옹주의 병은 더 심해질 거예요.

**한창수**  그러니 서둘러야 합니다.

**마사코**  그건 무슨 말입니까?

**한창수**  만약, 옹주 병이 더 심해지면….

**마사코**  더 심해지면?

**한창수**  옹주의 혼삿길은 영원히 막히게 됩니다.

영왕이 나타난다.

**영  왕**  그러니 결혼을 서두를 일이 아니오.

**한창수**  더 이상 미룰 수 없습니다.

**영  왕**  공부라도 다 마쳐야 하지 않겠소.

# 도리이시카 저택

조명이 서서히 밝으면, 화려한 일본병풍이 드러난다.

무대 하수 쪽에 마사코, 시노다, 한창수가 둥근 탁자를 놓고 차를 마시고 있다. 상수 쪽엔 영왕이 군복차림으로 신문을 보고 있다.

**마사코**　시노다 차관님, 요즘 영국의 빅 뉴스를 알고 계시겠지요?

**시노다**　알고말고요. 황태자 프린스 오브 웨일즈께서 유부녀 심프슨 부인과 사랑을 위해 왕관을 버렸죠.

**마사코**　어떻게 생각하세요?

**시노다**　미친 짓이죠!

**마사코**　저런.

**한창수**　요즘, 덕혜옹주는 어떠십니까?

**마사코**　옹주가 가여워서 전하는 한잠도 못 주무십니다.

**시노다**　병명이….

**마사코**　조발성치매증, 마음의 병이에요. 생모 양귀인이 별세한

갑 완    안녕하세요, 유주사 아주머니. 안 그래도 한동안 뜸하길
         래 궁금했어요.

유씨부인   … 오늘 작별인사 차 왔습니다.

갑 완    ….

유씨부인   애기씨, 저는 조선총독부에서 보낸 사람입니다. 애기씨
         의 일거일동을 감시하여 보고하라는 명령을 받고….

갑 완    그럴 리가?

유씨부인   (눈물을 흘린다) 처음엔 아무 말 않고 귀국할까 하다가 말씀
         드리는 게 도리일 것 같아서….

갑 완    어쩌다 그랬소.

유씨부인   애당초 애기씨를 해코지 할 생각은 없었습니다. 돈을 준
         다기에 저지른 죄, 양심의 가책을 느꼈습니다. 애기씨,
         절 죽여주세요.

갑 완    품안에 적을 끼고 살다니!

유씨부인   모든 게 돈이 유죕니다. 그동안 애기씨를 속인 죄 용서해
         주십시오.

갑 완    … 돌아가세요.

유씨부인   앞으로 이런 일이 없다고 보장 못하니 각별히 유의하십
         시오.

유씨부인 퇴장하면, 갑완 천천히 의자로 가 앉는다. 조명이 꺼지면, 천
장에서 일본식 병풍이 천천히 내려와 갑완이 있는 부분을 가린다.

**갑 완**  아, 숨이 막혀요.

**지쿠쿠**  머지않아 닥쳐. 뼈저린 고독이 뭔지 알게 돼. 그러기 전에 내 말대로 해. 좋은 남자 소개해 줄 테니까. (밝은 표정) 만나보고 좋으면 결혼하고 싫음 또 다른 남자를 소개해 줄게. 중국 대륙은 땅도 넓지만 좋은 남자도 많지. (웃는다. 갑완도 웃는다) 내가 아는 남자들은 현재 부총통도 있고, 재력가학자, 정부요인, 얼마든지 있어…. 민소저, 민소저만 맘먹으면 얼마든지 소개해줄 수 있어.

**갑 완**  (억지미소를 짓는다) 생각해 보겠어요.

**지쿠쿠**  정말? 약속해.

**갑 완**  약속은 할 수 없어요.

**지쿠쿠**  거봐, 민소저 생각은 바뀌지 않아. (갑완 웃는다) 사실, 나 내일 떠나. 오빠 집에 가기로 했어.

**갑 완**  아, 많이 편찮으시군요.

**지쿠쿠**  아마 나 빨리 죽을 거 같아.

**갑 완**  그런 말 마셔요.

**지쿠쿠**  민소저, 농담이 아니야. 결혼해. 이게 내 유언이야.

**갑 완**  또, 그런 말.

**지쿠쿠**  마지막으로 이 집 정원이나 둘러볼까?

지쿠쿠가 퇴장하는 모습을 바라보는 갑완. 이때, 유씨부인이 다가온다.

**유씨부인**  애기씨,

앉지…. 허나, 나는 스무 살의 여자로, 본능적인 그리움이 두려웠어. 혁명가로서 나를 희생하기로 각오했기 때문이야. 스스로 여성이기를 거부했어. 스물일곱 살 되던 해 겨울, 어리석게도! 난 자궁을 들어내고 말았지.

긴 한숨을 쉬는 지쿠쿠. 갑완, 지쿠쿠의 손을 잡아준다.

지쿠쿠    하늘이 여자에게 자궁을 줄 때, 네 뱃속에 우주를 품으라는 소리를 들은 적이 있지. 내 희망은 오직 혁명, 혁명뿐이었어. 그 길을 방해하는 그 어떤 것도 용납할 수 없었지. 혁명은 성공했고, 지쿠쿠는 위대한 인물이 되었는데 나는 왜 조금도 행복하지 않을까? 지금도 나를 사랑해 주는 가족이 있고, 나를 찾아주는 수없이 많은 동지들이 있는데.

갑  완    하지만, 지쿠쿠, 당신은 치열하게 살았어요.

지쿠쿠    치열하게? 후후. 민소저. 너는 너무 너무 몰라. 늙은 국화라고. 혼자 피어 향기 뿜는 것보다 혼자 시들어가는 걸 생각해봤어? 아무도 보아주지 않는 절망! 나락! 처절한 고독!… 민소저, 나는 누구에게도 진심을 털어놓은 적이 없어. 이 고독을 어떻게 말해야할까. 민소저는 너무나 몰라. (지쿠쿠는 억지웃음을 지으며 말한다. 자신의 고백에 대한 어이없는 웃음과 같다) 나는 너무 너무 고독해. 뼈가 아플 지경이야. 너를 보면 안타까워 미치겠어! 지금이라도 늦지 않았어. 여자 나이 서른여덟이면 다시 시작할 수 있어.

과 함께 일찍이 구국운동에 투신했으니까요. 당신을 모르는 중국인들은 아마 없을 거예요. 지쿠쿠, 당신을 생각하면 왜 진작 나도 혁명가가 되지 않았는지 후회스러워요.

**지쿠쿠**  민소저, 당신 얘긴 다 알고 있어. 그러나, 혁명가기 이전에 난 여자야 당신도 여자고 빨리 깨달아야 해. 이 사실을 어서 빨리.

사이.

**갑 완**  (화제를 돌리려는 듯) 차를 드시겠어요?

**지쿠쿠**  민소저, 지금이라도 결혼해.

**갑 완**  찻물 얹어놓고 올게요.

**지쿠쿠**  (갑완의 손을 잡는다) 진심으로 하는 말이야. 결혼 해.

**갑 완**  (어색하게 웃는다) 뭔가 보람 있는 일을 하고 싶어요.

**지쿠쿠**  (자조적으로) 보람 있는 일?… 내 얘기 들어볼 테야? (갑완을 가까이 앉힌다) 내 고향은 관동성, 부유한 집안이었어. 오빠 진해당이 혁명당에 투신하여, 나도 혁명당에 들어갔지. 그때 내 나이 스무 살이었어. 혁명당원들은 대환영이었어. 나 때문에 여성 당원의 수도 늘었지. 난 신념에 가득 차 있었어. 우리 혁명당은 삼민주의 제창자인 손중산의 정신을 이어 받았지. 중국의 18개 성을 전전하면서 국민들의 의식을 구국일념으로 고쳐시켰어. 처절한 싸움, 싸움, 싸움. 드디어 정권을 잡았지. 혁명가들은 국민의 영웅으로 추앙받

서 그래요. 언제까지 그렇게 사실 거예요. 상해는 위험한 도시예요. 더구나 애기씬 벌써 서른이 넘었어요. (세 여자 가벼운 한숨을 쉰다. 유주사 처, 사진을 꺼내 이기현 처에게 건네준다) 이게 마지막이라오. 한 번만 더 청해 봐요. 또 거절하면 나도 완전히 포기하겠어요.

**이기현 처**   (사진을 물끄러미 바라본다) 애기씨는 무슨 배짱이실까.

탁자를 비추던 조명 꺼지면, 창가에 서 있는 갑완을 비추는 조명이 강해진다. 비파소리가 뚝 끊긴다. 갑완, 돌아서며 책을 읽는다. 그녀가 책을 읽는 동안 이층에서 내려오는 지쿠쿠, 그녀는 40대 후반으로 병색이나 당당하고 강인한 인상이다.

**갑 완**   도리화는 은광을 받으려고 아름다운 그 빛을 서로 다투네. 늙은 국화는 맨 나중 꽃이 피니 쓸쓸한 그 모양 누가 살피랴 서리바람 풀을 휩쓸 때 가을 동산 외로이 꽃다우리라.

**지쿠쿠**   (미소 지으며) 늙은 국화가 민소저야?

**갑 완**   어머, 지쿠쿠.

**지쿠쿠**   (창을 내다보며) 상해는 요화처럼 화려한 환락가. 여기 늙은 국화 쓸쓸히 향기를 뿜나니, 그 향기 누가 알아줄꼬.

**갑 완**   지쿠쿠가 이층에 이사 온 후부터 사람 사는 집 같아요. 이렇게 훌륭하신 분과 함께 살다니 영광이에요.

**지쿠쿠**   … 민소저, 내가 부러워?

**갑 완**   그럼요. 지쿠쿠. 당신은 위대한 혁명가예요. 오빠 진해당

요원에 좋은 사람들 많아요. 어때요 쪼쯔모, 상해부자는
없소?

**쪼쯔모** 왜 없겠소. 민소저 같이 참한 색시는 모두 생각하고 있지요.

**이기현 처** 그런 소리 마세요!

**유주사 처** 생각해봐요. 이미 영왕께서는 마산지 마사콘지 결혼해서
왕자님을 낳으셨대요. 첫 아들 진왕자가 죽은 지 10년 만
에 낳은 왕자니 오죽 귀하실까. 영왕께서는 이미 일본 왕
족이 다 되셨대요.

**이기현 처** 그런 말 마세요. 영왕과는 상관없대요. 자신이 결혼하든 안
하든 상관 말래요. 저도 혼담 얘길 꺼냈다가 혼이 났어요.

**유주사 처** 누굴, 말씀 드렸어요?

**이기현 처** 왜요? 알고 싶으세요?

**유주사 처** 임정요원?

**쪼쯔모** 민소저가 정 그러면 집 나가겠다 한 일이 그 일이었군요.

**유주사 처** 나한테만 살짝 말해봐요.

**쪼쯔모** 나도 압시다.

**이기현 처** 비밀이에요.

**유주사 처** 소문에, 이승만 박사도 청혼을 했다지요?

**이기현 처** 아니, 어떻게 아셔요?

**유주사 처** (패를 돌리며) 또 있지요. 상해시장의 비서도 청혼을 했다지
요? 민소저가 거절하자 괴로워하다 미국으로 떠났다지요?

**이기현 처** 남의 얘기라 함부로 말하는군요.

**유주사 처** 함부로 말하는 것이 아니라 저도 같은 여자로서 답답해

유씨부인　평양감사도 지 싫으면 그만이라지 않아요.

이기현 처　아서요, 또 그 소리.

쪼쯔모　마냥 혼자 늙을 수는 없잖아요.

유주사 처　쪼쯔모 말이 맞아요. 여기는 서울이 아니라 상해예요. 살짝 결혼한들 누가 알겠어요? 이왕 결혼하실 거면 나이 한 살이라도 어려 고울 때 가셔야지.

이기현 처　휴, 꿈도 꾸지 말아요.

유주사 처　(비꼬듯이) 그런다고 물 건너간 왕이 돌아올 것 같아요?

이기현 처　나도 답답해요.

쪼쯔모　민소저가 가엾어요. 조국에 계신 어머니까지 돌아가시고, 의지하던 외삼촌까지 돌아가셨으니….

이기현 처　그분이야, 조카 생각은 끔찍했지.

쪼쯔모　이제 어떡할 생각이세요?

이기현 처　이제 천행도 직장에 다니니 분가해야지요.

유씨부인　애기씨는 요즘 어때요?

이기현 처　요즘은 무슨 생각인지 책도 읽고, 차분해졌어요.

쪼쯔모　이층에 세든 혁명가 때문이겠죠.

유주사 처　혁명가라뇨?

이기현 처　몹시 아픈 것 같아요. 하녀가 늘 약을 끓이더라구요.

쪼쯔모　쉿! 비파소리군요.

이기현 처　무슨 청승인지 몰라요. 저 소릴 들으면 내 가슴도 미어져요.

쪼쯔모　독신녀의 말년은 원래 고독하답니다.

유주사 처　이봐요. 옆에서 살살 구슬려봐요. 내 중매 서리다. 임정

# 갑완의 집

둥글게 조명이 떨어지면 창밖을 내다보고 서 있는 민갑완 검은 상복을 입었고, 한 손에는 책을 들었다. 이층에서 비파소리가 슬프게 들린다. 무대 끝 쪽은 정원으로 둥근 탁자에서 마작을 하고 있는 유씨부인, 외숙모, 중국여인 쪼쯔모가 앉아 있다. 빈 의자가 하나 있는데, 그것은 갑완을 위한 자리다. 중국인 하녀 앙앙이 찻쟁반을 들고 등장. 갑완에게 다가간다.

**앙 앙**　마작을 하자고 부르십니다.

**갑 완**　또 사진을 가지고 온 모양이로군.

**앙 앙**　유씨부인과 쪼쯔모 아주머니십니다.

**갑 완**　미안하다고 전해라. (앙앙이 정원으로 차를 가져간다)

**앙 앙**　애기씨께서 미안해하고 하십니다.

**이기현 처**　앙앙이라도 앉으렴. 어차피 마작은 네 사람이 해야 하니까.

**쪼쯔모**　애기씨는 어쩌면 그렇게 변함이 없으실까. 어디 허술하고 흔들리는 구석이 있어야지, 원. (혀를 찬다)

니 누이의 삶도, 희망이 생겼으련만, 갈수록 먹구름만 가득하구나.

이기현 자리에서 일어나 몇 발짝 걷다가 쓰러진다.

**천 행**  외삼촌! 외삼촌!

천행의 부르짖음이 작아지면서 조명이 어두워진다. 완전히 어두워지면, 비파소리가 들린다. 비파소리는 다음 장면까지 이어진다.

| | |
|---|---|
| 보 알 | 미스 민을 만나게 해 주십시오! |
| 이기현 | 그앤, 누구와도 결혼 못합니다. |
| 보 알 | 결혼 못하는 이유가 뭡니까? |
| 이기현 | 그앤, 누구와도 결혼 못합니다. |
| 보 알 | 도대체, 조선 프린스의 약혼자였었다는 게 현재까지도 중요합니까? |
| 이기현 | 아니, 어떻게? |
| 보 알 | 더 이상 과거에 얽매이지 마십시오. 당신이 조카를 진심으로 사랑한다면, 저와의 결혼을 도와주어야 합니다. |
| 이기현 | (보알의 멱살을 잡는다) 누구 사주요? 말해봐! 얼마 받고 이러시오! |
| 보 알 | 좋습니다. 당신을 좌천시키겠소! |

보알은 퇴장하고, 이기현은 가슴을 움켜잡고 의자에 앉는다. 천행이 급히 등장한다.

| | |
|---|---|
| 천 행 | 외삼촌! 큰일 났습니다. 어머니께서 돌아가셨다는 전보를 받고 누님이 쓰러지셨습니다. |
| 이기현 | 엎친 데 덮친 격이로다. |
| 천 행 | 당장에라도 달려가고 싶지만, 일본 형사들이 아직도 감시하니 어머니께서 저희들이 돌아올까봐, 귀국하지 말라는 유언을 하셨답니다. |
| 이기현 | 임시정부에서 영왕 납치를 성공했다면, 나라의 독립도, |

# 공원

몇 그루의 나무가 무대 위에 있고, 벤치가 있다. 이기현 빠른 걸음으로 등장하면, 헐레벌떡 뛰어오는 프랑스 청년 보알.

**보 알**   이기현씨!

**이기현**   아, 부사장님.

**보 알**   줄곧 따라왔습니다.

**이기현**   ….

**보 알**   계속, 생각해 봤습니다. 당신, 따님에 대해서….

**이기현**   그 얘기라면, 이미 답변을 했다고 생각합니다.

**보 알**   이기현씨, 한국 사람들은 외국인과 결혼하는 것을 수치스럽게 생각한다는 거 알고 있습니다. 그러나….

**이기현**   안돼요. 그앤 결혼 못합니다.

**보 알**   이해할 수 없군요. 나는 미스 민을 본 순간, 사랑하게 되었습니다. 어떻게 표현하면 이해하시겠습니까.

**이기현**   사장님, 이만, 가보겠습니다.

마사코는 영왕을 등 뒤에서 껴안고 등에 얼굴을 부빈다. 영왕은 그 자리에 서서 바다를 바라본다. 조명이 달라지면서 무대 안을 가리는 막이 내려올 때 서투른 피아노 소리가 들려온다. 막 뒤로 영왕과 마사코의 그림자가 비친다. 무대 하수 쪽에 있는 노갑완에게 집중적인 조명이 비춰진다. 노갑완은 서막에서와 같이 검은 스웨터로 몸을 감싼 채 앉아 있다. 그녀의 뒤쪽으로는 바람에 펄럭이는 커튼이 있고, 조명을 받은 창살은 더욱 차갑게 비친다.

**노갑완**    영왕은 돌아올 수 없었어. 나는 충격을 받았지. 그 사실을 알았을 땐 모든 일이 수포로 돌아가고 난 뒤였지. 놀라운 건, 이미 재가 되었다고 생각했던 미련이 앙금처럼 내 가슴속에 남아 있었던 거야…. 이미 내 삶은 그분으로부터 자유로울 수 없다는 걸 알았지. 그 일로, 미스 셀리가 경영하는 학교에서는 권고자퇴를 해야 했어. 일본은 상해에서 날 자유롭게 놓아주지 않았어. 내가 자유로워지는 방법은 오직 다른 남자와 결혼하는 것이었지.

천천히 조명이 어두워진다.

다른 새장에 옮겨 보십시오.

**마사코** 아, 이제야 알겠어요. 병이 든 줄 알고 얼마나 놀랐는지. 하지만 안심이에요.

**시노다** (빈 새장을 들어 보이며) 암수를 따로 넣어보세요. 그럼, 놈들이 사랑의 세레나데를 부를 테니까요.

**마사코** 싫어요! 울지 않아도 좋으니 따로 떼어놓지 말아요.

**시노다** 그럼, 노래를 부르지 않을 텐데요?

**마사코** 그래도 좋아요. 함께만 있다면, 울지 않아도 상관없어요.

**시노다** (감동하며) 참으로 고운 마음이십니다.

시노다, 빈 새장을 들고 퇴장, 마사코, 일어나 영왕에게 다가간다.

**마사코** 전하, 만일 전하가 납치되었더라면 저도 카나리아처럼 힘차게 울었을 테지요. 허나, 울지 못해도, 다정하게 함께 있는 카나리아를 보세요. 전하, 벙어리처럼 울지 못해도, 전하와 함께 있는 것이, 저는 행복합니다. 옹졸하고 이기적이라 할지라도, 전하를 사랑하며 의지하고 있습니다.

**영 왕** 알고 있소.

**마사코** 전하, 언제까지 그렇게 서 계실 건가요?

**영 왕** 혼자 있고 싶소.

**마사코** 저를 혼자 두지 마십시오, 전하.

남겨둔 어머니와 외할아버지는 모진 고문을 당하고 대대
로 내려오던 300석지기 땅도 뺏겼다고 합니다.

영　왕　그만… 알았으니 그만하시오.

한창수　그러니 전하에게 천추의 한을 가지고 있을 것입니다.

영　왕　됐소. 그만, 물러가시오.

한창수　전하, 마음을 굳게 다지셔야 합니다. 그럼, 이만.

한창수 물러나면, 영왕은 주먹을 불끈 쥐고 탁자를 내려친다. 마사코,
꼼짝 않는다. 영왕은 고개를 숙인 채 괴로워한다. 이어, 조명은 두 개
로 비친다. 마사코와 영왕을 따로따로 비춘다.

영　왕　아바마마! 언제까지 참을 인자를 가슴에 새겨야 합니까?
　　　　저기 부두에 백성들이 저를 기다리고 있습니다. 나라를
　　　　잊고 민족의 슬픔도 잊고, 호의호식하며 희희낙락 여행
　　　　이나 즐기는 저는 뭡니까?

마사코　(공포에 질린 얼굴) 시노다! 시노다! 시노다!

시노다, 모자를 급하게 쓰며 등장.

시노다　시노다, 여기 있습니다. 무슨 일로 부르셨습니까?

마사코　카나리아가 울지 않아요. 먹이를 주어도 울지 않으니 무
　　　　슨 일이죠?

시노다　저런! 카나리아는 따로따로 있어야 웁니다. 자, 한 놈을

영 왕   ….

마사코   어서 말해봐요.

한창수   민갑완 규수입니다.

마사코   민갑완?

영 왕   (천천히 등을 돌려 바다를 보며) 민갑완.

한창수   네, 그렇습니다.

영 왕   어쩌다 상해까지….

마사코   어머, 내 정신 좀 봐. (자리에서 일어난다) 카나리아 모이 주고 오겠어요.

마사코는 카나리아 한 쌍이 든 새장 아래 의자에 앉는다. 그곳은 조명이 어두워서 마사코의 모습은 어둡게 보인다. 그러나 마사코가 불안해하고 있다는 것을 알 수 있다. 마사코는 손수건을 두 손으로 꽉 쥐고 움직이지 않는다. 영왕은 천천히 무대 앞으로 걸어나온다. 한창수도 영왕의 눈치를 살피며 다가온다.

영 왕   말해주시오.

한창수   파혼 후, 민규수의 조모가 홧병으로 돌아가시고, 이어 부친 민영돈도 원인 모르게 죽었습니다. 그는 죽기 전에 총독부와 서약을 했는데 일년 내에 민규수를 타 가문에 출가시키기로 했답니다. 허나, 밤낮으로 불량배가 담 너머 민규수를 겁탈하려 해서 남동생 천행, 외삼촌 이기현과 함께 민규수는 상해로 탈출했다 합니다. 그러나 조국에

나라 사람들에게 배반을 당했으니 말입니다. (알 듯 모를 듯 미소를 띠고 퇴장)

미와 경부를 따라 시의와 시노다 퇴장. 시녀는 빈 컵을 들고 퇴장.

**마사코**    미와 경부의 말에 가시가 있군요. 무슨 뜻이죠?

**한창수**    (우물거린다) 사실, 영왕 납치계획이 있었다 합니다.

**마사코**    왕을 납치한다고요? 아니 왜요?

**한창수**    임시정부에서 일을 꾸몄다 합니다. 헌데….

**마사코**    헌데?

**한창수**    (머뭇거린다) 저… 상해에서 유 모라는 자가 상금에 눈이 어두워 영왕전하 납치계획을 일본 조계 경찰서에 밀고했더랍니다.

**마사코**    저런!… 불쌍한 사람들이군요.

**한창수**    불쌍하다뇨! 덕분에 영왕께서는 무사하지 않습니까?

**마사코**    하지만, 자기 나라 왕을 얼마나 만나고 싶으면 납치까지 하려 했을까요.

**한창수**    그렇게 감상적으로 생각할 문제가 아닙니다. 지금 상해에 누가 있는지 알고 계십니까?

**마사코**    누구?

**한창수**    저….

**영 왕**    ….

**한창수**    전하께서도 알고 계셔야 할 사람입니다.

영　왕　누가 꼭 만난다고 했소? 말하자면 그렇다는 것이지.

한창수　아예 접촉하지 않는 것이 상책입니다. 상해를 무사히 통과하셔도 파리와 헤이그가 또 문제입니다.

영　왕　글쎄 그런 걱정은 하지 말래도 그러네. 이번 여행은 내 개인 자격으로 하는 것이니 너무 시끄럽게 굴지 마오.

마사코　그래요. 우린 왕족이 아니라 평민의 자격으로 여행하는 것이에요.

영　왕　상해는 이제 몇 시간 남았소?

시노다　(시계를 본다) 이제 곧 도착할 겁니다.

미　와　상해에 도착하더라도 배에서 내릴 수 없습니다.

마사코　그럼, 우린 배에 갇힌단 말인가요?

미　와　지금 상해는 동지나해에 있던 군함이 지키고 있습니다. 별로 걱정하실 일은 아닙니다. 단, 잠은 군함에서 자야 합니다.

마사코　군함이라고요?

미　와　그렇습니다.

마사코　황포강 따라 연안의 풍경이라도 구경하면 안될까요?

미　와　안됩니다.

마사코　아, 오랜만의 여행을 망치다니!

미　와　저는 이제 제 임무를 다 했으니 이만 물러가겠습니다. (영왕에게) 좋은 여행 되십시오.

마사코　감사합니다. 안녕히 가십시오.

미　와　아, 이번 일은 참 안됐습니다. 가엾은 사람들입니다. 제

마죠?

**미　와**　허허.

**한창수**　농담하실 때가 아닙니다. 지금, 총독부 보안과의 내무성
에서 긴밀히 연락해 엄중한 경계를 하라고 미와 경부를
보내신 겁니다.

**마사코**　상해에 무슨 일이 생긴 건가요?

**미　와**　계속 돈놀이를 하십시오. 모든 일은 이 미와가 책임지겠
습니다.

**마사코**　(불안하다) 무슨 일이죠? 우릴 이렇게 감시하는 이유가 뭐
죠?

**시노다**　감시하는 것이 아니라 보호하는 것입니다.

**마사코**　말해봐요. 무슨 일이죠?

**한창수**　상해의 임시정부 사람들이 전하께서 구라파 여행을 하시
는 것을 알고 뭔가 비밀계획을 꾸미고 있답니다.

**마사코**　전하도 알고 계십니까?

**한창수**　네.

**마사코**　(한창수를 노려보며) 뭐라고 합니까?

등을 돌려 탁자로 다가오는 영왕. 작은 키에 30대. 절대 자신의 감
정을 드러내지 않는 성격으로 무표정한 얼굴.

**영　왕**　누구든 정 만나자면 만나주면 될 것 아니오.

**한창수**　안됩니다. 만나시면 안됩니다.

시녀, 어리둥절한다.

시노다     (시녀에게) 5프랑.

시 녀     5프랑이에요.

마사코     어머, 10프랑 밖에 없군요. (종이를 건네준다)

시노다     5프랑 거스름돈 줘야지.

마사코     10프랑을 냈으니 5프랑을 주실까요?

한창수     잘 하셨습니다.

마사코     전 한 번도 돈을 써 본 적이 없어요. 우리 왕족들은 모두 돈 쓸 줄을 모를 거예요. 이봐요, 시의님, 당신은 민가에서도 돈을 받고 치료를 하시나요?

시 의     네.

마사코     시노다 차관께서도 직접 물건을 고르시고 사시나요?

시노다     하, 집을 사거나, 전지를 살 때만, 남자들은 큰 돈만 만지고, 에, 자질구레한 것들은 여자들이 삽니다.

마사코     가령, 어떤 걸 말하는 겁니까?

시노다     예, 그러니까 옷감이나, 생활에 필요한 게다짝이나 가위 뭐 소금, 이런 것들입지요.

마사코     아, 생각만 해도 흥분돼요. 언제 상해에 도착하죠? 내 손으로 물건을 사고 싶어 못살겠어요. 미와 경부님?

미 와     하!

마사코     (장난스런 표정으로) 조선 독립운동가를 잡는 데 악명이 높으시다고 들었는데, 한 명씩 잡을 때마다 특별수당은 얼

# 하코네호 선실

무대 뒷막이 오르면 바다 위 하코네호 선실. 군복을 입고 등을 돌린 채 바다를 보고 있는 영왕. 그 앞쪽으로는 선실 탁자에 동그랗게 모여 앉은 네 사람. 다만, 웃음소리의 주인공인 마사코는 객석 쪽을 향해 앉아 있다. 그 옆에는 시노다 차관, 한창수, 시의가 앉아 있고, 미와 경부는 영친왕과 탁자 사이를 거닐며 콧구멍을 후빈다. 마침, 시녀가 과일바구니를 들고 등장한다. 탁자 뒤에는 선반이 있고 그 선반에는 카나리아 한 쌍이 들어있다.

**마사코**  호호, 너무 재밌어요. 이런 놀이를 매일 하는 평민들은 얼마나 행복할까.

**시노다**  허나, 돈이 없으면 즐겁지 않습니다.

**마사코**  아니 왜요? 정부가 돈을 주지 않아요?

**시노다**  평민들은 왕족처럼 돈을 받지 않고 스스로 일해 벌어야 합니다.

**마사코**  저런! (시녀에게!) 자, 사과 하나만 사겠어요. 얼마지요?

| | |
|---|---|
| **이기현** | 좋습니다. 만약 납치계획이 성공한다면 세계적인 여론을 모으도록 노력하겠습니다. |
| **김규식** | 이선생, 이 일은 조카딸의 운명이 걸린 일이요, 또한 조선독립운동의 진로가 걸린 중대사입니다. |
| **이기현** | 예, 알겠습니다. |
| **김규식** | (일어서며) 그럼, 미스 셸리를 만나서 조카분을 입학시키십시오. |
| **이기현** | 감사합니다. |
| **김규식** | (둘러보며) 언제까지 호텔에 계실 겁니까? |
| **이기현** | 곧 집을 옮길 겁니다. |
| **김규식** | 미스 민에겐 비밀로 하십시오. |
| **이기현** | 그러고 있습니다. |

김규식, 퇴장하면 이기현 이마의 땀을 닦는다. 갑자기 소프라노의 웃음소리가 막 뒤에서 들린다. 조명의 막 뒤로 가면 앞 무대는 천천히 어두워진다.

| 이기현 | 군이 영왕을 모셔와야 하는 까닭이라도 있습니까? |
|---|---|
| 김규식 | 민주공화제를 표방하는 임시정부를 수립했지만, 대다수 민주공화제가 뭔지 모릅니다. 여전히 우리 국민에겐 왕실존승이 지배적이죠. |
| 이기현 | 그래서 영왕을 상해로 모셔다 추대하려는 계획도 바로 왕을 정점으로 한 민주정부를 세우려는 의지입니까? |
| 김규식 | 그렇습니다. 이 선생도 영국인 버스회사에 다니니 세계가 어떻다는 걸 아시겠지요? 뭉쳐야 삽니다. 약육강식의 시대에 뭉치지 않으면 남의 나라 하인 노릇이나 하는 거지요. |
| 이기현 | 영왕께서 이 사실을 어떻게 받아들일지 궁금하군요. |
| 김규식 | 일본의 왕녀 마사코와 결혼하여 도리이시카 저택에 칩거한 채 이왕가 친족조차 만나지 않고 있답니다. |
| 이기현 | 설마, 그분이. |
| 김규식 | 어쨌든 영왕 부처를 태운 하코네 마루는 1927년 5월 30일 상해에 도착할 예정입니다. |
| 이기현 | 마사코 왕녀도 함께 옵니까? |
| 김규식 | 그들의 결혼은 강제결혼입니다. |
| 이기현 | 만에 하나 영왕의 신상에 피해라도 생기면 어쩝니까? |
| 김규식 | 영왕을 해치려는 것이 아니라 일제로부터 구해 내려는 것이오. |

사이.

합니다. 싸우기 위해서는 힘을 길러야 하는데, 무엇보다 인재를 구하고 양성해야 합니다. 시대는 날로 변화하고 있으니 미스 민도 제시와 함께 공부를 하시지요. 학교는 제가 알선해 놓았습니다.

**이기현**　미국여성 셀리가 운영하는 엠마시 스쿨이란다.

**갑 완**　(밝아지며) 신식학교군요!

**김규식**　애국지사의 자녀로 해 놓았으니 그리 아십시오.

**이기현**　갑완은 늘 양의가 되겠다고 했습니다.

**김규식**　서양의사 말이지요?

**갑 완**　(부끄러워하며) 그냥, 해본 소리여요.

**김규식**　미스 민은 강한 여자군요. 좋아요. 열심히 공부하십시오.

**갑 완**　감사합니다. (이기현에게) 외삼촌, 천행에게도 말할게요.

**이기현**　그러렴.

**갑 완**　천행아! 천행아!

갑완, 빠른 걸음으로 퇴장. 이기현, 한숨을 쉰다.

**김규식**　참으로 총명하고 어진 규수요.

**이기현**　저 아이의 앞날이 걱정입니다.

**김규식**　대담하게 생각하오. 이미 모든 계획은 김구, 이동녕, 조완구 등이 치밀하게 짜놓았소.

**이기현**　만약, 실패한다면?

**김규식**　그런 생각은 마십시오.

김규식  시국을 잘못 만나시어 고생이 많으십니다.

갑 완  어디 저 하나뿐이겠습니까. 우리나라 백성 모두 잘못 만
        난 시국이지요.

김규식  미스 민의 말씀 옳습니다. 허나 아무런 잘못도 없이 갖가
        지 고초를 당하시고 여자의 몸으로 이렇게 타국 땅으로
        망명까지 오신 미스 민의 입장이 남의 일 같지가 않군요.

        갑완, 김규식의 눈길을 외면한다. 혼자 슬픔을 삭이려는 듯 입술을 지
        그시 깨문다. 이기현, 조카의 등을 두드려준다.

이기현  갑완아, 그만.

갑 완  (애써 웃으며) 외삼촌 괜찮아요.

김규식  미스 민, 용기를 내십시오. 우리 같이 싸웁시다. 싸워서
        이기는 길만이 내 나라 내 민족을 구하는 길이요, 미스
        민의 원수를 갚는 길입니다. 돌이켜 생각하면 이 모든 비
        극이 왕실의 몰지각한 무능의 소치입니다만….

갑 완  김 박사님의 말씀은 고맙습니다만, 그때, 왕실은 무슨 힘
        이 있었습니까? 모든 것은 제 운명입니다. 저 혼자 희생
        으로 만사가 평온하길 원합니다. 민갑완은 이미 예전에
        죽었습니다.

김규식  … 미스 민의 지고지순하신 뜻은 알겠습니다. 그러나 지
        금은 한 왕실의 복위 문제가 아니라 빼앗긴 나라를 찾아
        야 한다는 대명제가 있습니다. 그러기 위해서는 싸워야

천　행　누나, 사진 찍으면 혼이 달아난대, 정말일까?

갑　완　사진 찍기 싫어.

천　행　정말, 신기해. 나도 한 번 저 속을 들여다보고 싶군.

사진사　자, 여길 보세요. 하나, 둘, 셋.

'펑' 소리와 함께 플래시가 터진다. 사진사가 물러나면 천행 사진기와
사진사를 조심스레 관찰하며 따라간다.

천　행　아저씨, 정말 저하고 똑같은 그림이 나온단 말이지요.

사진사　호기심 많은 청년이군.

천　행　저도 한 번 그 속을 들여다보면 안 될까요?

사진사　하하, 이걸 들어줘요. 그럼, 실컷 들여다보게 해줄게.

사진사, 가방을 천행에게 건네준다. 그들, 퇴장하면, 반대편에서 이기
현과 김규식 박사가 등장. 김규식은 40대 초반으로 검은 테 안경에
강렬한 인상을 풍긴다.

이기현　갑완아, 인사드려라. 김규식 박사님이시다.

갑　완　아, 임정요인이신….

김규식　미스 민이 이렇게 상해에 있다는 소식 듣고 만나고 싶었
　　　　습니다.

갑　완　김 박사님의 성함은 익히 들어 알고 있습니다만, 이렇게
　　　　직접 뵐 줄은….

# 상해

동양호텔. 중국옷을 입은 호텔 직원들이 화려한 서양의자와 탁자를 갖다 놓는다. 갑완이 성큼성큼 걸어가 의자에 앉아 사진 찍는 포즈를 하면, 중절모를 만지작거리며 반대편에서 천행이 다가와 갑완의 뒤에 선다. 무대 끝에서 검은 천 속에 머리를 집어넣은 채 사진기의 바퀴를 밀며 다가오는 사진사.

사진사  자, 자. 고개를 빼딱하게. 좀 더 왼쪽으로. 아니 오른쪽으로 조금만. 동생분 모자를 쓰면 어떻겠소. (천행 모자를 쓴다) 모자 깃을 좀 더 (천행, 모자를 든다) 옳지! 좋아요. 아주 멋있어요. 자, 그럼. 하나, 둘, 아가씨. 활짝 웃어. 아니 울상은 짓지 말고.

천 행  대충 찍읍시다.

사진사  상해 온 기념이니 멋지게 찍어야지요. 아, 이런 필름을 안 갈았군.

갑 완  상해는 정말 별난 곳이군.

습니다. 단 어떠한 고초가 따르더라도 절대로 우리가문에 먹칠은 하지 않기로 맹세했지. 나는 상해로 망명길에 올랐습니다.

사이.
방울이 스카프와 옷이 담긴 쟁반을 들고 등장. 스카프를 쓰고 솔을 벗으면, 짧은 치마에 구두를 신은 신여성으로 변하는 갑완. 중국의 잔잔한 음악과 함께 다음 장면 계속된다.

떠난다. 파고다공원의 막이 오르면 거리를 뒤덮은 시선들이 널려져 있는 무대 안 풍경이 보인다. 온통 붉게 타오르는 무대. 찢어진 태극기가 중간 중간에 서 있는 것이 보인다. 시신을 찾아 헤매는 사람들의 느린 움직임. 조명이 어두워질수록 무대 한쪽 구석에 앉아 있는 노갑완을 비춘다.

**노갑완**  왕실, 빛을 잃은 왕실. 저 백성들의 소리! 황제를 잃은 비통한! 들리지 않소? 내 귓전을 울리는 저 소리! 피 끓는 소리! … 허나, 이젠 끝났소. 많은 사람들이 고문 당하고 죽어갔소. 오호, 통재라. 제 나라의 황제를 독살한 망할 놈의 매국노! 내 아버지와 할머니를 죽게 하고 그도 모자라 나를 능멸하려는 사내들이 담 너머 줄을 섰으니! (사이) 한 번 왕세자와 약혼한 몸. 나는 더 이상 조국에 머물러 있을 수 없었지. 친일무리들이 한시도 날 가만두지 않았소. 가문을 더럽히고, 나라를 더럽힐 짓을 모두 기다리고 있었지. 나 하나로 인하여 우리 집안이 망하였는데, 또 어찌 황제를 욕되게 하리오! 허나, 내 기다림은 아랑곳없이 1920년 4월 28일, 일본에서는 왕세자 은과 마사코의 성대한 결혼식이 거행되었다오. (신문을 들여다본다) 하얀 비단에 자수를 놓은 대례복을 입고, 다이아몬드로 수놓은 관을 쓴 일본의 황족, 마사코! 이제 그분은 돌아올 수 없게 된 것이지요. 이미 정해진 길이요, 운명! 그래요, 운명이라면, 좋소, 정 그렇다면, 천명을 받아들이기로 하겠

속 낭독한다.

이에 마음 쓰라리고 슬퍼 말할 곳을 알지 못하겠소이다. 곧 두 명의 궁녀도 위협으로 나머지 독약을 먹여 처참히 죽게 하고 입을 틀어막았으니 저 왜적의 마음이 점점 더 우쭐해지지 않을 수 있겠습니까? 지난 을미년(1895년) 가을에 있었던 명성황후 시해도 이를 갈고 골수에 사무쳐 기어코 한 번 보복할 것을 꾀하고 있는 때인데 옛날 원수도 갚지 못하고 있음에도 불구하고 큰 변고가 또한 거듭 일어나고 있으니 이 어찌 잊어버릴 수 있겠습니까. 또 미국 대통령 윌슨씨가 14개조의 성명을 발표하여 민족자결의 음성이 일세를 뒤흔들어 폴란드 등 12개국이 아울러 독립이 되었는데 우리 한민족이 어찌 이 기회를 잃어 버리겠습니까. 우리 2천만 동포여, 오늘은 세계가 개조하고 망한 나라가 부활함에 좋은 기회인 것입니다. 이미 잃은 국권도 가히 돌아올 것이고 이미 망한 민족도 가히 구할 수가 있습니다. 황제 폐하와 황후 폐하의 큰 원수도 가히 씻을 수 있으니 봉기하고 궐기합시다. 우리 2천만 동포여!

무대, 갑자기 불바다가 되며 쓰러지는 사람들의 그림자. 무대를 뒤흔드는 만세소리와 총소리. 사람들은 쓰러지면서도 필사적으로 만세를 부른다. 만세를 복창하던 손병희 두 명의 일군에게 붙잡혀 무대를

**손병희**　국민대회 소집을 포고한다. (북이 한 번 크게 울린다) 슬프고 쓰리도다 우리 2천만 동포여! 우리 황제폐하의 서거 원인을 알고 있습니까, 모르고 있습니까. 평소 건강하옵시고 또 병환의 소식이 없었는데 평일 밤 궁전에서 갑자기 서거하시니 이 어찌 상식적인 이치이겠습니까. 또 목하 파리강화회의에서 우리 민족의 독립을 제출함에 반대하여 저 교활한 일본의 간사한 계략이 조선 민족은 일본의 어진 정치에 기쁜 마음으로 순종하여 갈라져서 따로 서는 것을 원치 않는다고 증명서를 제출하였는 바 그에 의하면 이완용은 귀족대표요 김윤식은 유림대표요 윤택영은 종족대표요, 조중응 송병준은 사회대표요 신흥우는 교육종교계 대표라 꾸며 만들어 서명 날인하여 이를 황제 폐하께 승인하도록 억지로 청탁함으로써 엄한 기강을 망극하게 하자 크게 진노하셔서 엄격히 끊어 준척하시니 나갈 바를 꾀함이 없었소이다. 또한 다른 변고를 두려워하여 독주를 들게 하여 시해할 것을 행할 때 윤덕영 한상학의 두 명 적신으로 하여금 황제의 식사를 받드는 두 명의 궁녀에게 부탁하고 밤에 황제가 드시는 식혜에 독약을 섞어 잡수시게 드리니 이를 드신 황제의 옥체가 갑자기 물과 같이 연하게 되고 뇌가 함께 파열하셨으며 피가 용솟음치더니 곧 세상을 떠나셨소이다.

손병희의 낭독이 계속되는 동안 점점 커지는 만세소리를 배경으로 계

# 독살

어둠 속에서 조종소리 크게 울린다. 속삭이는 소리가 무대 뒤에서 점점 크게 들린다. 은밀하게 도는 소문이 눈덩이처럼 불어나 온 도시를 불안과 소용돌이 속으로 밀어넣는 것과 같다. 조명이 어두워지면서 약한 북소리가 쿵쿵 울린다.

사이.

무대 오른쪽 계단 위에 서서 격고문을 낭독하는 손병희의 모습이 스포트라이트를 받는다. 그가 격고문을 읽는 동안, 막 뒤에서는 고종이 책을 읽고, 홍상궁이 궁녀 한 명과 함께 식혜를 들고 등장한다. 고종은 식혜를 먹고 갑자기 피를 토하고 온 몸을 부들부들 떤다. 궁녀는 소리 없는 비명을 지른다. 일본관리와 일본군인이 등장하여 두 궁녀에게 억지로 독약을 먹여 살해한다. 비명소리를 듣고 달려왔다가 도망치는 내시를 뒤쫓아 퇴장하는 일본군. 무대는 피로 붉게 물든다. 무대는 그림자인형처럼 사람들의 모습이 심하게 흔들리며 모여들고, 흩어지고, 모여들고, 흩어지면서 소문을 퍼트린다. "독살!", "황제", "독살"이라는 말을 되풀이한다.

| 안전의 | 나부터 저승으로 가겠지요. 그러면 이 독약을 어디에 탄다? |
|---|---|
| 홍상궁 | 전하께서는 식혜를 즐겨 드시니 거기에 타심이…. |
| 일본관리 | 거 좋은 생각이오. |
| 안전의 | 자, 이제 남은 것은 실수 없이 성공하는 일이오. (상궁에게) 너는 따라 들어오너라. |

홍상궁과 안전의 퇴장하면, 일본관리 무대 앞으로 천천히 걸어온다. 그동안 무대 뒷면엔 커다란 막이 내려와 뒷면이 안 보이게 가린다. 막에는 19세기의 한양의 풍경이 비쳐진다. 주머니에서 접는 지팡이를 꺼내 서서히 뒤로 물러난다.

**일본관리**  민비 하나로 족하오. 또 민씨 집에서 왕비를 들이다니. 아무리 모계일지라도 삼 대째 민씨를 왕비로 삼을 수는 없는 법.

**안전의**  그렇다면, 일본의 황족공주와는 어찌하여 혼약이 이루어졌습니까?

일본관리, 안전의를 노려본다.

**일본관리**  어디든 권력 다툼은 있기 마련이라오.

**안전의**  소문에 왕세자와 약혼한 마사코 공주는 석녀라 합디다. 아이를 못 낳으니까, 조선 왕가를 절손시키자는 속셈입지요.

**일본관리**  겉만 보고는 모르는 일.

**안전의**  하긴, 그 또한 서로의 속셈일지도 모르겠군요… (안경을 벗고) 허나, 이번엔 어찌하여 천명을 거스리려 합니까.

**일본관리**  이게 바로 천명이오! 고종황제께서는 해외망명을 꾀하려 했소! 또한 금괴 85만 냥이 흔적 없이 사라졌는데, 5천 원을 또 마련하려 했소. 더구나, 상해임시정부를 지원한다는 소문까지 돌고 있고. 이는 일본에 대한 저항이 아니고 무엇이겠소… 만약, 일이 틀어지면.

무대, 상수 쪽에서 홍상궁 바람 같이 등장.

## 안전의 한약방

약봉지가 주렁주렁 달린 한약방. 안전의가 약을 짓고 있다. 그 앞에
일본관리가 등을 돌리고 앉아있다. 일본관리는 이토 역을 한 배우가
한다.

**안전의**      확실히, 쥐도 새도 모르게 보낼 수 있소.

**일본관리**    밤말은 쥐가 듣고 낮말은 새가 듣지.

**안전의**      일본 천황은 이 독약으로 또 얼마나 죽일 생각이오?

**일본관리**    헛된 질문은 삼가시오.

**안전의**      이미 민영돈에게 시험해 보았오. 피를 토하고 손쓸 틈도
               없이 죽고 말았지요.

**일본관리**    민영돈이라! (시침을 떼고) 허! 누구의 사주였소?

**안전의**      다 알고 계시는 줄 알았소이다.

**일본관리**    민영돈이면 그의 여식 민갑완이 왕세자비로 간택되었다
               파혼당하지 않았소?

**안전의**      그렇소이다.

있습니다… (종이와 붓을 꺼낸다) 선물을 가져가시는 대신 영수증을 써 주시되 여기 계신 상궁님들의 연명으로 하여 주십시오. 아무 연분에 간택하여 아무 일자에 택일을 하여 금가락지 한 쌍을 내렸는데, 일제 강압에 아무 이유 없이 예물을 다시 강탈해 간다, 하는 내용을 써주시오!

**상궁들** 어찌 그런 내용을! 아니 되옵니다.

**갑 완** 그럼 나도 못 주오!

상궁들 저희끼리 수군거리고 쓴다.

**조상궁** 어쩔 수 없네요. 이걸 가져가지 못하면 저희들의 목숨은 끝납니다. (영수증에 싸인한다)

**이유모** 또한 양궁부를 폐한다 하시니 우리도….

**갑 완** 양궁을 폐하다니! 두 분 전하가 계시는 궁전을 저희들 맘대로 폐한단 말이오! 참으로 일본은 간교하기 짝이 없군요! 비록 아녀자의 몸으로 나라의 존속을 어찌 방해하겠오. 예 있소. 가져 가시오.

반지를 빼어 상자에 담으면 잽싸게 뺏어 챙기는 서상궁. 그 틈에 홍상궁은 영수증을 슬그머니 접어들어 자기 입에 넣어 삼켜버린다. 눈 깜짝할 사이에 일어난 일이다. 갑완, 충격을 받고 꼼짝 않는다. 서둘러 일어나 도망치듯 퇴장하는 상궁들. 갑완의 얼굴에 조명만 비추고 다음 장면 이어진다.

| 갑 완 | 자, 앉으시지요. |
|---|---|

하나씩 나서서 자기소개를 한다.

| 이유모 | 전, 왕세자저하의 이유모입니다. |
|---|---|
| 서희순 | 저는 덕수궁 제조상궁 서희순입니다. |
| 조하사 | 저는 경성국 제조상궁 조하사입니다. |

사이. 한쪽 구석에 말없이 서 있던 홍상궁 눈치 보며 자기소개 한다.

| 홍상궁 | (마지못해) 홍상궁이옵니다. |
|---|---|

침묵.

| 이유모 | 왕세자께서 일본 황족 공주와 결혼하신답니다. 하여, 약혼을 파하고 신물 환수하려 왔습니다. |
|---|---|
| 갑 완 | 네, 알고 있습니다. 허나, 10년을 무작정 기다린 저에게 선물로 준 가락지 한 쌍쯤 그냥 준들 어떠하오니까. |
| 이유모 | 아씨 마음을 왜 모르겠습니까. 10여 년을 마음 정해놓고 기다리셨는데 이게 무슨 변고입니까? (울음을 터뜨린다) |
| 갑 완 | 우시지 마십시오. 내 십년을 기다리면서 이 금가락지 한 쌍을 기념으로 가진들 어떠하리오만, 정 그리 이걸 가져가야 하신다니 돌려드리리다. 허나, 단 한 가지 조건이 |

**방울이**  아, 궁궐에 들어갈 수만 있다면 얼마나 좋을꼬. 날로 진수 성찬에 비단옷이라. 아씨 덕분에 나도 호강하게 생겼네.

**갑완母**  방울아, 너도 그만 건너가거라.

**방울이**  네, 마님.

음악과 함께 다음 장면 이어진다. 어둠 속에서 스포트라이트를 받는 발 뒤에서 일어나 앉는 갑완. 11세에서 스무 살의 처녀가 되었다. 그녀가 천천히 책장을 넘기고 책을 보는 동안, 무대 한쪽에 등장하는 늙은 갑완. 그녀의 독백이 진행되는 동안, 무대 위에는 상궁들이 차례로 등장하여 갑완을 엿보며 수군거린다. 다가가다 물러서고 다가가다 물러서기를 반복한다.

**노갑완**  황태자비 간택에서, 내 의사와는 관계없이, 초간택에 올라 격식도 무시한 채, 약혼지환을 받은 지 10년 이래, 나는 갇혀 사는 수인이나 다름없었다. 밤마다 울리는 처량맞은 뻐꾹시계. 청승맞고 괴이하여 듣기 싫은 뻐꾹시계… 내 기억해. 다른 건 몰라도 뻐꾹시계 울던 소리. 하, 그때였을 게요. 10년 기다리던 태자마마께서 일본에서 불쑥 귀국하셨다가 훌쩍 떠나시고 마셨어. 내심, 불안하고 초조했어. 불쑥 귀국하신 게 맘에 걸렸지. 또 무슨 일이 일어날 것 같았어… 후후, 내 예상은 틀리지 않았어.

상궁들 헛기침을 한다. 갑완, 발 뒤에서 일어나 나온다. 상복을 입었다.

| | |
|---|---|
| **방울이** | 어머, 아씨께서 오시네요. |
| **갑완母** | 어디, 어디? |

양쪽에 상궁들과 함께 등장하는 갑완, 상궁들, 예하고 물러난다.

갑완 모와 방울이 달려가 갑완을 부축한다.

| | |
|---|---|
| **갑완母** | 갑완아, 애썼다. |
| **방울이** | 아씨, 폐하는 뵈었어요? 왕세자님은 어떻게 생기셨어요? |
| **갑완母** | 폐하께서는 암 말씀 안하시더냐? |
| **갑 완** | (생머리를 흔들며) 어머니, 아이고 이 머리, 아파 혼났어요. 어서 이 머리부터 풀어주셔요. |
| **갑완母** | 방울아 어서! |
| **방울이** | 아이고, 내 정신 좀 봐. (방울이 족두리를 벗기고, 머리의 생을 풀어낸다) |
| **갑완母** | 그래, 귀인마마께서는? |
| **갑 완** | 아, 시원해. (두 눈이 스르르 감긴다) 어머니, 저 고단해요. 내일 물으셔요. |
| **갑완母** | 오냐, 오냐. 에미는 너무 기뻐서 너 고단한 생각을 못했구나. 아유 가엾어라. |

스르르 눕는 갑완을 안아 들어 발 뒤에 누이는 갑완母. 방울이는 갑완의 옷을 주워들고 자기 몸에 대어보고는 빙그레 웃어본다.

| | |
|---|---|
| **방울이** | 그 영특함이 왕세자의 생모이신 엄귀인의 마음에 들었는지라. |
| **갑완母** | 아, 기특한지고. |
| **방울이** | 모두들 아씨를 영특하게 여겼습지요. |
| **갑완母** | 말괄량이 같기만 하더니 어찌 그리 영특해 보였던고. |
| **민영돈** | 부인, 너무 그리 들뜨지 마오. 내 오랜 내직 경험으로 궐내생활을 환히 알 뿐더러 비의 고충을 익히 알고 있고. 더구나 내가 가까이 모셨던 명성황후의 처참한 최후를 생각하면…. |
| **갑완母** | 아! 그만 하셔요. 제발, 그분의 이야긴 그만. 그만 하셔요. |
| **민영돈** | 나라는 점점 기울어가는데, 이 일을 어찌 할꼬. |
| **갑완母** | 허나, 이제 와서 어찌해요. 여염집 규수라도 한 번 정혼하면 평생을 수절해야 하는 법인데, 하물며 왕세자비에 간택된 이상 이제 빼도 박도 못하는 일 아녜요? |
| **민영돈** | 국운이 기울 땐 차라리 평민이 행복하거늘, 아아, 이토가 유학을 핑계 삼아 왕세자를 인질로 삼는다는데, 이를 어쩌면 좋소. (우측으로 퇴장하려 한다) |
| **갑완母** | 그러니 서둘러야지요. 대궐에서도 하루바삐 택일을 하여 신물을 전달코저 한대요. 아, 어디 가세요? |
| **민영돈** | 잠깐, 다녀오리다. (퇴장) |
| **갑완母** | 세상이 하도 수상하니, 내 맘도 그리 즐겁지만 않구나. 저 양반 기색을 보면, 나라운이 날로 기울어지는 게 확실하구나. |

# 갑완의 집

초롱을 들고 등장하는 방울이와 갑완母. 그 뒤에 민영돈 수심에 찬 표정으로 등장.

**갑완母**　우리 갑완이 간택되다니 꿈인지 생신지 믿을 수가 없어요.

**민영돈**　좋은 일인지 나쁜 일인지는 두고 봐야 아는 일.

**갑완母**　어찌 그리 불길한 말씀이셔요. 장차 국모가 될 왕세자비에 간택되었는데 그게 어디 보통 일이어요?

**민영돈**　갑완의 앞날이 걱정이구려.

**갑완母**　아예, 그런 소리 마셔요. 그나저나, 방울아, 대궐에서 기별이 온 게 확실하지?

**방울이**　그럼요, 마님, 소녀 귀로 세 번 네 번 확실하게 들었습지요. 참말, 우리 아씨께서 왕세자비에 간택되었냐고 물었습지요. 참말, 참말이라 했습지요. 하늘에 두고 맹세컨대, 소녀 몇 번이고 몇 번이고 되물었습지요. 또한….

**갑완母**　또한?

게 비극이 있다면 바로 그것!

군복을 다 갈아입은 은, 총을 빼어보고 늙은 내시에게 겨누어 본 뒤 주머니에 넣는다.

이 토   어떠십니까?

이 은   참말, 궁궐 밖을 나가고, 저 현해탄을 건너 일본을 간단 말입니까?

이 토   그렇습니다.

이 은   전, 늘 이 궁궐이 답답하였습니다. 정말, 세상이 넓은지 한 번 맘껏 구경하고 싶습니다.

이 토   암, 그래야지요. 조선황족도 일본 황족과 똑같이 일본에서 교육 받아야 합니다. 영왕을 훌륭한 황태자로 교육시켜야 한다는 명치천황의 분부이시니까요.

이토와 영왕은 함께 무대를 가로질러 퇴장한다.

이 토   외롭더라도 이겨내야 합니다. 영왕께서 열심히 새로운 지식을 배우는 것이 조선을 위하는 일입니다. 저 이토는 영왕을 손주처럼 사랑하고 있다는 걸 잊지 마십시오. 방학이 되면, 저와 함께 조선으로 돌아옵시다. 이번에 저, 이토가 하르빈을 다녀올 동안 영왕께서는 일본에서 잘 지내시길 바랍니다.

궁 녀    쉿! 조용하세요.

갑완, 몸을 움직거린다.

궁 녀    가만히 계셔야 합니다.
갑 완    언제까지 마냥 기다려야 합니까?
궁 녀    황후께서 곧 들라 하실 겁니다. (아득한 종소리) 자, 민규수
         일어나요.

발 뒤의 조명 꺼지면, 이토 스포트라이트를 받는다.

이 토    여왕벌 하나만 제거하면 다른 벌떼들은 모두 흩어진다.
         그거야 바로 벌떼들의 속성이지. 여기 조선이라는 나라.
         깨질 듯 말 듯 위험한 유리그릇과 같지. 만약, 우리 일본
         이 아니면 서양의 속국이 되고 말아. 하늘에 두 개의 태
         양이 존재할 수 없듯이 하나의 태양은 피를 흘려야 하지.
         (사이) 이 어린 황태자야말로 나의 이상을 실현시켜 줄 것
         이다. 나, 이토는 농민의 아들로 본성은 하야시. 아시가
         루라는 하급무사 집안인 이토가에 양자로 들어갔지. 나
         역시 황태자와 같은 나이에 생부모와 떨어져 낯선 집안
         에서 자랐지만. 내 이상이란 바로 이 황태자가 자란 후의
         조선의 상황이야. 저 어린 황태자의 운명은 개인의 것이
         아니야. 그러나 그는 철저히 개인으로 살아야 하지. 그에

는 해외유학을 하여 새로운 지식도 배우고 견문도 넓히고 싶지 않습니까?

**이　은**　그러하오만….

**이　토**　우선, 일본으로 건너가서 유학하심이 옳을 듯합니다. 모름지기 한 나라의 어버이됨은 일찍부터 그 훈련을 쌓아야 합니다. 새로운 지식을 받아 불쌍하고 낙후된 나라에 보탬이 되어야 합니다.

**이　은**　저 혼자 결정할 일이 아닌 줄 압니다.

**이　토**　순종황제께서도 황태자저하의 유학을 찬성하셨습니다. 자, 그럼 구시대적 산물인 그 옷부터 벗어 버리십시오. 모름지기 의식의 변화는 의복의 변화부터 출발합니다. 우리 동양은 서양의 속국이 되어서는 안됩니다. 그리하려면, 불편한 인습이나 관습은 제거하여야 옳습니다. 자, 그럼 갈아입으십시오.

이토가 손바닥을 치면, 일본군인이 군복을 들고 들어와 영왕에게 갈아입힌다. 무대 구석에 있던 갑완, 옆에 서 있는 궁녀에게 묻는다.

**갑　완**　저기 군복 입고 서 있는 분은 누굽니까?

**궁　녀**　(머뭇거린다) 일본에서 오신 이토 통감이십니다.

**갑　완**　공을 가지고 노는 저 분은 누구입니까?

**궁　녀**　이은 황태자이십니다.

**갑　완**　나보다 작군요.

# 궁궐

잔잔한 무도곡과 함께 무대 중앙에 둥글게 조명이 떨어진다.

생머리 화관족두리를 쓰고 앉아 있는 11살의 갑완이 발 뒤에 있다.

그 옆에 궁녀가 앉아 있다. 발 뒤편으로 늙은 내시와 함께 소파에 앉

았다 뛰어내렸다 하는 11세의 영왕. 복건에 초립을 쓰고, 연두색 두루

마기에 남전복을 입었다. 영왕은 붉은 공을 잡고 있다가 떨어뜨린다.

내시가 굼뜨게 일어서는 동안 재빠르게 공을 잡기 위해 발을 들어올

리는 영왕. 공을 주으며 갑완을 바라본다. 갑완도 영왕을 뚫어지게 바

라본다. 무대 좌측에서 이들에게 다가오는 이토.

이 토    (이은의 모습을 보고 멈춘다) 쯧쯧. (헛기침을 하고) 왕세자 전하!

이은, 인사를 한다.

이 토    일국의 황태자가 우물 안 개구리처럼 자기 나라, 그것도
        대궐 안에서만 세월을 보내서야 되겠습니까. 황태자께서

탄할 일이 있겠나… 후후, 어린 약혼자를 생각하는 일.
이것도 마지막일 것을!

무도곡 커지면서 조명이 어두워진다.

# 서장

어둠 속에서 막이 오른다. 천둥소리와 비바람소리 무대를 가득 메운다. 이윽고, 무대 좌측에 스포트라이트가 떨어지면 검은 스웨터로 몸을 감은 73세의 노파가 창쪽을 향해 앉아 있다. 그녀가 바라보는 창은 열려 있으며 비바람에 커튼이 흔들린다.

노파는 민갑완이다. 1968년 3월 18일 저녁, 임종을 앞두고 과거를 회상한다.

어디선가 간간이 낡은 축음기가 돌아가는 소리가 아주 자그마하게 들린다. 회전의자를 돌아 앉으면 무릎에 꽃가지를 들고 있는 갑완. 그녀는 꽃 하나를 들어 천천히 머리에 꽂는다.

**민갑완**  흰머리 위에 꽃을 꽂는다고, 꽃가지야 웃지 마라. 세월이 서로 같지 아니하냐, 나도 어제는 청춘이었다네… 너무 아득하여 꿈길 같지만. 그리 먼일도 아니었어. 한 번 지나간 청춘을 어디 가서 찾으려오만, 그리 먼 추억도 아니지, 슬프면 슬픈 대로 기쁘면 기쁜 대로… 무어 그리 한

## 무대

무대는 언제든지 변형시켜 사용 가능해야 한다. 그러나 장방형의 마루를 기본으로 해
야 한다. 양쪽으로 배흘림양식의 굵은 나무기둥이 세워져 있으며, 이는 전체적으로 조
명의 변화에 따라 긴 주랑을 연상시킬 수도 있다. 무대는 분명 현대적이어야 하며, 동
양적이어야 한다. 가능한 나무로 된 도구를 쓰며 19세기적 느낌을 불러 일으켜야 한
다. 서양의 화려한 장식의자나 소파가 전혀 낯설지 않게 조화되어야 한다. 높은 장방
형 마루는 주로 실내로 사용된다. 오른쪽 구석의 계단은 이층으로 오르는 곳으로 주로
상해의 민갑완 집으로 사용되거나 골목길로 사용된다. 무대 후면에는 발이 처져 있다.
그 발이 좌우로 열리거나 오르내리면서 본 무대와 폭이 같은 무대가 나타난다. 이 공
간의 뒷배경에는 화려한 배경막이 내려져 있다. 배경막에는 물고기 비늘 같은 잿빛 한
옥집의 지붕이 즐비한 19세기의 한양 풍경, 현대적 건물이 즐비한 상해거리, 주랑이
늘어선 궁중의 풍경이 슬라이드로 비쳐진다.

막이 오르기 전에, 19세기에 사용된 궁중음악이 연주된다.
사이.
음악이 멈춰지면 서양의 춤곡이 낡은 축음기처럼 잡음과 함께 울리기 시작한다. 서서
히 조명이 어두워짐과 동시에 막이 오른 다음 장면이 시작된다.

## 시간

1907년 5월 1968년 3월 18일 저녁까지

## 참고도서

- ·『세월이여 왕조여-이방자 회고록』, 정음사
- · 김정례, 『민갑완』, 교양사
- · 이해경, 『나의 아버지 의친왕』, 진
- · 안 천, 『황실은 살아 있다』 上 · 下, 인간사랑
- · 이종선, 『거부열전』 4권, 6권, 7권, 상서각
- · 가다노 쯔기오, 『일본인이 쓴 조선왕조 멸망기』, 정우
- · 콘라트 로렌츠, 『공격성에 관하여』, 이대출판부
- · 문화재청, 〈태항아리 특별전〉, 궁중유물전시관 팸플릿

# 왕은 돌아오지 않았다

## 등장인물

노갑완(60대 후반)

갑완(11살의 여아, 20대, 40대)

이은(11세의 남아)

영왕, 방자비, 고종황제, 민영돈(갑완의 아버지), 갑완母,

이기현(갑완의 외삼촌), 천행(갑완의 남동생), 방울이(하녀)

상궁들(이유모, 서희순, 조하사), 홍상궁, 안전의,

이토(일본관리와 동일인물), 손병희, 사진사,

김규식, 시노다, 한창수, 시의, 미와경부, 하녀,

보알(프랑스 청년), 앙앙(중국인 하녀), 이기현 처,

쪼쯔모(중국 여자), 유주사 처(유씨부인), 지쿠쿠,

덕혜옹주, 구와, 미국 여성 줄리,

기자, 카메라맨, 변호사

**중년남자**　그럼. 덕분에 잘 왔어요.

중년남자 퇴장하고 전철이 움직인다.

수인, 무표정하게 정면을 바라본다.

수인을 비추는 조명 서서히 좁혀져 온다.

수인은 의자에서 천천히 일어나 바닥에 눕는다.

바닥에 누운 수인의 몸 위로 푸른 조명이 떨어진다.

수인의 몸은 푸른 조명 속에서 검은 덩어리처럼 보인다.

**수인의 목소리**　네 몸은 꽃가루. 네 몸을 꽃가루처럼 놓아라.

네 눈은 꽃가루. 네 눈을 꽃가루처럼 놓아라.

네 입술은 꽃가루. 네 입술을 꽃가루처럼 놓아라.

네 귀는 꽃가루. 네 귀를 꽃가루처럼 놓아라.

네 심장은 꽃가루. 네 심장을 꽃가루처럼 놓아라.

네 머리는 꽃가루. 네 머리를 꽃가루처럼 놓아라.

너는 꽃가루. 너는 꽃가루. 네 몸을 꽃가루처럼 놓아라.[1]

무대와 관객석까지 푸른 꽃잎 조명이 빙빙 돌면서 음악이 흐른다.

음악이 끝날 때 쯤 갑자기 암전.

끝.

---

1) 티벳의 주문

중년남자　병은 소문내라고 언젠가는 좋은 의사를 만날 겁니다.

전철이 멈춰선다. 사이. 다시 전철이 움직인다.

수　인　친절하시네요.

중년남자　왜 내리지 않죠?

수　인　다음 역에서 갈아탈 거예요.

중년남자　돌아가셔야겠네요.

수　인　예. 가끔 돌아갈 때도 있어야겠죠. 한 발 쉬고. 멈추고,
　　　　쉼 호흡하고….

중년남자　좋은 생각이군요.

전철이 멈춘다. 중년남자가 일어난다.

수　인　그럼, 안녕히 가세요.

중년남자　내리지 않을 건가요?

수　인　예. 다음 역에서 갈아 탈 수도 있고, 종점까지 갈 수도 있
　　　　고, 자유롭죠. 결정을 안 해도 되고 시간에 쫓기지 않아
　　　　도 되고, 아이들 울음소리에 시달리지 않아도 되고, 되
　　　　고, 되고, 되고… 이제 자유예요. 안녕히 가세요.

중년남자　집에 갈 수 있겠어요?

수　인　정말 친절하시네요. 달팽이처럼 집을 지고 있으니 집을
　　　　잃어버리진 않는답니다. 안녕히 가세요.

수 인    고마워요. 하지만 사양하겠어요. 저는 더러운 피를 가졌
        으니까. 거기 묻어선 안되죠. 아, 실례. 제 옷자락에 묻은
        비 때문에 의자가 젖었어요. 좀 떨어져 앉으실래요? 여
        긴 어디죠? 어디? 어디서 탔더라?

중년남자  어디로 가시죠?

수 인    제가 좀 전에 무슨 말을 했더라? 아, 노예. 노예의 이성은
        아무짝에도 쓸모없어요. 노예이기를 거부하는 노예는 정
        신병자로 몰리죠. 그렇게 되면 노예의 병은 노예주인의
        문제가 아니라 노예 자신의 문제가 되는 거죠. 그러니 통
        증은 나의 문제죠. 통증. 통증. 기다려 주마. 와! 와! 와!
        쉿쉿쉿! 사자처럼 널 덮칠 테니까.

중년남자  재미있군요.

수 인    (머리를 짚는다) 통증이 사라지면, 제 정신은 작은 물고기처
        럼 헤엄쳐요. 뇌주름 사이로요. 아주 힘겹게, 느릿느릿.
        그러다가 머리뼈에 부딪히면 휘청거려요. 세상이 물속처
        럼 출렁거려요.

중년남자  병원을 가보시죠.

수 인    가 봤어요. 그 누구도 못 고치는 병이 있어요.

중년남자  예.

수 인    피를 너무 많이 뺏나봐요. 몸속의 나쁜 피를 모두 빼다가
        는 하나도 남지 않겠어요.

중년남자  예?

수 인    아니예요. 여기서 내릴 거예요.

수 인　달리 방법이 없으니까 견디는 거지.

청 년　덕분에 지루하지 않게 왔어요.

전철이 멈추는 소리.

청 년　전, 여기서 내려야 해요. 댁은 어디죠?

수 인　지났어.

청 년　예?

수 인　잘 가. 죽는다는 생각 다시는 하지 마.

청 년　안녕히 가세요.

수 인　안녕.

청년, 퇴장하고 전철이 움직인다. 바바리를 입은 중년남자가 그녀 옆에 앉는다.

수 인　안녕하세요? 어디서 뵌 거 같아요. 오랜만이죠? 지나친 이성은 사람들을 좌절시켜요. 노예가 자신의 현실을 이성적으로 인식한다면, 그는 얼마나 비극적일까? 결코 그로서는 변화시킬 수 없죠. 그래서 노예들에게만 걸리는 정신병이 있었다죠? 그게 뭐였더라? 원인모를 통증, 불면, 우울… 그래요. 어떤 용어가 있었는데… 어떤 정신과 의사가 용어를 지어냈는데….

중년남자　젖었군요. 추워 보이는데, 닦을래요? (손수건을 꺼내준다)

# 16장. 지하철

수인이 젊은 청년과 나란히 앉아있다. 수인의 옷은 젖어 있고 말은 횡설수설한다.

**수 인**  누구나 일종의 분열상태로 살고 있어. 분열을 인정할 수밖에. 일관성을 유지하고 산다는 건 애초에 불가능해. 오이디푸스가 자기 눈을 찌른 건 이성의 힘이지 광기의 힘이 아니야. 난 미치지 않았어. 통증이 문제야. 단지 통증만이 문제. 됐어. 간단해. 문제는 아주 간단하다고. 내가 어디까지 얘기했지?

**청 년**  눈을 찌른 거요.

**수 인**  어쩌면 미치지 않기 위해 두 눈을 찌르는 거지. 이성적으로.

**청 년**  미치는 사람은 도망가는 사람들인가요?

**수 인**  그런 셈이지.

**청 년**  도망치고 있나요?

민　우　　….

본격적인 빗소리. 수인은 바닥에 주저앉고, 민우는 등 돌리고 서 있다.
무지개 우산을 쓰고, 우산 하나 손에 든 시누이가, 무대에 나타난다.

수　인　　엄마처럼 집을 나가? 애들한테 내 고통을 대물림하라고?
민　우　　그래, 난 더러운 피를 섞었어. 다른 여자들은 그냥 살아.
　　　　　너만 힘드니? 누구나 힘들어! 병명도 없는 병명 찾는 너,
　　　　　이상해. 정상이 아니야!
수　인　　쉿! 그만!
민　우　　넌 통증이라도 느끼지! 난 무감각이다. 죽었는지 살았는
　　　　　지 느낌이 없어!
수　인　　쉿! 쉿! 쉿!

민우는 시누이 손에 든 우산을 받아든다.
시누이는 천천히 퇴장하고, 민우는 우산을 펼쳐 말없이 수인을 씌워
준다.
수인 빗속으로 뛰쳐나가고, 민우는 혼자 우산을 쓴 채 서 있다.

수 인    먹었어. 먹어도 소용없어.

민 우    일어나. 옷 젖잖아.

수인, 머리를 움켜쥔 채 운다.

수 인    너야말로 가장 악독한 착취자다. 문제의 본질은 피해가
면서 적당히 달래면서 여기까지 날 끌고 왔지. 난 꼬리를
흔들면서 개처럼 니가 던져주는 부드러운 손길에 넋을
잃고 너라면 완벽한 가정을 만들 수 있을 거라 믿었어,
내가 널 사랑하면서 행복했을 거 같니? 천만에! 오히려
난 고통을 참았어. 너가 떠날까봐. 지긋지긋하게 졸라대
는 네 욕구를 참으면서 말이야. (민우의 가슴을 친다)

민 우    (수인의 두 손목을 잡는다) 아파!

수 인    가슴이 아프지 영혼이 아픈 게 아니잖아. 놔! 놔! 놔!

민우, 갑자기 수인을 확 밀어버린다. 수인은 바닥에 쓰러진다.

민 우    도대체 왜 이러는 거야. 너 미쳤니?

수 인    미쳤어. 너라면 안 미칠 거 같니?

민 우    그걸 말이라고 해?

수 인    죽고 싶어도 죽지도 못하잖아!

민 우    그렇게 힘들면 너도 집 나가! 니 엄마처럼!

수 인    ….

천둥 친다. 후두둑 떨어지는 빗소리.

민 우　가자. 비 온다. 어, 우산도 안 가져왔는데. 우산 가져왔
　　　　냐? 응?

수인, 초점이 흐린 눈으로 멍하니 하늘을 본다.

수 인　왜 나랑 결혼했어?

민 우　야, 들어가서 얘기하자.

수 인　얘기 해. 왜 나랑 결혼했냐고.

민 우　나 비 맞기 싫은데. (손바닥을 내밀며) 어, 많이 내린다. (수인
　　　　의 손을 잡아끈다) 가자.

수 인　(갑자기 소리친다) 나도 비 맞기 싫어! 대답해. 이건 결혼이
　　　　아니야. 착취라구 인권착취! 가족이 뭐야. 물귀신이잖아.
　　　　처음부터 너도 나도 개천이었어. 우린 아무도 아무도 구
　　　　해주지 않을 거야. 우린 여의주도 없고, 아 머리 아파. 또
　　　　통증이 온다. 숨어있다 후려치는 복병처럼. 어떡해. 어떡
　　　　해야만 이 늪에서 빠져 나갈 수 있지!

민 우　수인아 미안하다. 사람들이 쳐다보잖아. 이러지마.

수 인　우린 결혼하지 말았어야 해. 아, 젠장. 팔이라도 부러지
　　　　면 깁스를 할 텐데. 그럼 사람들이 내가 아픈 줄 알 텐데.
　　　　나, 정말 아픈데. (바닥에 주저앉는다)

민 우　들어가서 두통약 먹자.

민 우    머리 아파?

수 인    ….

민 우    약 먹을래?

수인     ….

사이.

수 인    그동안 나 속인 거니?

민 우    ….

수 인    속았구나. 그렇지? 나 속은 거지?

민 우    속인 거 아니야.

수인, 숨을 몰아쉰다. 민우 걱정스럽게 수인을 본다.

민 우    미안해.

수 인    아이 셋에 돈까지 벌고 나 제정신으로 사는 거 같니?

민 우    그러게 애는 왜 셋이나 낳어.

수 인    나 혼자 나았니?

민우, 벌떡 일어난다.

민 우    우리 집 보면 몰라? 형제들 틈에서 내 거라곤 가져본 적
         도 없어. 오히려 피해만 안주면 다행이지.

# 15장. 삶이 늪이었다면

병원 앞.

수인은 머리를 움켜쥐고 나무 아래 웅크리고 있다.

바람이 분다.

민우가 등장한다.

**민 우**　　잠깐 저기 가서 앉자.

**수 인**　　(냉정하게 뿌리친다) ….

민우 사람들의 시선을 의식하며 혼자 벤치로 가서 앉는다.

민우는 멍하니 하늘을 보고, 수인은 여전히 웅크리고 앉아있다.

**민 우**　　비 오겠다.

사이.

**여자 2**　불행해. 난 불행해.

**여자 3**　세상에 나같이 불쌍한 년도 없을 거야.

**여자 1**　돈 내놔 돈!

　　　여자들 있던 자리 조명이 꺼진다. 간호사가 등장한다.

**간호사**　할아버지! 또 만졌지! (링겔병을 들여다보며) 어머! 다 들어갔
　　　잖아!

**친정아버지**　(천진하게) 누구세요?

**간호사**　내가 못살아. 아니 이건 왜 자꾸 만져.

　　　간호사, 친정아버지의 휠체어를 몰고 퇴장한다.

**친정아버지**　여기, 어디야? 나는 누구야? 왜 여기 있어?

**간호사**　아유! 할아버지 또 시작이네.

　　　텅 빈 무대 혼자 남은 수인.
　　　무대 안쪽으로 길게 뻗은 조명.
　　　수인은 천천히 무대 안쪽으로 걸어간다.

| 여자 1 | 동서? 되는 대로 한 삼천만 보내줘. 급해서 그래. |
|---|---|
| 여자 2 | 아버지 죽게 내버려 둬. |
| 여자 3 | 그거 우울증 아니니? 살 만하니까 걸리는 거지. 배부르니까 걸리는 병이야. 그거. |
| 여자 1 | 동서? 전서계약서라도 줘. 그거라도 있으면 한 몇 천 빌릴 수 있나봐. |
| 여자 2 | 늙으면 기라도 죽어야지. |
| 여자 1 | 동서? 돈 좀 줘. 거긴 공무원이잖아. 장손이 잘 돼야지. 그렇잖아? 등록금이 부족해서 그래. 한 오천만 보내줘. |
| 여자 3 | 아버지가 준 돈 있지? 우리 몰래 준 거 있지? |
| 여자 2 | 친정집은 돌아보기도 싫어. |
| 여자 1 | 동서, 돈 좀 꿔달라니까. 왜 안 꿔줘. 야, 날 뭘로 보는 거야? 응? 보자보자 하니까 웃기는 년이네 정말. |
| 여자 2 | 넌 배울 만큼 배웠으니까. |
| 여자 3 | 뭔가 받은 게 있어. 너 혼자 날름 하지 마. |
| 여자 2 | 언니들 속일 생각은 마라. |
| 여자 1 | 야 이년아. 왜 날 무시해? 내 말이 말 같지 않아? |
| 여자 2 | 배웠으면 배운 값을 해야지. |
| 여자 3 | 나도 배웠으면 너보다 더 잘났어. |
| 여자 1 | 날 무시하는 거지? 왜 대답이 없어! |
| 여자 2 | 불행해. 내 삶은 왜 이렇게 불행한 거야. |
| 여자 3 | 아버지는 날 자식으로 여기지도 않아. |
| 여자 1 | 그 돈 벌어서 다 뭐 할 거야? |

**시누이**　언니가 성격이 좀 별나긴 해.

**민 우**　애만 잘 키울 형편이 아니었잖아요. 엄마. 다 알면서 왜 그래.

**시어머니**　봐라. 넌 변했어.

**시누이**　언니는 자기 욕심에 힘든 거야. 실력도 없으면서 아줌마들 욕심만 많아.

**시어머니**　애들이 무슨 대단한 방패막이나 되는 것처럼 유세를 떨어.

**시누이**　지들이 좋아서 낳은 애. 어쩌란 말이야.

**시어머니**　난 그렇게 구질구질하게 안 살아.

**시누이**　회사 다니는 게 취미생활도 아니고 말야.

**시어머니**　그게 집구석이냐. 돼지우리지.

**민 우**　피곤하다 정말.

**시어머니**　저만 애 키웠어?

**시누이**　두고 봐. 애 낳아도 일 잘하는 모습 보여줄 거야.

**시어머니**　저만 애 키우냐고!

**시누이**　우울해!

**민 우**　지긋지긋해.

**시누이**　나, 잘 할 수 있을까?

시댁가족들 자리 조명 꺼지면 조명은 세 여자를 비춘다.

여자들은 모두 핸드폰을 들고 수인을 향해 말한다.

래같이 빠르게 돈다.

**시누이**　이번에도 칠백만 원이네… 어쩌지?

**민 우**　카드로 일단 결제하지 뭐.

**시누이**　내가 좀 보탤게. 오빠 계좌로 보내면 되지?

**민 우**　고맙다.

**시누이**　고맙긴. 오빠, 다음부터는 나도 힘들 거야. 그이 그만뒀어. 정식직원이 아니니까 회사 어려우면 제일 먼저 잘리네.

**시어머니**　첫째가 잘 돼야 동생들도 잘 되는데, 며느리 잘못 들어와서 집안 망했어.

**시누이**　우리 시어머님도 나 때문에 그이 직장 잘렸다고 하겠네.

**시어머니**　니가 내 며느리면 업어주겠다. 직업 좋지.

**시누이**　예쁘고 싹싹하지.

**시어머니**　남편 복 없는 년 자식 복도 없다더니, 자식 복 없는 년 며느리복도 없어.

**민 우**　또 시작이네. 엄마.

**시어머니**　큰며느리는 애만 낳으면 집 나가지.

**시누이**　둘째는 이혼했지.

**시어머니**　셋째는 박산지 뭔지.

**시누이**　남편 등골 빼먹지.

**민 우**　내 학비 대느라 공부 늦어진 거 아시잖아요.

**시어머니**　공부는 왜 해? 여자가? 애만 잘 키우면 됐지.

**시누이**   큰 애는 스탠퍼드 대학인가? 뉴욕 대학인가? 브라운 대
　　　　학인가?

**민 우**   어, 언제 왔어?

비로소 수인을 보게 되는 가족들.

**시누이**   언니.

**시어머니**  (수인에게) 우리 가족 일이니까 넌 신경 쓰지 마라.

수인, 천천히 뒷걸음친다. 민우 따라 나가면, 시어머니 팔을 잡고 말
린다.

**시어머니**  좀 있다 나가. 불구덩이 사그러지면. 그때.

민우, 멈춰 선다.

**시아버지**  (노트북을 치며) 뉴, 욕!

음악 나온다. 수인은 무대 앞까지 뒷걸음질한다.

무대 위에서 뒤로 떨어질 것처럼 위태로와질 때까지.

수인은 규칙적으로 뒷걸음질한다.

무대 중앙에서 수인은 관객에게 등을 돌리고 친정과 시댁을 번갈아

보며 서 있다. 조명이 비현실적으로 바뀌고, 사람들의 대사는 돌림노

**시누이**  오빠 왔어?

**민 우**  응.

**시아버지**  이거, 봐라! 경치, 좋지!

민우 노트북 화면을 들여다본다. 시누이는 민우를 한참 본다.

**시누이**  엄마, 오빠 봐. 누가 봐도 맏이 같지?

**시어머니**  제가 맏이냐? 막내아들이지.

수인이 등장한다.

**시누이**  큰오빠 보증 선 거 오빠 월급에서 나가?

**민 우**  응.

**시누이**  언니도 알아?

**민 우**  아니.

**시누이**  어떻게 모를 수가 있어.

**민 우**  그림 그리는 데 쓰는 줄 알아. 나, 생활비 안 준 지 오래
        됐어.

**시어머니**  내가 미쳤지. 내가 보증 서주라고 했다. 그래도 어떡하냐
        형인데. 니 아버지 정년 퇴직금까지 날리고 그놈의 사업
        이 뭔지. 미국 가서 뭘 해 먹고 사는지….

**민 우**  십년이면 웬만큼 자리 잡지 않았을까?

**시어머니**  애들은 대학이나 보냈는지….

게 결정했어.

**수  인**  잘 했네.

**선  영**  형님들한테, 잘 말해줘.

**수  인**  언니들, 아버지 안 좋아해.

**선  영**  미안해. 시누이 올케 사이. 우리 그렇게 나쁘지 않았지?

**수  인**  그래.

**선  영**  너가 내 시누이라서 정말 다행이야.

선영이 수인을 안는다. 수인은 선영의 손을 내리고 무대 뒤를 돌아 시아버지에게 간다. 선영은 퇴장하고 친정아버지는 링겔 병 수량 조절기를 만지작 거린다.

사이.

만삭인 시누이가 등장한다.

**시누이**  아빠, 뭐해?

**시아버지**  월,미,도!

**시어머니**  가다 죽어요.

**시누이**  아빠 월미도 가고 싶어요?

**시아버지**  거기서, 가족, 사진, 찍자!

**시어머니**  가족이 있어야 찍지.

**시누이**  엄마.

민우 등장한다.

**시어머니**  셋째한테 전화하지 말아요!

**시아버지**  왜?

**시어머니**  차라리 민우한테 전화해요!

**시아버지**  며느리도 자식이지.

**시어머니**  자존심 상해요!

선영이 등장하면서 수인을 보고 들어가지 않고 멈춰선다.

**수 인**  이번에도 고비를 넘기셨나봐. 간암말기라는데 오래 사시
네.

**친정아버지**  누가 오래 살아?

**수 인**  시아버지요.

**친정아버지**  참, 고생이 심하겠다. 사느라고! (운다)

수인 나오면 선영이 수인을 끈다. 무대 앞으로 오며.

**수 인**  언제 왔어?

**선 영**  어머님 제사, 어제 성당에서 지냈어. 오만 원만 내면 기
도해 주거든.

**수 인**  잘했네.

**선 영**  우리, 이민 가. 아버님한테 차마 설명을 못하겠어

**수 인**  언제 가?

**선 영**  올 겨울에. 학원 정리했고, 그이도 아이들 생각해서 어렵

수　인　그렇게 사고 난 자전거를 왜 또 타셨어요.

친정아버지　내 자전거 내가 타는데 왜 잔소리냐.

수　인　선영이도 학원 해서 시간 없고 저도 아버지 돌보지 못해요.

친정아버지　필요 없다. 그건 그렇고 넌 옷이 왜 그 모양이냐?

수　인　왜? 아버지가 한턱 쏘게?

친정아버지　출가외인을 내가 왜?

수　인　출가외인이라면서 왜 전화했수?

친정아버지　니가 병원비 좀 보태라. 며느리한테 기 좀 피게. 나중에 돌려줄게.

수　인　됐어요.

시아버지 핸드폰을 누른다. 수인의 핸드폰이 울린다. 수인 핸드폰을 받는다.

수　인　예, 아버님.

시아버지　(간신히) 언,제,오,냐!

수　인　예, 지금 갈게요.

시아버지　민우, 같이 와.

수　인　예, 아버님.

수인, 핸드폰을 끄면, 시어머니 시아버지를 노려본다.

**친정아버지**　예끼년! 박사 딸 오면 다 이를 거다.

**간호사**　　가짜 박사죠?

친정아버지, 간호사 머리에 꿀밤을 준다. 간호사 머리를 감싸 쥔다.

**간호사**　　아야!

**친정아버지**　아프냐? 나도 아프다.

효자손으로 등을 긁는다. 수인이 등장한다. 겹겹이 입은 이상한 옷차림과 달리 지나치게 명랑하다.

**친정아버지**　수인아 너 박사증 있냐. 저년이 안 믿는다.

**간호사**　　할아버지 너무해요. 제 머리를 때렸어요.

**수　인**　　아버지.

**간호사**　　치매신가 봐.

간호사 나간다.

**수　인**　　아버지, 정말 그만 하세요.

**친정아버지**　내가 뭘.

**수　인**　　선영이가 그러던데 또 자전거 타고 나가셨다면서요.

**친정아버지**　망할 놈들이 자전거를 다 부셔놔서 십만 원 주고 싹 고쳤다.

**시아버지**  여행 가게.

**시어머니**  거기도 가다 죽어요!

**시아버지**  큰애는?

**시어머니**  전화도 없어요.

**시아버지**  둘째는?

**시어머니**  연락 끊긴 지가 언젠데 물어요.

**시아버지**  셋째는?

**시어머니**  연락해서 뭐하게!

**시아버지**  퇴원해야지.

**시어머니**  염치가 있어야지!

시아버지 핸드폰을 건다. 통화중이다. 노트북을 다시 본다.

왼쪽 병실에 간호사가 등장한다.

**간호사**  할아버지! 또 만졌지! (링겔병 수량을 조절하며) 내가 못살아. 아니 이건 왜 자꾸 만져.

친정아버지, 간호사를 심술궂게 쳐다본다. 손아귀를 엉덩이에 대고 방

귀를 모아쥐고 있다가 간호사 얼굴에서 핀다.

**간호사**  아유! 할아버지 또 시작이네.

**친정아버지**  맛있지?

**간호사**  (주사바늘을 들고) 할아버지 아프게 찌를 거야.

# 14장. 병실 가족모임

조명이 밝아지면 무대 중앙에 칸막이를 중심으로 병실이다.

오른쪽에는 목에 호스를 낀 수인의 시아버지가 노트북을 들여다보고

있고, 옆에서 시어머니가 손에 깁스를 하고 한심한 표정으로 남편을

보고 있다.

왼쪽에는 수인의 친정아버지가 다리와 팔에 깁스를 하고 휠체어에 앉

아 링겔병의 수량조절을 만지작거리고 있다.

오른쪽과 왼쪽 병실은 각각 다른 병실이다.

**시아버지**  (목쉰 소리로, 힘겹게 자판을 두드리며) 해,남! 땅,끝,마,을! (노트

북을 들여다본다)

**시어머니**  해남은 왜요!

**시아버지**  여행 가게.

**시어머니**  가다 죽어요!

**시아버지**  (자판을 두드리며) 월,미,도!

**시어머니**  월미도는 왜요!

속 장　정말 미쳤나봐.

김은자　처음부터 무리라고 했잖아요.

　　　　속장과 김은자는 신발을 신지도 않고 도망친다.
　　　　사이.
　　　　수인은 여전히 미동 없이 공허하게 서 있다.
　　　　수인을 둘러싼 조명이 점점 좁아진다.

수 인　한 인간이 벌레처럼 태어난다. 싸고 토하고 흘리고… 악
　　　　을 쓰며 운다… 마리아의 우울을 이어받은 예수. 자식을
　　　　버린 붓다… 그들이 위대한 건 아기들에게 혼을 뺏기지
　　　　않았기 때문이야.

　　　　음악이 흐른다. 암전.

이니까. (웃는다) 아, 쿵쿵거리네 심장에서 머리에서 누가 심벌즈를 치네. 장단을 맞추면서 점점 빠르게. 알레그로 안단테 알레그로 안단테….

수인, 머리를 감싸쥐고 웅크린다.

속 장  목사님 도움이 필요해.

수 인  아무리 몸부림쳐도 나쁜 엄마가 된다는 건 참을 수 없어. 불행하고 무능한 여자가 되기 싫은데… 아, 머리가 점점 더 아프네.

스폰지송이 바나나를 들고 뛰어나온다. 그 뒤를 도깨비가 따라온다. 속장과 김은자는 도망치듯이 현관으로 가서 자기 신발을 주워든다.

도깨비  내꺼야.

스폰지송  아니야 내꺼야.

김은자  갈 테니 나오지 마세요.

속 장  우리 애 같으면 가만 안 둬. 흠씬 패주지.

수 인  (아이들에게 소리친다) 야 마귀새끼들아! 저리 가! (도깨비 방망이로 아이들을 마구후려친다) 가! 가! 가! (아이들 놀라 울면서 도망친다) 봤죠? 속장님, 저 사탄이에요. 이 애들은 사탄의 자식이고. 난 사탄의 어미예요! 가세요! 지옥의 소굴에서 어서 나가요!

아이들은 속장의 소리에 아랑곳 않고 뱅뱅 돈다.

김은자는 속장의 기도에 맞춰 '아멘'을 연발하며 머리를 조아린다. 수
인은 혼란스러운 얼굴로 서 있을 뿐이다.

**김은자**   속장님, 우리 그만 해요.

**수  인**   오늘 속회는, 무리예요. 약속도 일방적으로 정하셔서.

**속  장**   수인 씨. 잘 들어. 그런 정신상태로는 하나님 나라에 갈
        수 없어. 무조건 교회 와. 아이들이 난리쳐도 와. 다 버리
        고 와.

**김은자**   아멘.

**수  인**   아이들은 배가 고팠을 뿐이죠.

**김은자**   그래. 이 시간이 배고플 때잖아.

**속  장**   하나님이 두렵지 않아?

**수  인**   예?

**속  장**   마귀가 씌었어. 교회 안 나오면, 죽어. 수인 씨. 무슨 말
        인지 알아듣겠어?

**김은자**   애들도 어린데, 어머, 속장님, 그럼 어떡해요?

**속  장**   하나님한테 맡겨.

**김은자**   수인 씨 맡겨요.

**수  인**   이제 그만 가세요.

**속  장**   하나님한테 용서해 달라고 기도해. 그럼 두통도 나아.

**수  인**   제발, 그만 돌아가세요. 속장님 말대로 저는 벌을 받는
        중이니까. 아니 제가 사탄이고 제 아이들은 사탄의 자식

김은자    햄버거를 하나만 샀나봐.

수인은 무력하게 서서 아이들을 노려보기만 한다.

도깨비    (분노하며) 못 먹게 됐잖앙!

도깨비는 바닥에 떨어진 햄버거를 보고 화가 나서 김은자의 가방을 주워 스폰지송에게 집어던진다. 바닥에 화장품과 온갖 잡동사니가 쏟아져 굴러간다. 김은자는 바닥을 기어다니며 쏟아진 물건들을 가방에 주워 담는다.

스파이더맨    (분노하며) 너 때문이야 뚱땡이 새끼야!

김은자는 성경책을 들고 일어난다.
아이들은 속장과 김은자 사이를 뱅뱅 돌며 톰과 제리처럼 쫓고 쫓긴다. 스파이더맨 스폰지송을 때려눕히고 둘은 엉켜 뒹군다.
도깨비도 도깨비 방망이로 그들을 때린다.

속 장    (단호한 표정으로) 앉아요!
김은자    속장님.
속 장    수인 씨도 앉아요! (아이들에게 소리를 꽥 지른다) 사탄아! 전능하신 예수 그리스도 이름으로 명하노니 썩 물렀거라! 썩 물렀거라!

거를 꺼낸다. 스폰지송은 탁자 밑으로 들어가 도깨비의 발을 잡아당긴다. 탁자가 들썩들썩 한다. 속장은 재빨리 읽는다.

속　장　지혜의 오묘로 네게 보시기를 원하노니 이는 그의 지식
　　　　이 광대하심이라 너는 알라 하나님의 벌하심이 네 죄보
　　　　다 경하니라.

도깨비　오빠가 꼬집어.

스폰지송　내가 언제.

수　인　쉿! 금방 끝나.

스파이더맨　햄버거다.

스폰지송　나도 줘.

스폰지송이 벌떡 일어나는 바람에 탁자가 뒤집어진다.

스펀지송은 햄버거를 빼앗기 위해 성경책을 주워 스파이더맨에게 던진다.

스파이더맨은 화가 나서 햄버거를 스폰지송에게 던진다. 그러나 스펀지송이 방향을 트는 바람에 햄버거는 속장 얼굴에 맞았다.

노란색 머스터드 소스가 속장 얼굴에서 주룩 흘러내린다.

속　장　애들이 가정교육이 안 됐네.

속장은 화가 나서 휴지로 얼굴을 닦는다.

| | |
|---|---|
| 스폰지송 | 재미있겠는데. |
| 도깨비 | 우리 힘을 합쳐 몰아낼까? |
| 스파이더맨 | 안돼. 손님한테 그러면. |
| 스폰지송 | 엄마가 저녁에 온다던 손님일까. |
| 도깨비 | 유괴범일지도 몰라. |
| 스폰지송 | 유괴범? |

아이들 비명을 지르며 무대 밖으로 퇴장. 수인 허겁지겁 등장.

| | |
|---|---|
| 수 인 | 안녕하세요? 금요일 저녁은 한 시간은 더 밀려요. |
| 속 장 | 먼저 기도하고 있었어요. |
| 김은자 | 이리 오세요. 찬송만 하고 가게. |
| 수 인 | 아뇨, 마실 거라도. |
| 속 장 | (수인 손을 잡고) 대접받으러 온 거 아니니 앉아요. |
| 김은자 | 그래. 애들 밥도 차려줘야 할 텐데. 빨리 끝내요. |
| 속 장 | 자, 그럼 오늘은 욥기 11장 6절. |

수인과 김은자 속장은 성경책을 재빨리 넘긴다. 아이들은 그들을 둘러싼다.

| | |
|---|---|
| 도깨비 | 엄마다. |

도깨비가 수인의 품에 파고들면, 스파이더맨은 수인의 가방에서 햄버

**김은자**　수인 씨 부담 되나 봐요. 속회에서 빠지고 싶대요.

**속 장**　은자 씨와 내가 약해지는 수인 씨를 도와줘야 해요.

**김은자**　예.

**속 장**　먼저 기도합시다.

김은자와 속장, 주기도문을 외운다.

**김은자, 속장**　하늘에 계신 우리 아버지여, 이름을 거룩히 여김을 받으시오며, 나라이 임하옵시며, 뜻이 하늘에서 이룬 것 같이 땅에서도 이루어지이다. 오늘날 우리에게 일용할 양식을 주옵시고, 우리가 우리에게 죄 지은 자를 사하여 준 것같이 우리 죄를 사하여 주옵시고.

스폰지송과 스파이더맨 도깨비, 기도소리에 멍하니 그들을 바라본다.

**김은자, 속장**　우리를 시험에 들게 하지 마옵시고, 다만 악에서 구하옵소서. 대개 나라와 권세와 영광이 아버지께 영원히 있사옵나이다. 아멘.

김은자와 속장은 계속해서 기도문을 외운다. 그들의 소리는 속삭일 뿐 관객에게 들리지 않는다.

**도깨비**　괴물들이 변장한 게 아닐까?

스파이더맨 스폰지송을 뒤쫓고 스폰지송 도망치면서 물총을 쏜다.

**도깨비**　　아, 내 옷 다 젖었잖아.

스파이더맨과 스폰지송 한데 엉켜 뒹굴면 도깨비가 방망이로 그들을 후려친다. 한바탕 소동이 일어날 때 속장과 김은자 큰 탁자를 들고 등장. 탁자를 무대 중앙에 놓고 성경책을 펼쳐 놓는다. 김은자는 새 파리채를 바닥에 내려놓는다.

**김은자**　　애들이 사납네.

**속 장**　　냅둬요. 애들은 아는 척하면 더해. 파리채 얼마야?

**김은자**　　천원요.

**속 장**　　싸네. 요 앞 사거리 권사님네 슈퍼에서 사지. 우리 교회 다니잖아.

**김은자**　　거기서 샀어요.

**속 장**　　잘했네. 서로 돕고 살아야지.

**김은자**　　지방에서 강의하고 온다는데 차가 막히나 봐요.

**속 장**　　교수예요?

**김은자**　　정식 교수가 아닌가 봐요. 요즘 교수들도 계약직이 많다네요. 비정규직인거죠 뭐.

**속 장**　　빛 좋은 개살구네. 남편은 뭐해요?

**김은자**　　그림 그린다죠?

**속 장**　　갈수록 태산이네.

스파이더맨  (목쉰 소리로) 난 도비깨비다아아.

스파이더맨  어흥! 떡 하나 주면 안 잡아먹지.

스폰지송  야, 그건 호랑이잖아. 아하하하.

도깨비  오빠들 나 인어공주 할 거야.

스파이더맨  인어공주가 어떻게 괴물과 싸우냐?

스폰지송  인어공주는 이쁜 척만 하잖아. 재수없어.

도깨비  왕자님도 구해주잖아.

스파이더맨  마녀 우슬라가 차라리 힘이 세다.

도깨비  오빠, 성재 엄마는 마녀래. 개네 엄마는 밤마다 마녀 껍
질을 입고 지하세계 괴물과 싸운대.

스폰지송  야, 멋지다.

스파이더맨  거짓말이다.

도깨비  진짜야. 개네 아빠는 슈렉인데, 엄청 살인방귀 대왕이래.

스폰지송  야, 슈렉은 피오나공주랑 결혼했어.

스파이더맨  이혼했겠지.

스파이더맨, 찍찍이공을 스폰지송에게 던진다.

스폰지송  왜 던져!

스폰지송, 물총을 스파이더맨에게 쏜다.

스파이더맨  하지마! 하지마! 하지마!

# 13장. 속회

무대 조명 어두워지면, 〈스폰지송〉 만화주제가가 흘러나온다.

스폰지송 캐릭터가 그려진 옷 모자 신발을 신고 스폰지송 가면을 쓰
고 스폰지송 가방을 맨 아이가 물총을 들고 무대 뒤에서 살금살금 걸
어 나온다.

무대 반대편에서 스파이더맨 복장에 스파이더맨 가면을 쓴 아이가 찍
찍이 공과 방패를 가지고 공을 던지고 받으며 살금살금 걸어 나온다.

무대 중앙에서는 붉은 악마 뿔 달린 머리띠를 쓰고 꼬마 도깨비 복장
에 도깨비 가면을 쓴 아이가 도깨비 방망이를 들고 걸어 나온다.

**스폰지송**　　난 스폰지송이야. 널 물로 만들어 주겠어.

**스파이더맨**　난 스파이더맨. 널 거미로 만들어 주겠다.

**도깨비**　　　안녕. 난 꼬마도깨비야.

**스폰지송**　　(도깨비에게) 야, 너 왜 예쁜 척하냐?

**스파이더맨**　도깨비다워야지.

**도깨비**　　　도깨비다운 게 뭐야?

**장미연**    언니 왜 그렇게 바빠. 다음에 밥이나 먹자.

수인은 등을 돌리고 무대 뒤쪽을 향해 곧장 걸어간다.

**장미연**    (책을 발견하고) 책! 책 가져가야지!

수인은 뒤돌아보지 않고 손을 흔들며 곧장 퇴장한다.
장미연 책을 펼쳐보면 암전.

다니까. 교수되는 것 좋지도 않아. 맨날 상갓집이나 다니고. 고등학교 선생한테 학생구걸이나 하러 다니고, 우리 과도 없어질지 몰라.

전 교수 나간다. 수인 여전히 서 있다.

**장미연**　언니 잠깐만 얘기하고 가.

수인은 탁자 위에 놓인 담배를 꺼내 핀다.

**장미연**　언니 담배 피는 줄 몰랐어.
**수　인**　오랜만에 펴 보는 거야.
**장미연**　이미 내정되어 있었던 거 몰랐어. 아는 사람 다 아는데 언니만 몰랐나. 언니는 교수직에 목맬 필요 없잖아. 아저씨 교사니까 빌붙어서 연금 받으면 되고, 애도 셋이니까 나같이 결혼도 못하고 늙어가는 여자처럼 2세 걱정 안 해도 되고,
**수　인**　휴! (담배연기를 장미연 얼굴에 뿜어낸다)
**장미연**　아유, 언니.

수인, 담배를 비벼 끄고 일어난다.

**수　인**　그래, 안녕.

| | |
|---|---|
| **수 인** | 계약직이라도 퇴직금은 받을 수 있겠죠? |
| **전교수** | 마지막으로 충고하는데, 퇴직금 같은 푼돈에 연연하다 그나마 다음 학기 강의 떨어지는 수가 있어. 아니 영영 없을 거야. |
| **수 인** | 푼돈이 아니라 제 자존심이죠. |
| **전교수** | 어디 아픈 거 아냐? |
| **수 인** | 세상이 병든 거죠. 푹 썩었어! |

사이. 노크소리. 문이 열리며 장미연 고개를 내민다.

| | |
|---|---|
| **장미연** | (밝은 목소리로) 선생님, 안녕하세요? |
| **전교수** | (갑자기 밝은 미소로) 오, 장선생! |
| **장미연** | 어머, 수인언니. |
| **수 인** | …. |
| **장미연** | 저, 다음에 들릴게요. |
| **전교수** | 아냐. 들어와 (시계를 보고) 아, 참. 두 분 얘기 나누세요. 회의가 있네. |
| **수 인** | (일어선다) |
| **전교수** | (아무런 일도 없다는 듯 수인에게) 자주 들려. 어려운 일 있으면 연락하고. 장선생, 사무실에 들렸다 올 테니 잠깐만 기다려요. |
| **장미연** | 어머, 선생님 맨 날 회의만 하시네요. |
| **전교수** | 그러게 말야. 교수가 연구를 해야지 회의하다 볼일 다 본 |

| | |
|---|---|
| 전교수 | 아니야. 내정돼 있었던 건 아니야. 그동안 계약교수였으니 가능성이 없는 건 아니었잖아. |
| 수 인 | 돌려주세요. 돈. |
| 전교수 | …. (침착하게) 내가 사람 잘못 봤군. (일어나서 책상의 서류를 챙긴다. 자기 분에 못 이겨 서류를 책상에 탁 내려놓는다) |
| 수 인 | 점심, 누구하고 드셨는지 알고 싶어요. 알 권리가 있잖아요. 제가 준 것도 아니고 선생님이 요구하신 돈이잖아요. |
| 전교수 | (비웃으며) 미쳤군. |
| 수 인 | 저, 미치지 않았어요. 떡 돌리셨다면 무슨 떡으로 돌렸는지 알아야 할 거 아니에요. 선생님이라면 알고 싶지 않으세요? 무지개떡인지, 꿀떡인지, 호박떡인지, 시루떡인지, 증편인지, 백설긴지…. |
| 전교수 | 그만. 그만해. 수인 씨. 흥분을 가라앉히고 내 말 좀 들어. |
| 수 인 | 저, 흥분하지 않았어요. |
| 전교수 | 나도 겪은 일이야. 투자한 셈 쳐. |
| 수 인 | 누구한테요? |
| 전교수 | 피곤하군 정말. |
| 수 인 | 선생님, 돈 필요해요. 돌려주세요. 만약 제가 자살이라도 한다면 선생님 어쩌시겠어요? |
| 전교수 | 협박하는 거야 지금? |
| 수 인 | 식사했다면 영수증 첨부해서 주세요. 그 돈은 안 받을게요. |
| 전교수 | 나, 참. 사람 잘못 봤어. |

수 인  ….

전교수  다른 사람은 불러도 안 오더라구. 지방이고, 더구나 교수 임용에서 떨어진 것도 속상한데 강사로 오라니 오고 싶겠어? 학교입장에서는 머슴을 부리고 싶지. 솔직히 말해서 집안이 좋아야 교수도 쉽게 되더라고. 이 학교 아버지가 교수였는데 딸이 교수하다가 그 딸의 사위가 교수해. 교수도 세습이지. 교수 집안에 교수 나기 쉬운 법이거든. 내 친구 중에 미국에서 마누라가 발톱손질해서 뒷바라지 했더니 귀국해서 바로 이혼하고 부잣집 딸이랑 결혼했어. 교수시험에 계속 떨어지더니 이혼하니까 바로 교수 되더라고. 이런 게 현실이야. 수인 씨. 솔직히 남자는 능력만 있으면 머슴으로 쓸 수 있으니 가능하지만 여자는 머슴으로 부리기도 좀 곤란하거든. (초콜릿 상자를 꺼내 수인에게 내미는 전 교수) 하나 먹어.

수 인  (초콜릿 껍질을 까며 힘들게) 저, 돌려주시면 안 될까요?

전교수  수인 씨. 떡값이라고 생각해. 투자한다고 생각하면 맘 편할 거야. 얼마 되지도 않잖아?

수 인  예.

전교수  수인 씨 말대로 식사 몇 번 하니까 없더라고. 잠깐만… (원서를 가져온다) 이거 좀 번역해줘.

수 인  선생님 이름으로 나가겠죠?

전교수  물론. 섭섭지 않게 해 주지.

수 인  처음부터 내정되어 있었다면 내지도 않았을 거예요.

## 12장. 전교수의 연구실

소파에 앉아 있는 수인.

전교수가 들어온다.

**전교수**　다음 학기 강의 맡아줘서 고마워.

**수 인**　제가 고맙죠.

**전교수**　수인 씨같이 능력 있는 사람이 교수가 되어야 할 텐데.

**수 인**　….

**전교수**　저쪽에서 워낙 실적을 부풀려서 게임도 되지 않았어.

**수 인**　….

**전교수**　교수되는 거 우습게 되기도 해. 운이라는 것도 작용하고, 여러 가지 권력게임, 이런 것도 작용하지. 진흙탕 싸움이야.

**수 인**　예.

**전교수**　수인 씨는 우리 학교 말고 다른 학교에서도 기회가 있을 거야. 난 걱정 많이 했지. 강의를 안 맡는다고 하면 어쩌나.

찬송가 울린다. 속장과 김은자 수인의 손을 잡는다.

**속 장**   수인 씨 그럼, 금요일 속회 때 만나요.

**수 인**   금요일은 곤란해요.

**김은자**   안될 게 뭐 있어. 되게 하면 되지. 식당에 가세요. 제가

         연습하고 내려갈게요.

**속 장**   수인 씨. 화이팅!

속장과 김은자는 찬송가를 따라 부르며 퇴장한다.

수인은 천천히 일어나 무대 한편에 서서 잘 빗겨지지 않는 머리를 빗
는다.

여전히 낡은 여름 구두를 신고 있다.

모자를 쓰고 바바리를 걸쳐 입으면 수인은 실제 이상으로 뚱뚱해 보
인다.

수인이 가방을 들고 무대를 걸어 소파에 앉을 때까지 음악이 흐르고
다음 장으로 연결된다.

잠을 못 잤어요. 오직 앞만 보고 달렸죠. 그러다가 자궁에 암이 생긴 거예요. 예수님께서 절 치신 거죠. 새벽에 기도하러 갔는데, 십자가를 보는 순간 뜨거운 불길이 (이마를 가리키며) 여기로 콸콸 쏟아지는데… (몸을 부르르 떤다) 눈물이… 눈물이! (손수건으로 눈물을 찍어낸다. 눈을 깜박거리며) 은혜를 받은 거죠.

**김은자**    저도 교회 나와서 위궤양을 고쳤어요.

**속 장**    수인 씨 앞으로 기적을 많이 볼 거야.

**김은자**    수인 씨 점심 먹고 가요.

**수 인**    저, 아무래도 시간을 낼 수 없겠어요.

**속 장**    그럼 안 되지. 억지로라도 시간을 내야지.

**수 인**    아이들이 아직 어려서….

**속 장**    애들은 지들끼리 내비둬요.

**수 인**    남편도 늦게 들어오고 집에 어른이 안 계셔서.

**김은자**    예배가 안 좋았어요?

**수 인**    아뇨. 오늘 예배 좋았어요. 목사님 설교도 감명 깊었고요.

**속 장**    그런 고난은 고난도 아니야 수인 씨. 우리 시어머니 치매 걸려서 애들 도시락에 강아지똥 싸줘도 새벽기도 다녔어요. 왜? 사탄의 방해니까! 주님께 그냥 맡겨요. 매달려요. 오직 주님만 생각해요. 그래야 응답이 있어요. 응답을 받아야만 변할 수 있어요. 지금 전 행복해요. 얼마나 행복한지 몰라요. 수인 씨. 저 장담해요. 분명히 수인 씨 주님의 품에서 다시 태어날 거예요.

수　인　아이들은 어떻게 키우시면서….

속　장　우리 시어머니께서 살림하고 애도 키우셨지. 내 손으로 김치 담근 게 2, 3년 됐나. 그건 그렇고 수요일 저녁 어때요? 구역 예배예요. 금요일 저녁은 성가대 연습, 토요일은 서울역으로 봉사 나가요.

수　인　어떤 봉사요?

속　장　거기 노숙자들 많잖아. 빵과 우유 돌리고 찬송할 거예요.

수　인　몇 시에 끝나요?

속　장　반나절은 걸리죠. 봉사 끝나면 쇼핑할 사람 쇼핑하고 영화도 보죠. 물론 먼저 가서도 돼요.

수　인　하루 종일 걸릴 수도 있겠네요.

속　장　그래요. 우린 일주일 내내 보게 될 거예요. 우리 삶을 새벽부터 밤까지 예수님을 영접하는 시간으로 가득 채우는 거예요. 참, 새벽기도 빠지지 마세요. 은혜가 가장 많은 시간입니다.

수　인　매일 만나면 가족처럼 되겠네요.

속　장　가족보다 더 끈끈하죠. 친척들 일 년에 서너 번 만나나. 우린 매일 만나죠. 거대한 가족이에요. 주님이 맺어주신 가족. 이런 가족 보셨어요? 이게 바로 종교의 힘이죠. 우린 예수님의 가족이에요. 그분께서 맺어주신 핏줄보다 더 진한 가족이죠. 우린 혼자가 아니에요. 서로 힘들 때 힘이 되어 주죠. 사랑을 느껴요. 충만한 사랑. 여기서 느껴지지 않나요? 예수님을 만나기 전에 저도 수인 씨처럼

을 준비하고) 언제 시간이 되죠? 저의 구역 심방 날짜와 구
역예배 날짜, 그리고 성가대 연습시간, 주일 식사 봉사,
부흥회기간 동안 준비물도 있고, 참, 일주일 스케줄은 어
떻게 되세요?

수 인    노래를 못해서….

속 장    성가는 성령으로 하는 거예요. 목소리 나빠도 괜찮아.

수 인    그게 아니라, 전 시간을 내기가 힘들어요.

속 장    공부를 하신다고 들었는데 공인중개사 시험 보세요?

수 인    아뇨, 그런 게 아니라… 강의를 나가요.

속 장    학원선생이세요?

수 인    대학에서….

속 장    시간강사?

수 인    계약직교수라고… 비정규직인데, 그나마도 끝나서, 실업
자예요.

속 장    우리 시동생 영국서 박사 받았는데도 지방대 강의 나가
잖아. 누구는 쉽게 학위도 산다는데 우리 시동생은 공부
하느라 장가도 못가고. 천재라고 시어머니 기대가 컸는
데, 눈은 높지 현실은 낮지. 폐인이 따로 없더라고.

김은자    뭘 가르치세요?

수 인    교양국어요.

김은자    (귓속말로) 저, 불문학 전공 했어요. 속장님은,

속 장    나, 이대 영문과 나온 여자야. 오년 전에 교사 정년퇴직
했어.

# II장. 교회

어둠속에서 찬송가가 울려 퍼진다.

조명 밝아지면 의자에 앉아 졸고 있는 수인.

찬송가가 끝난 뒤 성가대 복장을 한 김은자(3장의 여자1)와 속장이

등장한다.

수인이 졸고 있는 것을 보고 수인의 어깨에 가볍게 손을 얹는다.

수인 화들짝 깬다.

**김은자**   (작은 소리로) 주님께서 잠을 돌려 주셨네요.

**수 인**   아멘.

**김은자**   우리 구역 속장님이세요. (작은 소리로) 자궁암.

**수 인**   안녕하세요.

**속 장**   (코맹맹이 소리) 안녕하세요 이수인 씨. 김은자 씨에게서 많
         이 들었어요. 불면증이라고, 하셨죠?

**수 인**   예.

**속 장**   걱정 말아요. 이제 치유의 길만 남았으니까. 자, (수첩과 펜

져놓고 흔든다. 죽비를 자기 손에 탁탁 세 번 치면 박사는 몸을 떨며 눈을 감는다.

박　사　죽은 아이들이 언니 주변에 있어. (눈을 뜬다) 잘 생각해봐.

수　인　….

박　사　(눈을 감는다) 목에 총 맞은 아이, 다리 부러진 애, 왼손이 없는 애, 팔 부러진 애…. (눈을 뜨고) 언니가 전생에 버린 고아들이야. 잘해줘. (일어난다)

수　인　난 어떻게 하면 병이 나을까?

박　사　교회 가서 기도해. 때가 되면 아기천사가 되어 떠날 거야.

수　인　일찍 죽을까?

박　사　(피식 웃으며) 우린 모두 언젠가는 죽어. 언니나 나나.

박사 나가고, 수인도 자리에서 일어난다.

박소장　도움이 되셨습니까?

수　인　예.

박소장　(책과 테이프를 건넨다) 서비스입니다.

수　인　고맙습니다.

수인, 책과 테이프를 들고 무대를 가로질러 퇴장한다.

박 소장은 병풍을 들고 퇴장한다. 암전.

수 인  저, 진정하세요. 제가 모르고 그랬습니다.

박소장  흥! 모르면 배워야지. (주먹다짐을 한다)

수 인  … (침착하게) 남편이 밖에 있어요. 이런 곳에 오는 걸 싫어
해서 저 혼자 온 거예요.

박소장, 흠칫한다. 수인은 심호흡을 한다. 사이. 박소장은 봉투를 수인
에게 돌려준다.

수 인  됐어요. 마무리를 해 주세요.

박소장  (다시 정중하게) 박사님께서 하지 않을 겁니다.

수 인  말해 주세요. 제가 미안하다고.

박소장  좋습니다. (병풍 앞에 서서) 박사님, 손님께서 정말 미안하
다고 하십니다. 계속 하시는 게 어떻습니까? (귀를 기울인
다) 아, 네. 마무리를 원하셔서… 네. 알겠습니다. (수인에게
돌아온다) 박사님께서는 충격을 받으셨어요. 잠시 시간이
필요하시답니다.

수 인  얼마나 오래 걸릴까요?

박소장  저도 모릅니다.

수인은 무표정하게 앉아 있고, 박소장은 한쪽 구석으로 가서 넥타이
를 바로 매고 헝클어진 머리를 매만진다. 박사가 천천히 걸어 나온
다. 울었는지 눈 화장이 번져 있다. 피에로처럼 우스꽝스러우면서도
처량하다. 박사가 앉으면 박소장은 재빨리 인도악기를 제자리에 가

| 박소장 | 최면에 든다는 것은 박사님께서 스스로 하신다는 겁니다. 아니 이런 무례한 짓이 어디 있습니까? 보통 사람들은 최면에 쉽게 들지 않아요. 한두 번 해서 안 됩니다. 깊이 알아낼 수도 없고 거짓 정보를 착각할 수도 있어요. 무의식 중에 만들어내는 상상이라는 거죠. 하지만, 박요자 박사님께서 텔레파시로 대신 손님의 전생을 다녀오시는 겁니다. 아니, 어쩌면 이럴 수 있습니까? 너무 하신 거 아닙니까? 전에 어떤 손님은 그래 니 얼마나 잘하나 보자 요렇게 팔짱을 끼고 조롱하셨습니다. 박사님께서는 눈물을 흘리셨죠. 눈에 보이지 않는 세계를 볼 수 있는 능력, 그거 아무나 하는 거 아닙니다. 보통, 힘든 게 아닙니다. 그거 슬픈 일입니다. 손님께서는 큰 실수를 하신 것입니다. 돈 내셨죠? 돌려드리겠습니다. 정말, 무례합니다. |
|---|---|

갑자기 사나워진 박소장은 넥타이를 풀어헤치고 와이셔츠의 소매를 걷는다. 마치 수인에게 폭력을 가할 것 같은 태도다. 박소장은 으르렁거리며 거칠게 무대를 이리저리 오간다. 발에 걸리는 인도 악기를 세게 걷어찬다. 그의 분노는 점점 불같이 타오른다.

| 박소장 | 우! |
|---|---|

자기 가슴을 양손으로 치며 머리를 흔든다. 가지런하게 빗어 넘긴 앞머리가 헝클어진다. 자세도 불량해진다. 수인은 공포에 질린다.

**박 사**  전생에 언니는 수녀였어. 독일인 수녀, 아…. 고아들에게 빵을 주네. 옷도 입히고 목욕도 시키네…. 아, 고아들은 언니를 서로 안으려고 싸우네. 아, 끔찍해. 소련군이, 소련군이 쳐들어 왔어… 아, 아이들을 소련군의 트럭에 타게 하네… 억지로 웃으면서 아이들을 안아주네. (떤다) 아, 끔찍해. 아이들이 죽었어. 소련군이 떠나면서 모두 죽인 거야. 공장 속에 아이들의 시체가 가득해. 아이들은 한 명도 살지 못했어. 아, 언니는 수녀원을 지키려고 아이들을 데려가게 했어. 언니를 믿었기 때문에 소련군을 따라갔는데, 모두 죽었어. 언니는 죄책감에 오래 살지도 못했네…. 아이들은 언니를 원망하면서 죽었어. 어떤 아이는 얼굴 반쪽이 부서졌어. 언니 그 아이처럼 얼굴 반쪽이 아프지?

**수 인**  최면은 이렇게 하는 건가요?

갑자기 눈을 확 뜨는 박사. 분노로 일그러지는 얼굴. 자리에서 일어나 퇴장해버린다. 박소장, 수인에게 다가와 거칠게.

**박소장**  아니 그게 무슨 말입니까? 최면을 이렇게 하다니! 도대체 뭘 어쩌란 말입니까.

**수 인**  (당황스럽다) 아, 저는 그냥 제가 최면을 당하는 줄 알았어요. 그런데 박사님이 최면에 드시네요. 전 이런 줄 몰랐거든요.

**박소장**  보세요. 제가 분명히, 박사님께서 최면에 든다고 했죠?

**수 인**  예.

수인과 박소장 마주 보고 앉는다.

**박소장**  저는 박사님의 최면을 도와줄 것입니다.

박소장은 인도 명상 악기를 흔든다. 빗소리. 마지막으로 죽비를 손바닥에 탁탁 친다. 박사가 등장한다. 이십대 후반의 여자다. 긴 생머리를 오른쪽 앞가슴으로 늘어뜨리고 하늘하늘한 한복을 입고 있다. 무용수처럼 천천히 걸어와 수인과 박소장 사이에 관객을 향해 앉는다. 박사는 관객 너머로 시선을 던진다.

**박 사**  (허공에 시선을 던진 채) 안녕하세요?

**수 인**  (박사의 시선을 따라가며) 안녕하세요?

**박 사**  … (눈을 감는다) 여자애가 울고 있어. 엄마를 기다려. 무너진 다리… 밤… 무서워.

**박소장**  박사님, 그러니까 여자애가 엄마를 기다린단 말이죠? 밤에 무너진 다리에서. 그럼 그 여자애는 누구입니까?

**박 사**  … 엄마가 떠나네… 여자애를 버리고…. 수인아. 잘 있어. 엄마, 가지마.

**박소장**  박사님, 그 여자애는 손님의 어린 시절입니까?

**박 사**  … (눈을 뜨고 박소장을 노려보며) 시끄러워.

**박소장**  아, 네.

박사는 심호흡을 하고 다시 눈을 감는다.

수인, 책을 펼쳐보고 파일을 들여다본다. 박소장은 명상음악이 나오는 오디오를 끈다.

**박소장**   선생께서는 어떻게 여길 아셨습니까?

**수 인**   그냥, 지나가다가….

**박소장**   잘 오셨습니다. 선생님, 박사님께서는 오늘 아침에 이렇게 말씀하셨습니다. 오늘 오는 손님은 엄청 힘들 거야. 손님이 오시기 전에 박사님께서 먼저 그의 영혼을 만나십니다. 말하자면 손님이 당하는 고통은 영혼의 고통이지요. 영혼이 그를 살려줄 사람을 먼저 찾아가는 거죠. 손님은 영혼이 간 곳을 따라오신 겁니다. 박사님께서 오늘 오는 손님은 만나고 싶지 않다고 하셨습니다. 그의 고통이 너무 무거워서 박사님은 자리에서 일어날 수가 없었답니다. 손님께서는 고통을 내려놓고 홀가분하게 저 문을 나가시겠지만 박사님께서는 대신 감당하셔야 합니다. 이건 보통 일이 아닙니다. 선생님께서 얼마나 힘든지 우리는 이미 알고 있습니다. 박사님께서 최면에 드시는 동안 절대, 핸드폰이 울려서는 안 됩니다. 지금, 꺼주세요. (수인, 핸드폰을 끈다) … 선불입니다. (수인 봉투를 내민다. 박소장은 봉투 안의 돈을 확인한다) 최면과정은 녹음해서 드리겠습니다. (병풍 앞에 서서) 박사님, 준비되셨습니까? (귀를 기울인다) 아, 네. (수인에게) 박사님께서 준비되셨답니다. 자리에 앉으십시오.

## 10장. 박요자 최면연구소

무대 뒤에는 〈박요자 최면연구소〉라는 간판이 걸려있고 그 아래 병풍
이 처져 있고 방석이 놓여있다. 명상음악이 흘러나온다.

대기업간부처럼 잘 차려입은 중년남자 박소장이 파일과 책을 들고 등
장한다.

**박소장**   이수인 선생님.

**수 인**   예?

**박소장**   박사님께서 지금 준비하고 계십니다. 오 분만 기다려 주
십시오.

**수 인**   예.

**박소장**   (책과 파일을 건네며) 기다리시는 동안 박사님의 책과 박요
자 최면연구소 신문기사 스크랩을 보십시오… 차는, 뭘
로 드릴까요? 녹차와 커피가 있습니다.

**수 인**   괜찮습니다.

수  인    망신?

민  우    아프면 집에 있어. 쓸데없이 돌아다니지 말고.

수  인    쓸데없이?

무대 밖에서.

소  리    선생님! 미술실에서 애들이 담배 펴요.

민  우    일찍 갈 테니까 먼저 가.

수  인    과외 있다며?

민  우    최대한 빨리 갈게

수  인    당신은 날 사랑하지 않아.

민  우    안녕.

민우, 퇴장한다.

수인은 그 자리에 다음 장까지 무표정하게 서 있다.

인도 명상음악이 흘러나온다.

종이 울린다.

민 우 수업 시작해야 해. 저기 카페에서 기다릴래?

수 인 돈 좀 줘. 거기는 카드가 안 된대. 공인되지 않은 의료라서 말야.

민 우 조심해. 사기야.

수 인 어떻게 그런 말을 해. 내가 겨우 알아낸 곳인데. 당신이 알아낸 곳도 아니잖아.

민 우 집에 가. 수업 들어가야 해.

수 인 잠깐만. 학교까지 와서 돈 달라는 거. 결혼하고 처음이잖아. 당신 도움이 필요해. 돈 좀 줘.

민 우 나, 지금 삼 만원 밖에 없는데.

수 인 그래? 그것 밖에 없어?

민 우 집에서 말하지 그래. 그럼 내가 구해 볼 텐데.

수 인 말했어. 말했는데 당신이 안 들었잖아.

민 우 알았어. 오늘 저녁 집에서 줄게.

수 인 괜찮아. 이 근처에 유명한 곳이 있는데, 거기 가 보려고 해.

민 우 병명이 없다면 아픈 게 아니잖아. 그냥 무시하고 살면 안 돼?

수 인 병명하고 무슨 상관이야. 내가 아픈데.

민 우 소리지르지 마. 챙피해 죽겠어. 정말 옷도 촌스럽게 입고 와서 누구 망신 시킬려고 그래.

수인은 울타리 너머에 여전히 서 있다.

**수  인**  학교 머네.

**민  우**  (뒤돌아보고 깜짝 놀란다) 웬일이야?

**수  인**  집에서. 버스 세 번 갈아탔어.

**민  우**  전화하지.

**수  인**  여긴 와 본 적 없잖아. 오 년 동안.

**민  우**  들어 와.

**수  인**  실업자가 되니까 좋긴 좋네. 남편 학교도 다 와 보고….

**민  우**  점심 먹었어?

**수  인**  응.

**민  우**  십분 남았는데, 내가 그쪽으로 갈까?

**수  인**  아니. 사람들이 봐. 그냥. 지나가는 사람처럼 대해. 인사할 기분이 아냐. 더구나 화장도 안 했어. 머리도 며칠째 못 감았고.

**민  우**  신발, 여름구두네. 발 안 시려워?

**수  인**  응. 괜찮아. 발 시려운 건 참을 만해. 원인이 있으니까. 내가 여름구두를 신었으니까 발이 시려운 거잖아. 하지만, 병명 없는 통증에 시달린다는 거, 견딜 수가 없어. 매독이나 폐결핵이 머리로 가면 미친다는군. 그래서 그것도 검사했거든. 기생충말야. 나 뱀술 먹은 적 없는데, 뱀에 사는 기생충이 몸속에 들어가면 이십 년 후 뇌에 도착해서 발병한대. 도대체, 나는 왜 아픈 걸까?

**장선생**  도대체 얼마를 진 거야?

**민 우**  저도 몰라요. 빚진 건 형이니까요. 하나, 둘씩 터질 때는 하늘이 새까맣더니, 세 번째 이후로는 아무 느낌도 없어요.

**장선생**  그러다 화병 나겠어.

**민 우**  지난번에 울고 싶어서 혼자 한강에 갔어요. 그런데, 울음이 안 나와요. 형이 부도를 내고 도망간 뒤부터 밤마다 시커먼 거미가 제 등에 붙어서 피를 빨아먹는 꿈을 매일 꿨어요. 지금도 그런 꿈을 꿔요.

**장선생**  아내한테 말하지 그래. 서로 도움이 될 텐데.

**민 우**  아내도 아프거든요. 지금까지 아내한테 월급을 줘 본 적이 없어요.

**장선생**  참, 안타깝네. 가족이 아니라 원수네 원수. 저, 오해 마. 내가 도와주고 싶어서 그래. 내게 비자금이 있거든. 남편 몰래 모아둔 돈인데. 우선 급한 불부터 끄면 안 될까?

**민 우**  (웃으며) 괜찮아요. 저, 입시생이나 소개시켜 주시면 되요.

**장선생**  (민우의 손을 잡는다) 힘내. 내 막내동생 같아서 그래.

**민 우**  고맙습니다.

울타리 뒤로 수인이 등장한다.

수인은 여전히 낡은 여름 구두를 신고 있다.

화장을 안 한 초라한 얼굴이다.

장선생, 민우의 옷깃에 묻은 먼지를 털어주고 퇴장한다.

민 우    가.

소 라    선생님, 정말, 사랑해요. (퇴장하며 핸드폰에다가) 엄마, 나야.
         기다려.

남학생    선생님, 저도 아버지가 공황장애라서 지금 가야해요.

민 우    꼼짝 마.

남학생    선생님, 그러시면 안 되죠.

민 우    뭘?

남학생    소라만 이뻐하시잖아요.

민 우    (일어나서 남학생의 주머니를 더듬거린다. 라이터를 꺼낸다) 압수다.

남학생    아이씨.

민 우    대안학교 가고 싶냐?

남학생    (순순히) 잘못했어요.

민 우    (이젤과 의자를 가리키며) 미술실에 갔다 놔.

남학생    싫어요. 왜 저만 시키세요?

민 우    그건, 네가 너무 잘 생겼기 때문이야.

남학생    (유쾌하게) 예, 알았어요.

         남학생이 이젤과 의자를 들고 퇴장하면, 장선생이 등장한다.

장선생    선생님. 법원에서 독촉장이 또 왔어.

민 우    고맙습니다.

장선생    다른 선생들 볼까봐 가져왔어.

민 우    잘 하셨어요.

# 9장. 민우학교

운동장.

남학생이 농구공을 한 팔에 안고 나름 멋진 포즈를 취한 채 서 있다.

민우, 간이의자를 펴고 앉아 이젤 앞에서 스케치를 하고 있다.

짧은 미니스커트에 교복을 입은 뚱뚱한 소라가 머뭇거리며 등장한다.

소 라   선생님.

민 우   왜?

소 라   엄마가요, 공황장애거든요. 선생님, 공황장애 아세요?

민 우   (여전히 그림을 그리며) 어쨌든 용건이 뭐야?

소 라   막 자살하겠다고 전화 왔어요. 옆에 있어줘야 하거든요.

남학생   깝치고 있어.

소 라   정말이거든 새꺄.

남학생   너, 어제도 조퇴했다며?

소 라   어제는 생리땜에 그랬어. 생리를 해봤어야 알지. 엄청 쏟
       아졌거든. 지금도 막 나와요. 선생님.

| 수 인 | 예. |
|---|---|
| 허선생 | 일어나세요. 제 오피스텔로 가시죠. |
| 수 인 | … 잠깐만요. 생각을 해봐야겠어요. |
| 허선생 | 하세요. |

수인, 깊은 한숨을 쉰다. 허선생, 선글라스를 꼼꼼하게 닦는다.

| 허선생 | 세 가지만 순조롭다면 고민하지 마세요. 잘 먹고 잘 자고 잘 배설하는 것. 이것만 순조롭다면 암이 있어도 치유되고 바로 죽지도 않아요. 머리는 차갑게 아래는 따뜻하게. 이것도 지키고요. 저도 약 많이 안 먹어요. 사실 저는 말기암 환자 전문이랍니다. (선글라스를 쓰고 관객석을 가리킨다) 저기 나무를 보세요. 수령 50년은 됐겠네. 중간에 툭 튀어나온 부분이 나무한테는 암이죠. 앞으로 50년은 더 자랄 겁니다. (선글라스를 쓰고 가방을 든다) 전 가겠습니다. |
|---|---|
| 수 인 | 고맙습니다. 찻값은 제가 낼게요. |
| 허선생 | 약이 필요하면 택배도 가능합니다. (명함을 준다) |
| 수 인 | 좀 더 생각해볼게요. |
| 허선생 | 생각, 너무 많이 하지 마세요. |

허선생 나가면 수인 천천히 차를 마신다. 음악이 흘러나오면서 무대 뒤쪽 조명이 들어오면 다음 장으로 넘어간다.

수 인    예….

허선생    서너 시간 걸립니다.

수 인    예….

주인 남자 차를 가져온다.

허선생    (차를 마신다) 좀 전에 파충류 이야기 하셨는데, 그게 어떤
         연관이 있습니까?

수 인    (차를 마시며) 삶이 위협적이면 문화가 발달할 수 없다는 뜻
         이지요.

허선생    그게 기와 어떤 관계입니까?

수 인    신경이 튼튼해지려면 어린 시절 스킨십을 많이 받아야
         한다는 거죠. 그래야 피부표면에 있는 신경이 자극을 받
         고 호르몬 조절이 되겠지요. 멀쩡한 사람이 나이 들어 미
         치는 거 이해하세요? 미치거나 광신도가 되거나 자살하
         거나 갑자기 집을 나가는 거요.

허선생    본인은 어떠세요?

수 인    … 저는 바닥까지 내려왔어요. 이제 올라가는 일만 남은
         거죠.

허선생    (수첩을 보며) 병원에서도 병명이 없고 이상이 없다 하셨죠?

수 인    예.

허선생    본인은 극심한 두통과 불면에 시달리고 또 왼쪽으로 전
         신 마비를 느낀다고 하셨죠?

수　인　사람의 신경이 형성되는 기간에 대한 건데, 인간이 파충
　　　　류에서 포유류로 넘어가는 과정과 연결되죠. 최초에 인
　　　　간은 파충류의 뇌 구조로 성장하다가 서서히 포유류의
　　　　뇌구조로 진화한다는 거죠. 그런 과정에 신경세포가 큰
　　　　역할을 하는데, 그것은 호르몬과도 관계가 있어요. 세상
　　　　이 생명에게 위협적일 때 사람의 뇌는 파충류의 기능만
　　　　발달하고 포유류의 뇌기능 발달은 지연된다는 말이죠.
　　　　신경세포는 피부에 분포되어 있고 그것들은 서로 운행하
　　　　는 거죠. 어떤 부드러운 사랑이 그것들을 돌게 해요. 에
　　　　너지요. 그건 바로 기죠.

허선생　공부 많이 하셨네…. 사실, 그 책 내가 쓰지 않았어요.

수　인　예?

허선생　나 같은 돌팔이를 취재하는 기자가 쓴 글이오. 내가 워낙
　　　　이론 없이 치료하니까 그 비슷한 논리를 찾은 모양인데,
　　　　출판사에서 어째 그리 된 모양이오. 나 말고 민간치료사
　　　　여럿 취재했는데 그들 모두 잠수했어요. 취재기사가 불
　　　　법의료행위 증거자료가 된 거죠. 사실 우리 같은 사람 죄
　　　　인 아닙니다. 병원에서도 포기한 말기암 환자들 자살하
　　　　는 심정으로 저한테 매달립니다. 한의과 교수도 저한테
　　　　자문을 구하고 제자도 여럿 보냈죠.

수　인　기 치료가 마사지 같은 건가요?

허선생　그런 셈이죠. 막힌 경락을 뚫는 건데, 침 치료도 병행합
　　　　니다.

| 수 인 | 여기서요? |
|---|---|
| 허선생 | 잠깐 빌린 오피스텔이 경동시장 입구에 있어요. 제 거처가 알려지면 곤란해서…. |
| 수 인 | 왜요? |
| 허선생 | 말기암 환자 열 명에 아홉은 고치고 나머지 한 명은 실패했소. |
| 수 인 | 무슨 말씀인지…. |
| 허선생 | 부작용 때문이오. 법제를 잘 못 했는지 먹고 바로 죽었지요. 더구나 성추행으로 몰리기도 했오. |
| 수 인 | 성추행? |
| 허선생 | 기 치료 하다보면 오해가 생기지요. |
| 수 인 | 몸에 손을 댑니까? |
| 허선생 | 예. |
| 수 인 | 주로, 어디에? |
| 허선생 | 기 치료 첨입니까? |
| 수 인 | 예. |
| 허선생 | 이거 참, 난감하네. 알고 오셨나 했더니. |
| 수 인 | 책에 그건…. |
| 허선생 | 절판된 지 오래된 그 책은 어디서 봤오? |
| 수 인 | 도서관에서요. 민간요법 온갖 의학서적을 다 봤는데 허선생님 책에 나오는 내용이 미국의 신경의학자의 의견과 비슷하더군요. |
| 허선생 | 뭐라고 썼습니까? |

**허선생**   (선글라스를 벗으며) 건강해 보이는데 어째 종합병원이오?

**수 인**   선생님, 저 어디부터 치료해야 되죠?

**허선생**   (수첩을 꺼내면서) 엄청나게 단단한 것이 가슴 밑바닥에 웅
크리고 있소. 그것이 환데, 풀어야만 해요. 그걸 풀어야
병이 낫지요. 어떤 약을 써도 소용없어요. 최첨단 의학을
아무리 동원해도 소용없고, 풀어야 해요.

**수 인**   어떻게 풀어요?

**허선생**   부자라고 독약이요. 그걸 어린 아이 오줌에 담궜다가 아
홉 번 찌고 말리기를 반복하면 좋은 약이 돼요. 약이란
법제가 중요하거든요. 아무리 명약이라도 법제를 못하면
약이 아니라 독이 되거든요.

**수 인**   선생님도 제 병을 정신적인 것으로 생각하시나요?

**허선생**   정신과 육체가 하나인데 어째 따로 떼어놓고 생각하시
오. 육체를 치료하면 정신도 자연히 치료되는 법이지요.

**수 인**   그러니까 제 육체를 치료하신다는 겁니까? 제 정신을 치
료하신다는 겁니까?

**허선생**   정신 때문에 육체가 아프고, (혼란스럽다) 아, 육체 때문에
정신이 아프고, 정신이 아프니 육체도 아프고 육체가 아
프니 정신이 아프다는 거지요.

**수 인**   선생님이 쓰신 책을 보면 사람의 기가 순조롭게 흐르지
못하면 뭉치고 뭉치면 어혈이 생기고 그것이 기를 가로
막는 악순환이니까….

**허선생**   제 손으로 기본은 풀어드릴 수 있지요.

# 8장. 접선 - 경동시장 궁다방

첩보영화의 한 장면처럼 선글라스에 007가방을 든 허 선생 등장.

반대편에서 수인 붉은 양산을 들고 등장.

둘은 한 눈에 서로 알아보고 다가간다.

**수 인**　　허선생님?

**허선생**　　이수인 씨?

서로 고개를 끄덕이고 말없이 무대 앞 의자에 관객을 향해 나란히 앉

는다. 주인남자 차례표와 엽차를 내려놓는다.

수인 차례표를 꼼꼼히 훑어 본 뒤, 허선생에게 내민다.

**수 인**　　뜨거운 녹차.

**허선생**　　(차례표를 보지도 않고) 난 차가운 녹차.

주인남자 나가고 나면.

작년부터 불기운이라 물이 들끓어. 안절부절 못하겠어. 하지만 내년은 약한 불에 물기운이 들어오니 몸이 좀 덜 아플 거야. 이런 경우, 부모자리도 약해. 어릴 적부터 부모가 돌보지 않아서 몸이 많이 약해. 맘도 약하고, 하지만, 소가지는 못됐어. 내 말 잘 들어. 아침 11시, 해 좋은날, 우황청심환 한 알 먹어. 딱 열 번. 알아들었어?

**수 인**   우황청심환, 먹으라고요?

**한의사**   오늘은 어떡하면 즐겁게 보낼까.

**수 인**   사주에 무슨 병이 생기는지도 나오나요?

**한의사**   이제 그만 가.

**수 인**   침은요? 침은 안 놔 주세요?

한의사 문을 확 닫아버린다.

수인은 의자에 앉아 한숨을 쉰다.

장보살 수인에게 다가가서 쪽지를 건넨다.

**장보살**   기도 도량에 오세요. 아직 젊은데… 난, 오십에 대소변도 못 가리고 송장처럼 누워 지냈다오. 지금은 장고도 치고 노래도 하고 사람들과 어울려 가고 싶은 곳도 가고… 왜 진작 이렇게 못 살았나 몰라. 재미있게 살 수 있었는데!

암전, 심수봉의 '백만송이 장미' 음악 다음 장면까지 이어진다.

**장보살**　　아고 참.

백을 들고 일어서는 장보살. 수인도 따라 일어선다. 한의사 수인을 찬
찬히 본다.

**한의사**　　처자는 뭔 일이여?

**장보살**　　(수인을 한의사에게로 떠밀며) 얼른 가봐.

**수　인**　　(머리를 가리키며) 두통이 있어요. 잠도 안 오고, 아무것도
할 수가 없어요.

**한의사**　　어느 쪽 머리가 아퍼?

수인, 왼쪽 머리와 얼굴을 손바닥으로 가리킨다.
한의사 수인의 맥을 짚는다.
한의사의 숨소리만 쉭쉭 들린다.

**한의사**　　생년월일이 언제여. (탁자위의 종이와 연필을 가리키며)

**장보살**　　적어. 귀가 잘 안 들려.

수인, 적는다.

**한의사**　　고생 좀 했네. 오행이 순조롭지가 못하니, 토극수라, 비장
이 안 좋아, 속이 더부룩하니 소화도 안돼. 수극화라, 심장
도 안 좋아. 생하는 것이 없으니 오래도록 병을 쌓았구먼.

**김사장**　행복하죠!

두 사람 수인을 본다. 수인이 말하기를 기다리는 눈치다.

**수　인**　침, 잘, 놔요?

**장보살, 김사장**　(동시에) 그럼, 잘 놓지.

**수　인**　예….

**장보살**　아직 젊은 것 같은데, 어디가 아퍼?

문이 드르륵 열리더니 목구멍에 호스를 끼고 옷자락 사이로 소변주머
니가 보이는 백발의 한의사가 서 있다.

**한의사**　(쉰 목소리로) 태창 한의원을 찾아와주신 손님 여러분, 오늘
은 이만, 본인이 불쾌하야 침을 놓을 수 없으니, 돌아가
주시오. 이상!

**장보살**　선생님, 전 놔줘야돼. 벌써 오 일째 허탕 쳤다니까.

**김사장**　(배낭을 매고) 저 양반 안 된다면 안 돼. (수인에게) 새벽기도
끝나면 잘 놔 줘. 내일 새벽에 오시오. (장보살에게) 저 먼저
갑니다.

장보살 고개를 끄덕인다. 김사장 퇴장한다.

**한의사**　(장보살에게) 지발로 왔으니, 지발로 가겠지 뭐.

# 7장. 태창 한의원

허름한 한의원 대기실.

회색 승복바지를 입은 장보살이 앉아있고 등산복 차림의 김사장 신문

을 보고 있다.

창백한 얼굴로 등장하는 수인. 소파에 가서 앉는다.

**장보살** 오늘은 할란가 모르겠네.

**김사장** 하겠죠.

**장보살** 어제는 열시에 닫았어요. 오전 열시에.

**김사장** 그때그때 달라요. 저분이 워낙 연세를 많이 잡숴서.

**장보살** 안에 두 사람 들어갔죠?

**김사장** 그럴 거예요. 신발이 두 켤레니.

**장보살** 김사장님 많이 좋아졌네. 등산도 가시고.

**김사장** 장보살도 첨엔 업혀 왔잖어.

**장보살** (감격에 복받쳐) 두 발로 걸어 댕기는 것만 해도 얼마나 행
복한지 몰라요.

엄 마   네 아버지한테 가서 따져라. 네 엄마랑 한통이 되어 날
       망친 인간들이야.

수 인   엄마는 내가 안 보여!

엄 마   그럴려면 오지 마! 다 필요없다!

수 인   그래 처음으로 돌려줘. 엄마가 날 자궁에서 잉태하기 전
       으로. 깨끗하게 지우는 거야 아이들도 나도!

엄 마   수인아! 미안하다.

수인, 잠시 멈춰 섰다가 퇴장한다. 엄마는 수인의 뒷모습을 바라본다.

엄  마   네 엄마처럼 자살했겠지.

사이.

수  인   (나가다가 돌아선다) 엄마, 나 때문에 속 끓이지 말고 차라리 그럴 힘 있으면, 깻잎이나 담궈 줘.

엄  마   깻잎 좋아하니?

수  인   좋아해.

엄  마   요즘 농약투성이다. 그냥 되는대로 살아.

수  인   깻잎 담아주기 싫다?

엄  마   얘는 또 삼천포로 빠지네

수  인   그거잖아. 나 깻잎 담아주기 싫다는 거잖아.

엄  마   아유, 그래. 내 담아줄게. 넌 어째 아픈 엄마한테 깻잎 담아달래니?

수  인   (폭발한다) 엄마가 엄마야! 엄마라면 엄마다워야지. 엄마가 엄마 같지 않으니까 나도 엄마노릇 못하잖아. 받은 게 있어야 돌려주지. 두 엄마들이 날 엿먹였어. 도망가고 자살하고 난 도망가지 않아. 자살하지도 않을 거야.

엄  마   넌 내가 불쌍하지 않니? 다 늙어 죽어가는 날만 기다리는데.

수  인   그럼 엄마는 내가 안 불쌍해. 엄마 자식은 다 컸잖아. 난 죽으면 안돼. 애들도 어린데 나 죽으면 그 애들도 나처럼 될 거 아냐.

| | | |
|---|---|---|
| 엄 마 | 너 때문에 내가 병났다. |
| 수 인 | 병든 게 왜 내 탓이야. 죽어도 날 데리고 갔어야지. |
| 엄 마 | 그럴려면 가라. |
| 수 인 | 엄마가 이 세상에 내 엄마라는 증거는 아무것도 없어. 도대체 엄마와 내가 한 핏줄이었다는 거 어떻게 증명할까. |
| 엄 마 | 증명해서 어따 쓰게. 남자들이야 족보가 필요하지 여자들이야 족보가 굳이 필요하니? |
| 수 인 | 족보가 아니라. 엄마. 엄마가 내 엄마라는 거. |
| 엄 마 | 니 나이 마흔이다. 네 딸보다 어린 것아. 어째 너는 나만 보면 여섯 살이 되냐. |

사이.

| | | |
|---|---|---|
| 수 인 | 갈게. |
| 엄 마 | 자고 가지? |
| 수 인 | 엄마 아들 온다며? |
| 엄 마 | 언제 올 거야? |
| 수 인 | 몰라. |
| 엄 마 | 난 니 생각 안한다. 생각하면 내 몸만 아파. 몸만 성하면 니 새끼들 다 키워주고 싶다만. |
| 수 인 | 걔들 다 컸어. |
| 엄 마 | 생각 안 해. 니 생각. 생각한다고 달라질 것도 없는데. |
| 수 인 | 만약 집을 안 나갔으면 어땠을까? |

사이.

수 인 　엄마한테 전화 했을 때, 엄마가 먼저, 니 엄마 죽었구나
　　　 하고 말했지. 그때 기분이 이상하더라. 진짜 내 엄마가
　　　 가짜 내 엄마를 니 엄마라고 부르니까. 또 그 가짜 엄마
　　　 가 죽었다고 말하니까 내 진짜 엄마가 가짜 엄마고 가짜
　　　 엄마가 진짜 엄마가 되는 거야. 그러니까 진짜 내 엄마가
　　　 죽은 거지. 그때 나를 키운 엄마와 나를 낳은 엄마가 동
　　　 시에　죽은 거야.
엄 마 　나, 여기 살아있다.

사이.

수 인 　엄마, 왜 문을 안 열어줬어?
엄 마 　안 열어줬어.
수 인 　날 부탁한다잖아.
엄 마 　그러게.
수 인 　엄마. 내가 그렇게 맡기 싫은 존재였어?
엄 마 　얘가 삼천포로 빠지네.
수 인 　얼마나 싫으면 꿈에서도 문을 안 열어준대?
엄 마 　내 새낀데 싫을 리가 있니?
수 인 　난 싫더라. 셋 중에 하나는 깨물면 더 아파. 엄마도 그렇
　　　 지?

수 인  함초를 많이 먹으면 나도 좋은 엄마가 될까?

수인은 양손에 술잔을 쥐고 건배한 뒤 마신다.

엄 마  밥은 먹었니?
수 인  응 먹었어.

엄마는 서서 수인을 바라본다.
수인이 일어나면 엄마는 소파에 앉아 수인을 바라본다.
엄마와 수인은 나란히 관객을 향해 앉는다.

엄 마  니 엄마 제사는 언제니?
수 인  왜, 엄마?
엄 마  이맘때쯤인 거 같아서.
수 인  지난 주에 지냈대.
엄 마  니 엄마 죽기 전에 내 꿈에 나타났어. 여섯 살 먹은 네 손
      을 잡고 문을 막 두드리는데 안 열어줬다. 끝까지 안 열어
      줬어. 널 부탁한다고 제발 열어달라는데… 안 열어줬다.
수 인  그래서?
엄 마  이 여자 죽었구나 했지.
수 인  그때 나 결혼하기 전이네.
엄 마  너 여섯 살 때 집 나왔잖니. 내가.

수 인    나 여기서 자고 가도 돼?

엄 마    애들은 어쩌고.

수 인    만화주인공처럼 잘 지낼 거야.

수인, 가방에서 커피병을 꺼내 잔에 따른다. 술이다.

엄 마    재영이네 식구가 온대.

수 인    그래? 그럼 곤란하겠네.

엄마에게 잔을 내민다.

엄 마    커피가 왜 이렇게 붉어? 술이니?

수 인    응.

엄 마    (고개를 저으며) 안 마셔. 나 당뇨병이다.

수 인    당뇨병? 언제부터?

엄 마    오래됐다.

수 인    엄마도 망간이 부족한가봐.

엄 마    얘가 술꾼이 다 됐네.

수 인    망간이 부족하면 모성이 부족하대. 당뇨병이 걸리는 건
         모성이 부족해서다. 이 말이지.

엄 마    망간이 많은 건 뭐니?

수 인    함초.

엄 마    함초?

# 6장. 엄마

라디오 소리 작게 울리는 아파트 거실.

낡은 코트차림에 수인이 등장한다.

엄마는 뜨개질을 하고 있다.

**엄 마**  웬일이니? 엄마를 다 찾아오고.

**수 인**  강의 온 김에 잠깐 들렀어.

**엄 마**  시험 본다더니 어떻게 됐니?

**수 인**  떨어졌어.

**엄 마**  … 애만 잘 키우면 돼.

**수 인**  (화를 참는다) 엄마, 내가 힘든 게 뭔 줄 알아? 세상이 공무원 시험처럼 공평했으면 좋겠어. 나같이 시간도 없고 돈도 없는 사람들 살기 참 힘들다.

**엄 마**  지금이라도 공무원 시험 보면 안 되겠니?

수인 벌떡 일어나 무대 뒤로 가서 빈 잔 두 개를 가져온다.

할 매    묵은 피만 뺀다고 될 일이 아녀. 맘에 둔 원망도 풀어야지.

할매 수인의 머리를 줄로 긋듯이 침을 찌르면 수인 다리를 버둥거리며 비명을 지른다.
마녀와 며느리 흡혈귀처럼 수인의 머리에서 피를 짤 때 할매 담배 한 모금 길게 빨며 후 내 뱉을 때 암전.

할 매    (부인의 등을 향해) 남편 많이 사랑해줘.

부 인    … 예, 할머니.

부인 잠시 그대로 서 있다가 퇴장한다.

할매, 수인에게 꽂은 침을 모두 뺀다.

할 매    (수인의 머릿속을 들여다보며) 열꽃 핀 거 봐. 변도 시원찮겠
         어. 잠도 못 자겠구먼. 이는 안 아파?

수 인    아파요.

할 매    이쪽의 신경이 망가지면 담에는 머리여.

마 녀    할매 그쪽도 뚫어줘.

할 매    할 거여, 말 거여?

수 인    머리를요?

할 매    그려. 뚫을 거유?

수 인    할머니, 저… 빈혈, 있어요.

할 매    그려? 그럼, 말고.

마 녀    (스스로 침 빼고) 수인 씨! 나 바쁜 사람이야. 빈혈 있어도
         괜찮아. 수인 씨 자고 싶지? 푹 자고 싶지? (수인, 고개를 끄
         덕인다) 진통제, 수면제, 신경안정제에 중독되고 싶어? (수
         인, 고개를 흔든다) 그럼. 한번 해 봐.

수인, 고개를 끄덕인다. 마녀와 며느리 신속하게 소독 장갑을 끼고 할
매는 가장 길고 뾰족한 침을 든다.

| | |
|---|---|
| 남 자 | 예, 알겠습니다. |
| 할 매 | (혼잣말처럼) 묵은 피만 빼서 쓰남, 묵은 원망도 풀어야지. |
| 남 자 | … 예… 알겠습니다. |
| 부 인 | (고정된 자세로) 저이가 여덟 살 때 시어머님이 맞아죽었대요. 시아버님한테. |
| 남 자 | (여자를 노려보며) 쉿! |
| 할 매 | 어릴 적부터 화가 쌓인 거여. 마음의 병이 고로코롬 무섭은거. 고것도 쌓이고 쌓이면 정신이 나가부려. 이제부터 마음공부 혀. 예배당 가서 기도하던지, 절에 가서 불공을 드리던지. 종교가 왜 있간디. 맴 다스리라고 있는 거여. 맴을 안 다스리면 고거이 자식헌테로 한이 내려가. 한도 유전이여. 알아들었어? |
| 남 자 | 예. |
| 할 매 | (며느리에게) 빼줘. |

며느리 부인과 여동생의 침을 빼준다. 남자 검은 양복을 입고 할매에게 큰 절을 한다. 할매 반절로 맞는다. 남자 선글라스를 쓰고 모자를 쓰고 나간다. 부인은 흰 봉투를 며느리에게 주고 여동생과 목례를 한다.

| | |
|---|---|
| 부 인 | 할머니. 담에 들릴게요. 안녕히 계세요. |

할매 말없이 고개를 끄덕인다. 부인과 여동생 남자의 뒤를 따라 나간다.

잡어도 참고.

할매는 마녀의 팔다리에 침을 놓는다.

**마 녀** 예.

**할 매** 내 나이 마흔에 의사가 암이라고 수술하자는데 집에 와
서 한 일 년 김치하고 밥만 묵었더니 뱃속에 뜬뜬한 덩어
리가 뚝 떨어지는디. 그것이 적이여. 적이 풀린 것이여.
일루와.

할매는 수인에게 손짓한다. 며느리는 부황을 빼고 피를 그릇에 콸콸
쏟아 담는다.
수인은 끔찍한 얼굴로 사람들을 둘러본다. 할매는 수인의 눈을 뒤집어
보고 머리 여기저기를 두드려보고 눌러보기도 한다.

**할 매** 누워봐.

수인의 배를 꾹꾹 누른다. 수인 신음 소리를 낸다. 할매는 수인의 머
리에 침을 놓는다.
남자가 일어난다. 남자의 얼굴 반이 돌아간 상태다.

**남 자** 또 와야 합니까?

**할 매** 한번만 더 와. 나쁜 피가 쏙 빠져야지. 안 고여야.

할 매   못 고칠 게 뭐여. 모든 게 지 맘이여.

여동생   새요. 새를 무서워해요.

할 매   새?

부 인   새란 새는 다 무서워해요. 참새도요.

할 매   거시기, 새하고 안 좋은 일이 있었나보구먼.

부인과 여동생에게 할머니 동침을 놓는다. 여동생은 어깨에 부인은 다
리에. 그들은 침 맞는 것이 익숙한 듯 신음소리도 내지 않는다. 곤충
채집함에 고정된 곤충같이 침을 맞는 순간 꼼짝 않는다. 할매는 피 묻
은 손을 휴지로 슥슥 닦고 담배를 피고 옆에서 며느리는 부황기구를
솜으로 일일이 닦고 있다. 마녀, 나가려는 수인을 끌고 등장한다.

마 녀   안녕하세요? 할머니.

할매, 고개만 끄덕인다. 수인과 마녀 쭈그려 앉아 기다리면 할매는 담
배를 꼬나물고 찬찬히 수인을 훑어보며 마녀에게 말을 건다.

할 매   마녀는 치질 어때?

마 녀   좋아졌어요.

할 매   치질도 냉이 들어서 그랴. 냉기가 그리 무서운 거여. 냉
        만 빼주면 치질도 나슨께 부지런히 내말대로 혀봐. 글구
        되도록 수술 말어. 치질 건드리면 간이 나빠져. 오장육부
        가 다 연결됐으니 살살 달래가믄 살아야지. 괴기, 먹고

남 자  (신음소리로) 언제 끝납니까?

할 매  엄살은….

할매 사정없이 남자의 뒷꼭지를 바늘로 찔러댄다. 그곳에 유리부황을 대고 어깨와 등 사방에 침을 찌르고 난 뒤 유리 부황을 댄다. 남자의 등에는 커다란 용이 두 마리 그려져 있다. 여동생과 부인은 싱크대로 가서 손을 씻는다.

할 매  개울로 치면 도랑이 막힌 거지. 이건 놀래서도 그랴. 놀 래면 피 속에 공기주머니가 생겨 물고기 부레같이. 글케 되면 피가 안 흘러. 내 어릴 때 키우던 강아지가 놀라서 죽었는디 어른들이 잡아먹을라고 갈라 보니까 거품이 한 가득이여.

부 인  저인 겁이 없어요. 사시미칼이 목에 들어와도 웃는 사람 이에요.

여동생  왜? 형부 겁 많잖아.

부 인  사람들이 안 믿어.

할 매  뭐여?

남 자  말하지 마.

여동생  그게, 좀, 웃겨요.

남 자  처제.

할 매  말햐. 병도 알아야 고쳐주지.

남 자  그런 것도 고쳐줍니까?

# 5장. 야매 부황 뜨는 할매 집

어둠 속에서 건장한 남자의 비명과 신음소리.

허름한 양옥집 거실.

밖에서 수인과 마녀(3장의 여자3)가 등장하여 안을 들여다보고 있다. 건장한 남자가 엎드려 있고 양쪽에서 부인과 여동생이 양쪽 팔을 누르고 있다. 할매는 사정없이 가늘고 긴 침으로 남자의 머리를 재봉틀로 박듯이 빠르게 찌른다.

부인과 여동생은 할매가 찌르고 난 자리를 눌러 솜으로 피를 닦아낸다. 할매는 남자의 머리를 옆으로 돌리게 한 뒤 머리카락이 난 자리를 따라가며 빠르게 침으로 찔러댄다. 남자 이를 악물고 참는다.

할매가 찌른 자리를 따라 부인과 여동생이 피를 짠다. 할매는 남자 머리 뒤꼭지를 꾹꾹 누른다.

할 매  꽉 맥혔어. (혀를 차며) 이렇게 맥혔으니 안 터지고 배겨?

며느리가 바구니에 유리로 된 부황기를 담아 들고 등장한다.

여자 3　부황 뜨는 할매한테 가라니까 대개 말 안 듣네.

여자 2　제가 가는 한의원 가세요. 저도 불면증이었는데 침 맞고 쏟아져요 잠이. (하품한다)

여자 1　우리 속장님 새벽기도 다니면서 자궁암 고쳤어요. 기도는 암도 이기니까 불면증이야 단숨에 날릴 거예요.

여자 3　(엉뚱하게) 애 셋은 몇 월에 낳았어?

수 인　… 모두 칠월이네.

여자 3　이 여자 바람들었어.

수 인　예?

여자 3　산후바람. 산후 우울증. 몰라? 지금 칠월이잖아. 어째 모두 칠월에 낳았대. 가을이 번식긴가봐. 나도 가을인데… 아하하하!

아이들의 동물적인 웃음소리. 암전.

**여자 3**  저 엄마, 어디 아픈가봐.

**여자 1**  애가 셋이래요.

**여자 2**  셋이면 힘들겠네 정말.

**여자 3**  자기 어디 갔다 와?

**수 인**  안녕하세요?

**여자 3**  어디 아파?

**수 인**  예.

**여자 2**  병원에 결과 보러 간다더니 괜찮으세요?

**수 인**  이상 없대요.

**여자 3**  그럼 우울증이네.

**수 인**  우울증은 없는데 통증이 있어요.

**여자 3**  보나마나. 내가 가라는데 한 번 가보지 그래.

**여자 1**  교회 나오세요.

**여자 2**  교회 나가면 우울증이 없어지나요?

**여자 1**  암 말기 환자가 기도하고 낫는 걸 똑똑히 봤거든요.

**여자 3**  자기를 자기가 구원해야지 누가 구원해주나. 나처럼 해
봐. 노래방 가서 소주 한 병 시켜놓고 실컷 불러제껴.

**여자 1**  (인형을 조종하며) 사탄의 세계에 빠지면 헤어날 수 없어요.

**여자 3**  어쭈구리.

**여자 2**  (하품하며) 피곤해서 그래요. 쉬어요 쉬어. 푹 자면 괜찮을
거예요.

**수 인**  잠도 안 와요. 어쩌다 잠들어도 금방 깨어나요.

**여자 1**  모든 고난 예수님께 맡기세요.

우리 아들은 내가 마녀라니까 자긴 나중에 마녀랑 결혼하겠대.

**여자 1**  어떻게 그런 생각을.

**여자 3**  왜?

**여자 1**  시부모를 수발 하셨다니까.

**여자 3**  자긴 결혼 몇 년째야.

**여자 1**  7년.

**여자 3**  결혼도 단계별로 깨달음이 온다구. 내가 미치기 일보 직전이라는 거 아무도 몰라. 아니 미쳤는지도 모르지. 결혼생활 20년에 연애기간 7년 한 남자랑 사느라 반평생이 다 갔거든. 저거 늦둥이 아들 낳고 요즘 살 쪄서 그렇지 아무도 아줌마라고 안 했어. (여자2를 가리키며) 자기처럼 티셔츠에 슬리퍼 신고 우중충한 얼굴로 동네 나간 적도 없었고. (여자2 정신이 드는 표정)

**여자 1**  교회 나오시지 그래요.

**여자 3**  교회? 나갔지. 절에도 나가고, 성당에도 가봤어. 우리 집은 다종교야. 집안에 가톨릭 기독교 불교 거기다 이슬람교까지 있어.

**여자 1**  제대로 믿음생활 한다면 하나로 모아질 거예요.

**여자 3**  (가슴을 두 손으로 받쳐 들며 가운데로 모은다) 자기나 모아.

수인이 무대 한쪽 구석으로 등장한다.

여자1 자리에서 일어나면, 여자3은 여자1을 잡는다.

여자 3   냅둬. 쟤들도 타협을 배워야지.

여자 2   저기, 파란색 윗도리 입은 애 누구야. 장난감을 마구 뺏
        네.

여자 3   (객석을 향해) 아들!… 아들!… 멈춰! 하나, 둘, 셋! 됐어. 놀
        아.

여자 2   어머 저 애 엄만 줄 몰랐어요.

여자 3   왜요?

여자 2   전혀 안 닮았어요.

여자 3   (아무렇지도 않은 척) 일곱 번 성형 했거든. 눈, 코, 입, 턱
        깎고…. 하도 여러 번 하다 보니 원래 얼굴이 어쨌는지
        기억도 안나. 근데 저 앨 낳고 나의 오리지널리티를 찾
        았어.

여자 1   뭐하세요?

여자 3   나? 치매하고 중풍 걸린 시부모 수발 한 십 년 들었나.
        미치기 일보 직전에 나란히 손잡고 가시대. 그 담부터 살
        판 났지.

여자 2   그렇게 안 보여요.

여자 3   내 별명이 마녀잖아. 동화를 읽어줄 때마다 딸한테 이렇
        게 말했어. 마녀는 능력 있는 여자란다. 마녀는 강한 여
        자야. 엄마는 마녀란다. 인어공주를 제치고 왕자랑 결혼
        했어. 그리고 널 낳았단다. 일곱 살 때였나 딸이 막 울대.

**여자 3** (은근히 반말) 원장 그만두는 게 중요한 게 아니라 어린이집 정지 먹어.

**여자 2** 근처 어린이집 다 찼어요.

**여자 1** 애들은 준다는데 어린이집은 여전히 부족하고.

**여자 2** 원장이 애들 식비를 가로챘다죠?

**여자 3** 전날 먹었던 된장국 남은 거 담날 아침 죽 끓여줬대.

**여자 2** 어머 어떡해.

**여자 3** 통닭 한 마리 쟁반에 놓고 네다섯 살 애들한테 뜯어 먹으랬대. 견학 갔을 땐 고구마 삶은 거 있지. 물도 없이 그냥 통째로 애들 줬대. 우리 언니 세살 때 고구마 먹고 죽었거든. 나 그 얘기 듣고 뒤로 넘어갔잖아.

**여자 1** 그거 어떻게 아셨어요?

**여자 3** 어린이집 선생님이 양심에 걸려서 재단에다 애기했는데 오히려 원장만 싸고돌고 그 선생은 해고당했다네.

**여자 2** 햇살반 선생님 왜 그만 두세요 하니까 그냥 웃으시더라구요.

**여자 3** 다른 어린이집 취직 못하게 어린이집 원장들 보는 사이트에 그 선생 실명까지 거론했다네.

**여자 1** 어머, 세상에.

**여자 3** 정의를 행하면 사회는 그 사람 매장한다니까.

**여자 1** 어머! 저 애! 밀지 마!

**여자 3** 참견 말아요. 애들은 싸우면서 노는 거지.

**여자 2** 힘이 굉장히 세네.

# 4장. 어린이집

어린이집 마당 벤치

어린이가방을 든 여자 1, 2, 3이 나란히 앉아 있다.

여자1은 아이가 공작시간에 만든 것 같은 줄 달린 인형을 들고 있고, 여자2는 어린이가방 3개를 들고 간간이 하품을 하며 앉아있고, 여자3은 모델처럼 긴 생머리에 짙은 화장, 검은 색 긴 망사치마에 검은 색 실크 블라우스를 입고 있다. 여자3의 별명은 마녀다. 모두들 객석 있는 곳을 바라본다. 객석은 가상의 놀이터가 있고 깔깔거리거나 동물적인 비명을 지르며 노는 아이들의 웃음소리가 들린다.

**여자 1**　어머, 저 애. (관객 쪽을 향해) 밀지 마. 서로 싸우지 말고 놀아야지.

**여자 3**　참견 말아요. 애들은 싸우면서 노는 거지.

**여자 2**　다른데, 알아, 보셨어요?

**여자 1**　아뇨. 원장이 그만두면 우리가 다른 데 옮길 필요가 없잖아요?

다. 간호사가 그런 수인에게 다가간다.

**간호사**　(커튼을 가리키며) 옷 갈아입고 나오세요.

**수 인**　…… (어정쩡하게) 예, 잠시만….

**간호사**　다음 차례니까 잠깐만 기다리세요.

간호사가 차트를 보는 동안 수인이 재빠르게 무대를 벗어나려다가 스테인리스 칸막이와 정면으로 부딪히고 요란한 굉음과 놀란 수인 발을 헛디딘다. 그 바람에 칸막이 커튼을 잡아당기고 커튼이 떨어져나와 수인의 머리를 덮친다. 사람들은 놀라서 수인을 돌아보고 수인은 허겁지겁 커튼을 젖히고 나오려다가 나오지 못한다.

간호사가 천천히 다가가서 커튼을 젖혀주면 머리가 헝클어지고 신발이 벗겨진 수인이 무리들과 마주친다.

**간호사**　괜찮으세요?

**수 인**　예.

수인 비틀거리며 일어선다. 구두굽 한쪽이 찌부러졌다. 발을 절뚝거리며 퇴장한다.

그녀의 뒷모습을 보는 휠체어의 여자. 무표정하게 관객 쪽으로 고개를 돌리고 남편은 빙그레 웃는다. 인턴도 피식 웃는다. 다른 인물들도 갑자기 터질 것 같은 웃음을 억지로 참는다.

스피커에서 조롱하는 웃음소리와 함께 음악이 터지면 암전.

**남 편**  제 아내로 말할 것 같으면, 오래전, 아주 오래 전부터, 안 좋은 기억들은, 절대, 잊어버리지 않는, 습성을 가졌습니다. 사람이 살다보면 좋은 일도 나쁜 일도 있지 않습니까. 나쁜 건 되도록 털어버려야죠. 탁탁. 이사람 그게 안 되는 사람입니다. 또한 원칙대로 세상이 움직여야 한다고 믿는 사람입니다. 그 원칙이 아내에게만 적용되지 않았지요. 예를 들면 아내는, 유능한 직원이었지만, 남자에게 밀렸고, 더구나 아이를 낳았으니 또 한 계급 내려갔겠죠? 그렇습니다. 아내의 의식은 고차원이지만, 아내의 계급은 저 밑바닥이었던 거죠. 아내의 잘못은 한국사회에서 남자와 동급으로 대접받으려고 했던데 있습니다. 개인적 스토리가 병과 무슨 관계가 있을까요? 여러분은 궁금하시겠지요. 아내의 분노와 좌절은 자기 몸을 공격함으로서 출구를 찾았던 거죠. 정신과 의사는 제 잘못이라 하더군요. 신혼여행 갔을 때 제가 좀 잤죠. 그때부터 이 여자의 성생활에 트라우마가 생겼죠. 문제는 15년 전 이야기를 아직도 한다는 겁니다. 그거 아시나요? 듣기 좋은 꽃노래도 계속 반복하다보면 그러려니… 무음… 지겹죠. 하지만 낸들 어쩌겠습니까. 그게, 인생인데. 현대사회는 누구나 외롭습니다. 외롭죠. 외로워요. (노랫조로) 외로워 외로워서 못살겠어요. 이런 노래도 있지 않습니까.

수인이 환자복을 그대로 의자에 놓아두고 살금살금 병실을 빠져나간

남편의 목소리가 들리자 여자는 긴장을 푼다. 힘이 빠져 축 늘어진 여자를 남자 간호사가 들어 휠체어에 조심스럽게 앉힌다.

남 편    (아내 옆으로 천천히 걸어가며) 무슨 일이 있었는지 다 압니다. 안 봐도 알아요. 난 알아요. 내 아내가 좀 오버했죠. 하지만 내 아내가 괜히 트집 잡는 사람은 아닙니다.

여 자    (힘겹게 소리친다) 사과해. 사과. 사과 하라고!

남 편    사과하십시오.

인턴, 그제서야 여자에게 고개를 숙인다.

인 턴    죄송합니다.

여 자    그게 사과야!

남 편    (아내에게 들으라는 듯이 느긋하고 평화로운 목소리로) 일단 사과를 했으니, 고맙습니다.

남편은 인턴, 간호사, 직원, 남자 간호사들에게도 정중하게 고개를 숙인다. 다들 어정쩡하게 고개를 숙인다.

여 자    그래, 좋다 좋아. 날 여자라고 무시한 거지.

남편이 말하는 동안 여자는 마스크를 하고 등을 꼿꼿하게 편 채 꼼짝 않는다.

**여 자**　몰라? 뻔뻔한 새끼. 니가 몰라서 그래? 야! 내가 인간 같
　　　지 않냐! 내가, 내가 아픈 게 죄냐! 니깟 것이 뭔데 뭔데
　　　뭔데 나를! 아!

　　　여자는 발작을 일으킨다. 링겔 주사를 뽑아 던지고 자기 팔을 물어뜯
　　　고 몸부림친다.
　　　간호사 놀라 떨어지려는 링겔병을 잡고, 남자 간호사 1,2가 여자의 팔을
　　　잡고 진정시키려 하나 여자는 두 남자를 거센 힘으로 넘어뜨리고 그 바
　　　람에 여자도 바닥에 넘어진다. 여자는 머리를 바닥에 찧는다. 남자 간호
　　　사 1,2 간신히 여자의 팔을 뒤로 꺾고 머리를 잡는 광경을 놀란 눈으로
　　　보던 수인, 천천히 환자복을 벗고 자신의 옷으로 갈아입는다.

**직 원**　이분 보호자! 보호자 어딨어!

　　　간호사 링겔병을 직원에게 넘길 때 한 남자가 다가온다. 소란스런 풍
　　　경으로 들어오는 남편의 느린 동작, 평화로운 목소리. 코미디언처럼
　　　어딘가 코믹하다. 과장된 미소와 벗겨진 이마. 그는 여자의 남편이다.
　　　손수건으로 손을 닦으며 이런 광경이 익숙하다는 듯이 들어온다.

**간호사**　어디 가셨어요.
**직 원**　보호자세요?
**남 편**　(아주 느리고 평화로운 목소리로) 네, 그렇습니다.
**직 원**　부인께서 지금.

느낌이 어떤 건지. 신경을 죽이는 약의 느낌이 뭔지 너 아냐, 새끼야. 첨부터 나도 이러지 않았어. 나도 이놈아 고급 인력이야. 너보다 더 잘 났어. 더 똑똑해. 니깟 것은 내 근처 오지도 못해. 그런 내가. 고급 인력인 내가. 이 휠체어에 앉아 있을 때는 어떤지 상상해봐. 내 심정이 어떻겠어!… 저 새끼 끝까지 사과 안 하네. 인터넷에다 니놈 사장 시킬 거야. 니 같은 것은 환자 옆에도 가선 안 돼!

원무과 직원과 남자 간호사 1,2가 등장한다.

직 원   왜 이러십니까. 여기 다른 환자한테 피해를 주면 안 되죠.

여 자   피해? 지금 피해라고 말했어?

남자 간호사 1   환자분만 환자인 게 아니지. 그만하고 나가시죠.

여 자   (소리친다) 그만하고 나가?

직 원   왜 이러십니까, 정말.

여 자   당신, (무대 밖을 가리키며) 저기 저놈한테 빨리 와서 사과하라고 해! 어서!

인턴 팔을 잡는 간호사를 뿌리치며 빠른 걸음으로 등장하고 간호사 그를 말리며 등장. 수인 커튼을 살짝 들치고 내다본다.

인 턴   뭘 사과하라는 겁니까?

간호사   가만 있어요.

수인은 환자복을 들고 커튼 뒤로 들어가서 갈아입는다.

간호사, 인턴의사 왔다갔다 하면서도 여자에게 시선도 주지 않는다.
그들에게 이런 소란은 일상이 되어버린 표정이다. 여자는 고독한 섬처
럼 조명을 받는다.

여　자　　저 새끼, 웃는 거 봐. 내가 더 잘 알아. 고작 인턴 주제
에. 너 같은 게 여기 와서 이미지만 나쁘게 한다. 마그네
틱 더 해 달라니까 안 해도 된다면서 휙 집어던지는 거
야. 내가 안 아픈데도 해 달라고 하냐? 내가 너보다 잘
알아. 왜? 내가 아팠으니까. 나처럼 아팠다면 니놈은 거
기 서 있지도 못한다. 대한민국이 다 떠나갈 거다. 아픈
데 왜 안 아프다는 거야. 니가 나야? 니가 내 몸이냐! (점
점 격분한다) 야! 사과 안 해? 나 니 사과 받아야겠어. 사과
하기 전에는 여기서 꼼짝도 안하겠어. 환자가 마루타냐!
니놈은 나처럼 아파봐야돼. 삼대가 나처럼 아파야 돼. 그
래야 해!

텅 빈 무대. 아무도 없다. 마치 여자가 텅 빈 허공에 말을 집어던진
것 같다. 무중력 상태. 조명 희미하게 커튼 뒤에서 환자복을 입고 의
자에 멍하니 앉은 수인을 비춘다.

여　자　　여기 병원만 6년째다. 통증클리닉에서 하는 모든 시술 다
해 봤어. 너보다 더 잘 꿰고 있다. 부작용이 어떤 건지. 그

있네요.

**수 인**   또 피 빼요?

**간호사**   예.

**수 인**   어느 정도?

**간호사**   (엄지와 검지를 벌리며) 요만큼? 세 개 정도.

**수 인**   엑스레이는 왜 하죠?

**간호사**   통증 있으시다면서요.

**수 인**   예. 하지만 다른 병원에서 조사한 기록도 가져왔는데, 또 해야 하나요?

**간호사**   그래도 다시 하는 거예요. 처음부터 다시. 의사선생님의 지시대로 하는 거니까 믿고 따르시면 되요.

갑자기 울리는 여자의 고함소리! 커튼 뒤에서 인턴이 손 장갑을 벗어 던지며 나가는 것과 동시에 여자가 휠체어를 탄 채 나오며 소리 지른 다. 여자는 50대 중반 정도로 짧은 숏컷에 깡마른 얼굴, 꼿꼿하게 등을 펴고 턱을 약간 치켜 올린 자세다. 여자의 목소리는 점점 광분상태로 격렬해진다.

**여 자**   (쇠약하지만 떨리는 목소리) 야! 이 새끼야. 니가 뭔데. 내가 안 아프다는 거야. 내가 아프다면 아프다는 거지. 왜 홱 집어 던져, 새끼야. 이리 와서 사과 안 해?… (점점 분노가 차오른 다) 우습냐?… 그리고도 너 히포크라테스 선서 했냐?

# 3장. 통증클리닉

수인이 패션모델처럼 무대를 왔다 갔다 하는 동안 「통증클리닉」이라는 팻말이 붙은 치료실. 간호사가 수인에게 다가와서 검사복을 준다.

간호사    (커튼 뒤를 가리키며) 저기서 갈아입고 10분 쉬었다가 나오세요. 핸드폰, 귀걸이, 목걸이 모두 빼시고 껌이나 음료수도 마시지 마시고 기다리시면 잠시 후 체열분포도를 조사할 겁니다.

수  인    (옷을 받아든 채) 체열분포도를 왜….

간호사    통증 있으시다면서요.

수  인    예.

간호사    검사하는 거예요.

수  인    예… (나가려는 간호사에게) 저기요. 몇 분 정도 걸리나요?

간호사    한 20분?

수  인    또 다른 검사 있나요?

간호사    피 빼시고 엑스레이 검사, 심전도 검사, 혈액응고 검사도

파요. 아프다고요. 미친 게 아니라고요!

**의 사** 통증클리닉으로 한 번 가 보세요.

**수 인** 네…. 그럼, 30년 하세요.

자리에서 일어나는 수인. 의사는 뭔가를 열심히 적는다.

수인은 잠시 의사를 보면서 방백한다.

**수 인** 넌 참, 좌절도 없어 보인다. 한 번도 너가 원한 것을 놓쳐 본 적이 없어 보인다. 잘 생겼고, 똑똑하고, 여자처럼 몸을 찢고 아이도 안 낳았으니 신경의 교란도 없겠지. 겁도 많으니, 너가 가진 것을 오래도록 잘도 지키겠구나.

수인 무대 앞으로 걸어 나오면 음악 흐르고 조명 바뀐다.

쩌죠?

의 사 글쎄요. 병이 좀 이상하네요.

수 인 그럼, 항생제라도 주세요.

의 사 진단이 내려지지 않았는데 어떻게 약 처방을 합니까?

수 인 진통제랑 항우울제를 먹음 퉁퉁 부어요. 항생제도 붓지
만 항생제라도 주세요.

의 사 전 그렇게 안 합니다. 전 저 자신을 보호할 의무가 있어
요. 한 30년은 이 일을 해야 하니까.

수 인 항생제 처방하는데 선생님이 잘못될 일이 있나요?

의 사 보시다시피 소견이 없어요. 그런데 어떻게 약을 줍니까.
만약 병도 없는데 약 주면 저 나쁜 사람 됩니다.

수 인 제가 아픈데도요?

의 사 대통령이 와도 결과는 같습니다. 전 이 일을 30년은 해
야 되거든요.

수 인 제가 선생님을 걸고 넘어질까봐 겁이 나시나보죠? … (의사
를 노려본다) 이 병원 저 병원 돌아다닌 게 전과자라도 되나
요? 병명을 못 찾으면 현대의약의 무능함을 인정하시던지
요. 항우울제 진통제로 적당히 얼버무리면서 신경성이라
고 하죠. 신경성이라고 하면 모든 게 면죄부가 되나요?

의 사 정신과로 가세요.

수 인 그쪽에서 여기로 왔잖아요. 난 미치지 않았어요. 통증 때
문에 잠을 못 잘 뿐이에요. 저처럼 일 년 동안 시달린다
면 누구나 미칠 거예요 하지만 전 미치지 않았어요 전 아

**의 사**  눈을 깜박이세요 (수인, 눈을 깜박인다) 천천히, 깜박이세요.
(수인, 천천히 깜박인다) 제가 보기엔 괜찮은 것 같은데.

**수 인**  괜찮지 않아요. (왼쪽 얼굴을 들이대며) 여기 보세요. 이쪽이
더 부었잖아요.

**의 사**  그런가?

**수 인**  지금은 많이 가라앉아서 그렇죠. 어쩔 땐 갑자기 부풀어
올라요. 이곳이 화산처럼 터진 것 같아요. 날카로운 송곳
으로 푹 찔러서 피라도 빼면 시원할 것 같은데. 욱신욱신
뇌가 들썩들썩 해요. 누구든지 이 고통을 끝내준다면, 악
마에게 영혼이라도 팔겠어요.

**의 사**  약을 좀, 드셔보세요.

**수 인**  선생님도, 신경안정제랑 항우울제 처방하실 건가요. 전 우
울한 게 아니에요. 아픈 거라고요. 너무 아파서, 죽겠어요.

**의 사**  (처방전을 쓰며) 진통제도 처방할 테니 한 2주 후에 오세요.

**수 인**  진통제, 항우울제, 이거 외에는 방법이 없나요?

**의 사**  박수인 씨! 절 믿고 여기 오신 거죠? 그렇다면 제 의견을
따르세요.

**수 인**  원인을 찾아야죠. 아픔을 느끼지 못하게 하는 게 아니라
왜 아픈지 찾아주세요. 그래야 다시 아프지 않을 거 아
녜요.

**의 사**  (펜을 놓고 냉정하게) 저로서는 도와줄 수 없네요.

**수 인**  그럼, 이 많은 검사는 어떻게 된 거죠? 백만 원어치 찍었
는데도, 최신식기계로 찍었는데도 결과가 없으면 전 어

## 2장. 병원

MRI 판독사진이 인화 판에 걸려 있다. 여러 각도로 찍힌 해골 사진이
걸려 있고 의사가 유심히 사진을 보고 있다.

**의 사**  (인터폰을 누르고) 박수인 씨 들어오라 해요.

문이 열리면 수인이 등장한다.
의사 두툼한 서류를 가볍게 넘기며 훑어보고 수인은 경직된 자세로
앉는다.

**의 사**  삼차신경통이 의심되나 그 부위 소견은 없고, 목, 복부,
혈액검사소견에서 염려하신 것과 달리 전혀 이상소견이
없습니다.

**수 인**  (실망스러운 표정으로) 하지만, 전 아파요. (왼쪽 볼을 잡으며)
여기 감각이 전혀 없어요. 이렇게 꼬집어도 느낌이 없다
구요.

물로 변해. 자식을 잡아먹는 신화속의 괴물처럼, 애들을 죽이던지, 내가 죽던지… 듣고 있나요?… 쉼 호흡을 하라고요? (쉼 호흡을 한다) 안정이 되네요… 냉기, 두통, 통증. 각각 올 때도 있고, 한꺼번에 올 때도 있고… 6살, 7살, 8살. 연년생 아이들. 여자, 남자. 남자. 무심하지만 평화로운 남편. 통증만 빼면, 문제없어요. 제 삶은. 문제없어요. 통증만 아니라면, 문제없어요. 테니스공만한 통증이 통통 튀면서 뇌 속을 뒤집어놓지만 않는다면, 문제없어요. 통증은 갑자기 왔다가 거짓말처럼 사라져요. 트럭이 머리를 박살내도 아프지 않을 것 같은 기분… 그런 기분 아세요? 첫 애를 낳은 뒤부터요. 아이들을 낳을 때마다 더 안 좋아졌죠. 아이들이 절 죽인다는 느낌 때문에. 화가 나요. 산후에 쉰 적 없어요. 한 번도. 시댁도 친정도 도와줄 사람 없어요… 약? 병원에서 신경안정제 준 적 있죠. 그걸 먹으라고요? 지금? 먹을게요… 물이 없어… 물을 끓여야겠네. 물을 어떻게 끓이지, 보리차도 떨어졌는데. 맹물만 끓이죠. 전화를 끊지 말라고요? 예. 정말 미안해요. 밤늦게 전화해서. 하지만, 고마워요. 도움이 됐어요. 친절하시네요. 정말… 고마워요… 마흔에, 이런 전화를 하다니… 상상도 못했어… 내가, 나를 무서워하다니.

**수 인**   선희야, 미국에서 어떤 여자가 육아가 너무 힘들어서 다
섯 명의 애들을 모조리 죽였대. 너, 이해하니? 그렇지.
넌 아이가 없지. 미안. 끊지 마. 선희야. 지금 올래? 우리
집. 그래, 남편? 남편은 지금 없어. 괜찮아. 미안한 건 나
야. 내가 전화했잖아. 새벽 세 시에.

전화 끊기는 소리. 수인 계속 전화에 말한다.

**수 인**   미안해. 이런 새벽에, 다들 자는 시간에, 죽을 생각만
해… 자니?

수인, 천천히 전화기를 내려놓고 의자에 앉는다.
머리를 들어 늘어진 커튼을 쳐다본다.
다시 심호흡을 하는 수인. 전화를 한다.

**수 인**   자살예방센터 전화번호 좀 가르쳐 주세요.

수인 다이얼을 누른다. 전화 된다.

**수 인**   여보세요? 자살예방센터죠?… 제 이름은 수인이에요. 박
수인. 독방에 갇힌 죄인 같은 이름. 잘 수도 없고, 먹을
수도 없고, 숨도 못 쉬겠어. 병원서는 이상 없다는데, 나
는 점점 죽어가요. 머리가 아프고, 통증이 밀려오면, 괴

수인은 핸드폰을 꺼내 전화를 한다.

수 인   여보? 나야. 지금, 새벽 세 시. 계속 자겠다고? 끊지 마.
제발. 내 말 좀 들어줘. 그냥. 자면서 들어. 너무 아파.
나. 죽을 것 같아. 펜잘, 게보린, 다 먹어봤어. 아파. 어쩌
면 좋아. 여보. 나 말야. 저기 애들이 나란히 자고 있는
데, 너무 아파서 죽을 생각만 한다. 또 헛소리 한다고? 당
신 연수만 가면 이런다고? 꾀병? 꾀병이라고? 지금 내
가? 새벽 세 시에 장난전화 한단 말야? 시팔 개새끼.

수인은 다른 곳에 전화한다.

수 인   선희? 자니? 미안. 낼 출근해야지? 내일 전화하자고? 내
일? 내일?… 자니?

전화 끊기는 소리. 수인은 혼자 떠든다.

수 인   정밀검사 받아야겠지? 하지만 뭐가 달라질까. 이상 없다
는 소견만 나올 텐데. 그래도 한 번 가볼까? 혹시 뇌 속에
뭔가 있을지도 모르잖아.

수인 다시 전화한다.

# 1장. 수인의 집

어둠 속에서 수인이 전화를 하고 있다.

**수  인**  여보세요? 병원이죠? 저, 오늘 입원할 수 있을까요? 병실이 없어요? 그럼, 여기 앰뷸런스 좀 보내줘요… 죽을 것 같아요… 예 저예요. 전화 거는 사람이 환자라고요… 다친 데 없고. 머리가 깨질 것 같아. 아니, 터진 것 같아. 예? 두통약? 먹었어요! 먹었다니까!… 기다리라고? 뭘 기다려? 십층 베란다로 뛰어내릴 때까지 기다리라는 거야 뭐야!… 이봐요. 끊지 말아요. 제발. 다른 병원에 전화하라고요? 어디요? 정신병원? 이봐요!

전화 끊기는 소리.
조명이 수인의 머리 위를 비춘다.
찢어진 커튼이 늘어져 있다.
수인은 그 아래 의자에 앉는다.

# 수인의 몸 이야기

**등장인물** (상황에 따라 1인 3역까지 가능하다)

박수인(41세)

민우(42세, 수인의 남편)

의사, 간호사, 남자 간호사 1 · 2,

원무과 직원, 인턴, 남편,

여자(50대 중반)

여자 1(김은자 역, 1인 2역), 여자 2, 여자 3(마녀 역, 1인 2역)

할매, 여동생, 부인, 남자,

스펀지송, 스파이더맨, 도깨비,

친정아버지, 시아버지, 시누이, 시어머니,

장보살, 김사장, 한의사, 허선생,

박사, 박소장, 전교수, 장미연, 엄마

### 무대

무대는 텅 빈 무대로 장의자나 소파 하나로 다양한 장소를 구성한다.

## ※ 각주

1) 김만수 · 최동현, 『일제강점기 유성기음반 속의 대중희극』 태학사,1997.

2) 입센, 「바다에서 온 여인」, 『인형의 집』, 김유정 옮김, 혜원출판사, 2000, 292 쪽.

3) 매일신보, 1936년 7월 24일. (-김미도, 「1930년대 대중극 연구; 동양극장 대표 작을 중심으로」, 『어문논집31』, 고려대학교국어국문학연구회, 1992.12.-에서 재인용)

4) 『한국연극』, 1988.9. 126쪽.

5) 반재식 편저, 『만담 백년사』, 백중당, 2000, 143쪽에서 인용.

6) 고설봉, 『연극마당 배우세상』 이가책, 1996.

## ※ 참고자료

· 김남석, 『조선의 여배우들』 새미, 2006.

· 박명진, 「1930년대 경성의 시청각 환경과 극장문화」, 『한국극예술연구』 27집, 2008. 4.

· 이상우, 「입센주의와 여성, 그리고 한국 근대극」, 『현대문학의 연구』 25집, 2005.

과거의 시간에서 튀어나온 그들은 순전히 혜숙의 기억 속에서 나왔다. 전민이 나팔을 들고 선전한다.

**전 민**    아, 가련하고 가련하다. 홍도는 누명을 쓰고 뜻하지 않게 살인을 저질렀으니, 그 팔자 기구하여 오빠의 손에 끌려가도다. 아, 눈물 없이는 볼 수 없는 〈사랑에 속고 돈에 울고〉. 여러분의 성화에 못 이겨 왔으니, 울 준비 하고 오시압. 손수건 열 장은 필수 지참. 홍수가 나도 오시압. 폭풍이 불어도 오시압. 아 눈물의 여왕 전혜숙. 홍도가 되어 돌아왔으니, 멈추지 마시라. 눈물의 파도. 와서 보시라. 금일 저녁 일곱 시.

유령들은 사내아이의 뒤를 따라 무대를 돈다. 혜숙은 천천히 일어서서 그들을 바라본다. 사내아이 '사의 찬미'를 연주한다.
조명은 점점 어두워지고, 유령들은 무대 뒤로 퇴장한다.
사내아이만이 아코디언 연주를 하면서 돈다.
무대 조명, 사내아이와 혜숙의 얼굴만을 스포트라이트로 비추면서 점점 사라진다.

막.

사내아이    누나?

혜 숙    어머, 깜짝이야.

사내아이    얼굴이 왜 그래? 옷도 다 찢어졌잖아.

혜 숙    너, 라무네보이?

사내아이    누나 이제 보니 키가 작구나.

혜 숙    너, 컸다. 수염도 나고, 목소리도 변했네.

사내아이    (연극조로) 홍도야 네가 사람을 죽이고 오빠의 오랏줄에 묶여가다니 이게 무슨 가열찬 운명의 장난이란 말이냐. 홍도야! (목이 메여 기침을 한다)

혜 숙    (갑자기 울컥한다) 배우 해도 되겠다.

사내아이    누나 우리 연극하자.

혜 숙    연극?

사내아이    난 다 기억나. 사람들이 여기서 울고 웃었다는 걸. 다들 죽었지만, 무대는 여전히 여기 있잖아.

혜 숙    먹을 것도 입을 것도 없는데.

사내아이    그러니까 해야지. 사람들에게 성냥불 마술을 보여줘야지.

혜 숙    여기 대본이 있어. 하지만 넌 글을 못 읽잖아.

사내아이    무시하는 거야? 나 글도 쓸 줄 알아.

사내아이는 숨겨 놓은 연극선전 옷을 입는다. 아코디언도 맨다.

음을 고르는 솜씨 제법이다.

찢어진 배경막을 뚫고 죽은 채홍, 이월희, 이성구, 전민 등이 손을 흔들며 등장한다. 그들은 〈사랑에 속고 돈에 울고〉를 홍보하는 중이다.

럼, 토끼처럼, 가볍게 탁 튀어!

혜숙의 기억 속 이월희에게 조명이 비쳐진다.

**이월희**   어머, 뻣뻣해. 혜숙아. 손은 뒀다 뭐하니? 밥 먹을 때 고
추장 찍어먹을래? 사람들이 노래만 듣는 줄 아니? 손가
락도 노래하게 해야지. 고개도 까딱 까딱. 눈웃음도 살살
치면서 입도 예쁘게 오므렸다 폈다 오므렸다 폈다. 칼로
무 자르니? 소리도 딱딱 끊지 말고 살짝살짝 흘려.

배경 막 뒤에서 전민이 비친다.

**전 민**   혜숙아. 우리 무대에서만 울자. 우리 무대에서만 웃자.
울 일이 없으면 어떻게 관객을 울리냐. 웃을 일이 없으면
어떻게 관객을 웃기냐. 눈물도 웃음도 모아뒀다가 무대
에서 풀자. 울 일이 많을수록, 웃을 일이 많을수록, 배우
는 줄 게 많단다.

혜숙은 자신의 가슴 깊은 곳에서 올라오는 감정의 파도를 느낀다.
혜숙은 자리에서 일어나 탁자를 세운다.
혜숙은 경쾌하게 '세월아 네월아' 노래를 부르면서 물건들을 정리한
다. 그때 부시럭거리며 무대 잔해 속에서 사내아이가 나온다.

# 10장. 폐허

포화와 먼지 가득한 무대.

찢어진 배경 막.

바람소리.

탁자와 의자가 제각각 엎어져 있거나 넘어져 있다.

산발한 머리에 찢어진 옷차림의 전혜숙, 대본 보따리를 꼭 안고 등장
한다. 무대를 천천히 둘러보다가 발로 의자를 툭 건드린다. 의자가 바
로 선다.

혜숙은 의자에 앉는다. 혜숙은 춥고 배고프다.

무심하게 '세월아 네월아'를 흥얼거리는 혜숙.

배경 막 뒤에 조명이 비춰지면서 혜숙의 기억 속 여환이 등장한다.

여 환   (죽비로 자신의 손바닥을 탁탁 치며) 무거워. 소리를 튕겨봐! (가
        볍게 끊어서 노래한다) 세월아, 네월아. 자, 이렇게 손가락으
        로 물방울을 탁 튕기듯이, 경쾌하게. 나비가 꽃을 희롱하
        듯이, 유연하게. 탁탁 끊어가면서, 튀어 오르는 개구리처

이번에는 푸른 완장을 찬 사람들이 총을 꺼낸다.

푸른 완장을 찬 사람들이 붉은 완장을 찬 사람들에게 총을 겨누고 발사한다.

붉은 완장을 찬 사람들의 가슴에 검은 구멍이 보인다. 그들은 무대 앞으로 행진했다가 돌아가고 또 행진했다가 돌아가면서 서로 섞인다. 이제 그들은 붉은 완장과 푸른 완장을 찬 사람들이 섞인 줄에 서서 마주본다. 둘씩 관객 앞으로 걸어와서 갈라진다.

전혜숙과 전민은 서로 다른 색의 완장을 차고 있다.

박출과 한철도 서로 다른 색의 완장을 차고 있다.

이월희도 이정구도 서로 다른 색의 완장을 차고 있다.

석정란도 홍일성도 서로 다른 색의 완장을 차고 있다.

그들은 모두 가슴에 커다란 구멍이 뚫린 채로 행진한다.

흩어졌다 모이기를 반복하면서 그들은 일렬로 서서 상대방의 가슴에 총을 쏜다. 이들의 행위는 마임처럼, 계속 반복된다.

지금까지 무대에 등장했던 모든 인물들이 서로 다른 색의 완장을 차고 무대를 행진한다. 그들의 가슴에는 모두 검은 구멍이 뚫려있다. 그들의 행진은 계속 반복되고, 그들은 서로 섞였다가 분리되곤 한다.

피아노 음악과 바이올린 음악이 연주되고 무대에는 비행기가 곧 착륙할 것처럼 거대한 바람이 휘몰아친다.

무대 위로 흰 장막이 내려와서 뒤덮는다.

암전.

# 9장. 죽 음

바이올린과 피아노 연주.

이 장은 판토마임처럼 진행된다. 하나의 무용극 같기도 하다.

인물들은 패션쇼의 모델처럼 걸어가지만 표정은 무표정이다.

음악과 조명은 푸른 조명 붉은 조명으로 극명하게 대조된다.

그들은 온 몸의 촉수를 곤두세우고 생존을 위해 몸부림치듯 행진한다.

무대는 둘로 나눠진다. 사람들은 패션쇼를 하는 것처럼 오른쪽 왼쪽으로 갈라져서 관객을 향해 한 줄로 선다.

한쪽은 붉은 완장을 한쪽은 푸른 완장을 팔에 두르고 있다.

연주는 계속되고 그들은 최대한 거리를 넓힌다.

두 줄로 선 사람들이 마주본다.

붉은 완장을 찬 사람들이 총을 꺼낸다.

붉은 완장을 찬 사람들이 맞은 편 사람들에게 총을 겨누고 발사한다.

푸른 완장을 찬 사람들이 관객을 향해 서면 가슴에 검은 구멍이 보인다.

검은 구멍은 심장이 뚫린 흔적이다.

박 출　뭔 일이 생긴 걸까?

전 민　그러게요.

박 출　관객이 씨가 말렀네.

전혜숙, 허겁지겁 들어온다.

전혜숙　해방이래요 해방.

박 출　해방이라니?

전혜숙　만세! 이제 일본말로 연극 안 해도 돼요.

박 출　그거 듣던 중 반가운 소리다.

무대 한 쪽에 조명을 받고 선 석정란이 마이크를 들고 나와 소리친다.

석정란　여러분, 지금 일본 땅에는 우리 동포가 60여만 명이나 살고 있습니다. 이 땅의 일본인들을 안전하게 돌려보내지 않으면 일본에 있는 우리 동포들이 똑같은 경우를 당하게 됩니다. 제발 폭력은 쓰지 말고 평화로운 방법으로써 그들을 응징합시다.[6]

무대 조명 서서히 암전.

게 자동차 휘발류가 돼서 그런지 공중으로 떠오르질 않고, 붕붕붕 막 굴러서 산을 넘고, 물을 건너서 오는데 땅이 어찌 진지 한참 애를 먹다가 겨우 경성까지 왔지. 그래 자넨 어딜 갔다 왔나.

전 민 말 말게. 어찌 시장한지 뭘 사 먹으려고 지갑을 열어 봤더니 지갑 속에서 물 뿌리는 자동차가 튀어 나오대 그려.

박 출 이 사람아, 지갑 속에서 왜 자동차가 나와?

전 민 응, 지갑 속에서 먼지가 날리더니 물을 뿌리고 나오더란 말이야. 그래 배가 고파 주변을 둘러보니 먹다 버린 빵 조각이 있대 그려, 그래 배고픈 김에 집어 먹고 나서 입맛을 꾹 다시고 보니까 그게 빵이 아니고 석탄이었네 그려. 그래 냉수를 마시고 담배를 한 대 피워 물었더니 갑자기 머리에서 김이 무럭무럭 나더니, (갑자기 생각이 안난다) 무럭무럭, 무럭무럭….

박 출 그래서 어떻게 되었나?

전 민 붕 떠서 정신을 잃었네.

박 출 하하. 자네 머리 제대로 돌아왔겠군 그래.

전 민 어째서?

박 출 뒤죽박죽이었다가 또 뒤죽박죽 됐으니 제자리 아닌가?

빠른 피아노 소리에 맞춰 등장할 때처럼 지그재그로 퇴장한다.

박출과 전민이 다시 무대로 미끄러져 들어온다.

대 그려.

전 민　자네가?

박 출　그렇지.

전 민　그래, 얼마나 떠올랐나?

박 출　이만 미터는 떠올랐을 걸세. 그래, 경성 시내를 한바탕 휘 떠돌다 내려다보니 산은 손바닥만 하고, 집은 성냥갑 같고, 사람은 전봇대 세워 놓은 것 같더군. 그래 고개를 북쪽으로 돌려 얼마를 가니까 양잠피, 덴뿌라, 탕수육, 호떡냄새가 나길래 내려다보니까 아, 그곳이 바로 북경이대, 그려. 아, 그런데 별안간 오줌이 마려워서 내려가 오줌을 누려고 하니까 전깃줄이 어찌나 많은지 걸릴까 봐 못 내려가고 그대로 공중에서 오줌을 내려 갈겼더니 아, 비가 오는 줄 알고 사람들이 우산을 받쳐 들고, 산이 무너지고, 강이 넘쳐서 야단법석들이라.

전 민　말하자면 오줌 벼락을 맞은 셈이군.

박 출　그렇지. 그래 다시 경성으로 돌아오는 길인데 압록강 철교를 건너오다가 별안간 뒤뚱뒤뚱하는데 낙하할 것 같대 그려.

전 민　어째서?

박 출　아, 연료가 오줌으로 다 나와서 그랬나 봐.

전 민　연료가 떨어져 고장이 난 게로군.

박 출　그래 마침 준비해 가지고 간 낙하산을 가지고 내려가 마침 보이는 자동차부를 찾아가 연료를 얻어 먹었더니 그

## 8장. 공연－만담[5]

징 소리와 함께 무대에 박출과 전민이 펄쩍펄쩍 엇갈리게 뛰며 등장한다. 찰리 채플린이나 배삼룡 같은 몸짓이다.

박출은 뚱뚱하고 키가 크고, 전민은 호리호리하고 말랐다.

박출은 콧수염에 모자를 썼다.

전 민  이사람, 그런데 어딜 갔다 오나?

박 출  별로 할 일도 없이 지내다가 중국 북경에까지 갔다가 오는 길일세.

전 민  그래 뭣 하러 갔었나?

박 출  아, 어느날 신문을 보니까 노량진 여의도 비행장에서 비행기 연습을 한다고 하대. 그래 구경을 갔다가 어찌 목이 마른지 양철통에 있는 게 물인 줄 알고 한참 먹고 나서 입맛을 다셔 보니 냄새가 나는 게 오이루를 먹었대 그려. 그래 배가 부글부글 끓고 대가리에서 프로펠러 소리가 푸르르르 나더니 별안간 내 몸뚱아리가 공중으로 떠오르

박출과 한철은 신발을 바꿔 신거나 모자를 바꿔 쓰거나 하면서 망설인다.

무대에는 박출과 한철, 홍일성만이 남았다.

**홍일성** 선생님들. 우리 극단에 오시면 특별회원으로 구제될 수도 있답니다. 어떻습니까?

**한 철** 한철장사 끝났소.

**박 출** 출출하니 밥이나 먹고 오겠소

**홍일성** 동방극단도 해체될 게 뻔한데 뭐 하러 계십니까? 시대가 변하면 변하는 대로 살아야지요.

홍일성이 무대를 퇴장하고 박출과 한철은 지팡이를 흔들며 무대를 이리저리 경쾌하게 오간다.

**배우 1**   시험은 조선말로 봅니까? 일본말로 봅니까?

**고등계형사**   일본말이 뭡니까? 국어라고 부르셔야죠.

**홍일성**   물론, 국어로 봅니다. 자, 시험을 치르실 분은 모두 여기
서명해 주십시오.

박출과 한철이 나란히 무대 앞쪽으로 걸어온다.

**한 철**   형님, 일본말 잘 해여?

**박 출**   나도 가방끈이 짧다.

**한 철**   큰일이네여. 연극 말고 뭐 하겠어여 제가 시방.

**박 출**   영화도 일본말로 하라잖어. 그나저나 여배우들도 큰일
이네.

**한 철**   월희도 일본말 못한다고 배역에서 탈락됐다네요.

**박 출**   혜숙이 민이는 일본말을 소학교에서 배웠으니까 괜찮지
만 우리는 평생 연극할 판인데. 큰일이네.

**한 철**   이 나이에 히라가나를 해야겠나. 참 연극판이 확 줄겠네.
연극 말고 배운 게 없는 사람들이 숱한데. 저 사람들이
글자보고 연기했남. 그냥 감으로 했제. 굳이 종이에 적지
않아도 척 보면 알지여.

**박 출**   자네 이름을 바꾸는 게 어떨까?

**한 철**   뜬금없이 남의 이름은 왜?

**박 출**   한철 한철 하니까 한철 장사 끝난 거 같잖어.

**한 철**   형님이나 바꾸시오. 박출 하니 출출한 게 늘 배고프잖어.

배우 3    순애, 김중배의 다이아몬드 반지가 그렇게 좋았더란 말
         이냐! 흑흑! 천황폐하 만세 만세 만세! 이렇게 말이오?

고등계형사    그렇소.

한 철    귀신 엿가락 같은 소리여.

박 출    쉿 듣겠네.

한 철    아, 글쎄. 이 나이에 언문도 못 깨쳤는데 일본말까지 하
         란 말이여?

배우 2    외우시면 되잖아요. 아님 프롬프터가 열심히 불러주겠죠
         뭐. 다 사는 방법이 있어요.

고등계형사    지금은 전시기간이요. 징용이나 징병 되던지 국가를 위
         한 국민연극을 하던지 선택을 해야 하오. 여배우들도 정
         신대에 자진 지원하던지 이동극단에 참여하든지 해야 하
         오. 자세한 이야기는 조선연극문화협회 회장의 말을 듣
         도록 하시오.

         홍일성 나가서 인사한다.

홍일성    안녕하십니까? 제가 이번에 조선연극문화협회장이 되었
         습니다. 총독부에서는 〈연극인 자격시험〉을 실시하라는
         명령이 내려왔습니다. 건달, 징용기피자, 아편쟁이를 가
         려내어 연극계를 정화하겠다는 겁니다. 첫날은 논문, 상
         식, 구두시험을 보고 둘째 날은 대본낭독, 연기, 면접 등
         실기시험을 볼 것이오.

# 7장. 극 장

조명이 밝으면 막 뒤에 일장기가 내려져 있다.

배우들이 의자에 모두 앉아 있고, 고등계형사가 제복차림으로 관객을

향해 서 있다.

**고등계형사**  그동안 대본은 삼분의 일을 일본말로, 그러니까 국어로

사용하며, 순 조선말 공연시에는 일본어 단막극을 본 공

연 전에 보여야 했습니다. 하지만 지금은 국어 상용시대

요. 쉬운 말만 국어로 한다는 것은 있을 수 없오. 전부 국

어로 하시오.

**배우 1**  저, 일본말을 못하는 배우는 어쩌란 말이오.

**고등계형사**  어쩌긴 외워서라도 해야지. 또 한 가지. 대본 중간에 슬

퍼도 기뻐도 감정이 복받치는 장면에서는 "영·미를 때

려부수자" "천황폐화 만세"를 삼창하시오.

**배우 2**  연극 내용과 아무런 연결도 없는데 말이오?

**임석경관**  적당히 알아서 연결해보시오.

열녀비석을 세운 열녀 성춘향이를 어째 모른단 말이오.

**석정란** (혜숙) 저런 벽창호와 상대하는 내가 잘못이지.

석정란 나가버린다.

전민이 뒤따르려 하면 이월희 그의 손을 잡는다.

신여성들 그들을 본다.

막이 열리고 밴드들이 연주를 하면 박출과 전혜숙이 다시 등장한다.

**박 출** 오늘 저희 극단 일주년 기념일에 찾아주신 손님여러분 감사합니다. 앞으로도 좋은 연극으로 여러분을 찾아뵙겠습니다. 아울러 기쁜 소식 알려드리겠습니다. 극장에서 저희 단원 전원을 활동사진 제작에 참여할 수 있게 하여 주었습니다. 앞으로 활동사진에서도 여러분을 찾아뵙게 될 예정입니다. 오늘 축하하는 의미에서 새 가수의 노래를 선보이겠습니다. 윤심덕의 뒤를 이을 전혜숙 양의 노래를 듣겠습니다.

전혜숙은 열심히 〈세월아, 네월아〉를 부른다. 전혜숙의 목소리는 그동안 침체된 분위기를 모두 날려버릴 정도로 생동감 있다. 노래가 끝나면 환희에 찬 전혜숙의 얼굴로 스포트라이트가 모아지면서 암전된다.

**신여성1**   너무너무 슬퍼요.

**신여성2**   얼마나 울었는지 몰라.

**신여성3**   기생보다 신여성이 더 나쁜 여자라는데 슬프긴 뭐가 슬퍼.

**신여성1**   어머, 그러고 보니 신여성은 죄다 나쁜년이네.

석정란과 이월희는 임선규 작 〈사랑에 속고 돈에 울고〉[4]부분을 연기한다.

**석정란**   (혜숙) 아르맨은 아무리 말크랜을 사랑했다 할지라도 그 사랑은 절대로 성립이 되지 않았을 뿐더러 결국에는 아르맨에겐 죽음의 눈물밖에 돌아오는 것이 없지를 않았어요. 자기의 환경을 모르는 사랑에는 결국 눈물밖에 돌아오지 않는 것을 어째 당신은 모르나요?

**이월희**   (홍도) 쳇! (코웃음) 가장 유식하다고 하는 당신이면서 외국의 춘희란 소설만 봤지 어째 우리 동방예의지국의 열녀 춘향이는 모르시나요?

**석정란**   (혜숙) 춘향이라고?

**이월희**   (홍도) 그렇지. 당신네들은 남의 나라 말만 할 줄 알았지 가장 우리나라 옛 유명한 춘향전을 못 읽어 봤오. 남원의 월매딸 성춘향이는 기생의 몸으로 서울 이대감의 아들 이도령을 사랑했다가 별안간 그 도련님을 잃고 신관사또 변학도의 숙청을 거절하고 죽을 목숨을 가지고서도 굳은 절개를 지켜오다가 결국에는 이도령의 품으로 돌아가서

조명은 신여성 쪽으로 비친다. 신문을 펼쳐 들고 변사처럼 읽는 전민. 이월희는 전민의 어깨에 머리를 기댄다.

이정구는 혼자 서 있고, 신여성들과 신사들은 모두 이정구에서 이월희와 전민에게로 시선을 옮긴다. 신사들은 전민의 소리에 귀를 기울이며 그 쪽으로 몸이 기운다.

전  민    모든 것을 초월하야 오직 진정만으로 맺어진 사랑. 하늘이 무너져도 깨어지지 않는, 만인이 부러워할 만한 아름다운 사랑이었다. 그러나 세상은 그들을 언제까지든지 그대로 두지 안했다. 출세, 영예, 호화, 지위, 인간의 모오든 욕망은 제각기 제 하고 싶은 대로 날뛰어 그칠 날이 없었다. 물은 물대로 기름은 기름대로 제 갈 곳을 차저가고 기생은 백번 땅재주를 넘어도 기생이었고 개고리는 올챙이 적 생각을 못하얏다. 세상은 언제나 새로운 길을 차즈라 하면서도 늘 오든 길을 되풀이하는 것 갓했다.[3]

석정란    사랑에 속고 돈에 울고.

전  민    속편, 원작에서는 우발적 살인을 저지른 홍도가 경관이 된 오빠에게 끌려가는데 30분 덧붙여져서 홍도가 살인미수로 재판받고 오빠가 변호사로 변론. 방청객이 눈물바다. 무죄선고 받고 오빠와 포옹.

석정란    생명보다도 중한 사랑을 빼앗기고 마츰내는 그 사랑의 원수를 칼로 찔러 살인범의 죄목으로 끄을리게 된 기구한 운명의 여인. 홍도.

| 이월희 | 이해해요. 하지만 저의 어머니는 돈을 중요하게 생각해요. 돈을 주지 않는다면 선생님과 계속 연극을 할 수 없어요. |
|---|---|
| 이정구 | 알겠소이다. 월희만은 섭섭지 않게 내 준비하리다. 다만 한 가지 부탁할 게 있소. 저, 여배우로서 품위를 지키기를 바라오. 당신에 관해 안 좋은 소문이 많소. |
| 이월희 | 선생님과 상관없는 일이지요. 제가 선생님의 아내도, 첩도 아니지 않습니까? |
| 이정구 | …. |
| 이월희 | 사람들은 소문 내길 좋아하지요. 소문은 그저 그 사람들의 희망이겠지요. 자신이 저지르지 못하는 잘못을 누군가 대신 저질러 주길 바라는 게 아닐까요? |
| 이정구 | (고통스럽게) 당신은 정조관념이 없소. |
| 이월희 | (웃는다) 예. 저는 정조관념이 없어요. 하지만 저는 찾고 있어요. 저를 어머니처럼 맹목적으로 사랑해줄 남자를요. 어머니는 내가 다른 사람을 사랑한다고 해도 나를 버리지 않을 테니까요. 그런 남자를 찾으면 저도 그 남자만을 사랑하겠어요. |
| 이정구 | 그런 남자는 없소. |
| 이월희 | 없다면…. 내가 어머니가 되어 주지요. |

이정구 소스라치게 놀라며 이월희의 배를 본다. 이월희는 의미 있는 미소를 이정구에게 보내며 신여성들에게로 간다.

**신사 3** 노라가 해방운동을 부추긴다는 거지.

**신사 1** 바람난 여자를 일본도 무서워하는가보군.

**신사 3** 검열에 걸려서 더 이상 공연될 수 없단 말일세.

**신사 2** 조선이 바람난 여자인가?

**신사 3** 예를 들면 그렇다는 거지.

**신사 1** 바람. 그거 말일세. 천성적으로 정조관념이 없는 여자는 피가 좀 다르네.

**신사 2** 유전적이라는 말인가?

**신사 3** 글쎄. 그런 셈이지. 생물학적으로도 다른 구조를 가지고 태어난 게지.

**신사 2** 극장이 그런 여자들 대변자 노릇을 하니 문제요.

**신사 3** 기생들이 주인공이고 관객도 기생이니 그렇지.

**신사 2** 여염집 여자가 밤에 연극관람을 하겠소이까? 연극이라고는 생전 처음 보는 부인네가, 젊은 여자와 안고 있는 남편을 보면, 눈이, 뒤집히지 않겠소.

신사들 웃는다. 조명은 이정구와 이월희를 비춘다.

**이정구** 월희. 나는 아내를 버릴 수 없소.

**이월희** 그럴 테지요.

**이정구** 나는 당신과 좋은 연극을 하길 바라오.

**이월희** 그럴 테지요.

**이정구** 내 마음 이해하겠소?

**여 환**  (늙은 남자의 목소리로) 여보, 엘리다! (젊은 남자의 목소리로) 이
제 모든 게 끝난 거요?

**석정란**  네, 영원히[2]

여환과 정민은 여자들 그룹에 끼여 앉고 여자들은 그에게 술을 따라
준다. 석정란도 여자들 사이에 앉는다.
남자들은 여환을 부러움과 질투로 쳐다본다.

**신사 1**  참 희한한 재주네. 어쩌면 여자들에게 저렇게 인기가 있
나.

**신사 2**  기생오라비 같군.

**신사 3**  모던 걸한테도 인기가 많네.

신사들 질투어린 시선으로 여환을 본다. 반대쪽에서 수심에 가득찬 이
월희 등장한다. 신사들 모두 이월희를 쳐다본다. 신여성들 남자들의
시선을 독차지하는 이월희를 질투의 시선으로 쳐다본다. 이월희의 뒤
를 쫓아 이정구가 등장한다.

**신사 1**  노라는 위험한 여자야.

**신사 2**  누구한테 위험한가?

**신사 1**  물론 남자들이지.

**신사 3**  남자한테만 위험한 게 아니라 조선에도 위험한가보이.

**신사 2**  그건 무슨 말인가?

야 할까요?

**신여성2**  눈알이 노래야 하나?

**신여성1**  아무래도 검은 눈은 아니겠지요?

**신여성3**  파란색에 가깝지 않을까?

**석정란**  파란색이든 검은 색이든 노랜 색이든 뭐 어때요. 자유에
무슨 인종을 따지겠어요.

모두 석정란을 쳐다본다. 무대 뒤에서 전민이 등장한다. 입센의 〈바다에
서 온 부인〉에서 반켈의 대사를 전민이 복화술사처럼 한다.

**전 민**  당신은 어디든 갈 수 있소. 이제 당신은 나에게서 완전히
자유요. 당신은 다시 참된 길을 찾을 수 있게 됐소 당신
의 선택이 자유로우니까 말이오.

신여성들 웃고 전민은 뱃고동 소리를 낸다. 선원의 모자를 쓰고 등장
하는 여환.

**전 민**  (젊은 남자의 목소리로) 엘리다, 들려요? 마지막 신호요. 나와
함께 갑시다.

**석정란**  나의 자유의지로 여기 남겠어요. 당신을 따라가지 않겠
어요.

**전 민**  가지 않겠다고?

**석정란**  여보 난 절대 당신을 떠나지 않겠어요.

신여성3 아이가 여자의 자유를 억압하긴 해.

신여성1 (뒤늦게 대단한 발견을 한 것처럼) 아이가 셋이면 선녀는 하늘을 날아오를 수 없다는 거군요.

신여성3 진정한 여성해방운동가가 되려면 아이 셋은 길러봐야지.

신여성1 여자들은 아이 낳고 키우다가 삶이 다 지나가요. 그러니 진정한 부인해방은 언제 하겠어요. 우리가 다음 세대를 위해서라도 우리 삶을 바쳐야 해요. 결혼을 반납하고 개화되지 않은 여성을 위해 교육에 투신해요.

신여성3 집 나간 노라가 성공한 이야기부터 써 봐.

신여성1 글을 못 읽는 여성이 어떻게 소설을 읽겠어요. 문맹퇴치부터 하려면 교육이 급선무예요.

신여성3 언제 글을 깨치고 소설을 읽겠어. 노라나 엘리다를 보여주는 게 빠를 걸.

신여성2 그게 문화운동으로써 연극이 중요한 이유죠.

신여성3 석정란 씨가 엘리다의 남편 역을 했었지요?

신여성1 중절모가 그렇게 잘 어울리는 여자는 처음 봤어요.

신여성2 그렇게 차리니까 지적인 의사역에 딱이었어.

신여성3 너무 멋있어서 가슴이 두근거렸지 뭐야.

신여성2 아니 진짜 멋진 남자는 낯선 남자잖아요. 바다의 색을 닮은 눈동자를 가진 그 낯선 남자 말예요. 신인이죠. 아마? 전민이라고….

신여성3 목소리가 좋아요. 변사가 어울리겠어요.

신여성1 진짜 바다색에 따라 눈동자 색이 변한다면 어떤 색이어

**신여성2**  당신이 써요.

**신여성3**  노라가 집을 나가지 않았다면 그녀의 미래는 〈유령〉에 나오는 알빙 부인이 되었을 거야. 타락한 남편과 아들 때문에 폭삭 망하는 거지.

**신여성1**  엘리다는 그럼 어떻게 될까요? 그녀는 아이도 없고 늙은 남편도 인텔리 의사에다 신사잖아요.

남자들은 모두 귀를 쫑긋하고 여자들 이야기를 듣는다.

**신여성3**  늙은 남편은 아는 거야. 엘리다가 떠나지 못할 거라는 걸.

**신여성1**  누구나 모험을 동경하지만 모험을 하려고 하지는 않아요.

**신여성2**  아이가 있다면 몰라도 없는데 뭐가 아쉬워 늙은이 첩 노릇을 한대.

**신여성1**  아이가 있어도 참고 살아야 하나요?

**신여성3**  그걸 잘 생각해봐야 할 걸.

**신여성1**  알빙 부인은 병든 아들이 있죠.

**신여성3**  선녀와 나뭇꾼 이야기가 생각나네. 사슴이 아이를 셋 낳을 때까지 선녀 옷을 주지 말라고 한 얘기.

**신여성1**  왜 하필 세 명이죠?

**신여성3**  둘이면 양 팔에 하나씩 안고 날 수 있지만 셋이면 무거워 날지 못하잖아.

**신여성1**  엘리다의 표범 가죽은 그렇지 않아요.

**신여성2**  북구는 좀 다른가봐.

# 6장. 파 티

둥근 탁자를 사이에 두고 둘러앉은 신여성 1, 2, 3.

반대편에는 양복을 입은 남자 1, 2, 3이 둘러 앉아 있다.

그들은 누군가를 기다리며 술잔을 들고 있다.

**신여성1**  전 도무지 이해가 안가요. 입센의 〈바다에서 온 여인〉에
서 엘리다가 옛 애인을 따라가지 않는 게 말예요.

**신여성2**  왜 이상해요?

**신여성1**  〈인형의 가〉에서 노라는 집을 나가잖아요. 남편의 인형
이 되기를 거부하면서요.

**신여성3**  그랬지.

**신여성1**  그런데 엘리다는 남편이 나가도 좋다고 허락하는데도 왜
집안에 남는 걸까요?

**신여성2**  새장 속의 새처럼 바깥세상이 두려운 거죠.

**신여성1**  입센은 부인운동에 영향을 주었지만, 대안 없는 해방만
준 거네요. 집 나가서 성공한 노라가 나왔어야 해요.

겠네 참말.

난처해진 이월희는 자연스럽게 무대 반대쪽으로 퇴장하고 바이올린 연주자는 노래를 연주한다. 전민이 무대로 등장한다.

**전 민**  우리 동방극장을 애호하시는 마음으로 이렇게 와 주서서 대단히 감사합니다. 잠시 휴식 후에 다음 장면을 진행하겠습니다. 다음에는 여러분을 열광의 도가니로 몰아 부칠 열정적인 춤의 전사입니다. 석정란 양의 데뷔 무대를 관람하시겠습니다. 아무쪼록 끝까지 잘 관람하시고 어두운 밤길 안녕히 돌아가십시오.

무대 뒤쪽에서 커다란 하프가 등장한다.
음악이 시작되면, 하프를 칼로 찢고 나오는 석정란.
석정란의 눈빛은 강열하고, 그녀의 얼굴은 다른 세상을 보는 환희가 서려 있다.
그녀의 춤 동작은 세련되고 유혹적이다.
그녀의 춤이 절정에 다다를 때 무대 암전.

| 이수옥 | (이정구) 그렇지. 크리스마스 밤이던가. 정동 예배당에서 돌아올 때죠. 모진 삭풍에 눈이 날려서 살을 에이는 듯이 추운 밤이었죠. 그때에 메리 씨가 자기의 망토 속에 나를 집어넣고 남이 볼까, 부끄럽다고는 하면서도 머리를 한 데 대고 갔었죠. 그때의 가슴 속에서 뛰놀던 피의 고동은 이제껏 나의 귀 밑에 남아있는 것 같습니다. |
|---|---|
| 박메리 | (이월희) (열정적으로 달려들어 안기며) 수옥 씨…. |
| 이수옥 | (이정구) (잠깐 포옹하였다가 고요히 내밀며) 아, 아, 죄악이올시다, 고통이올시다. |

이때 객석에서 아이를 업은 여인이 뛰어올라온다.

| 여 인 | 안돼! 여보 이게 웬 일이요! 경성 가서 돈 많이 번다더니, 왠 첩질을 왼갓사람들 우사스럽게 한다요! 아이고! |
|---|---|
| 이수옥 | (이정구) 여보. |
| 박메리 | (이월희) (눈치채고) 수옥 씨 어서 이분을 모셔 가세요. |
| 여 인 | 수옥 씨라니. 이보시오! 남의 애 아버지 이름을 마구 바꿔 부르면 우짜요. 우짜요. |
| 이수옥 | (이정구) (관객에게 인사를 하며 여인을 안다시피 하며 끌고간다) 죄송합니다. 죄송합니다. |
| 여 인 | (수옥에게 끌려가며 옷고름에 침을 퉤 발라 이정구의 얼굴에 칠해진 눈화장을 지워준다) 아, 잠깐만요. 얼굴에 뭘 이렇게 발랐싸요. 숯검정을 와 칠하고 다니요. 우메, 남사스러워 몬살 |

그러면 내 가슴에는 옛 애인이었던 메리 씨를 애닯게 생각하는 원한이 독사와 같이 솟아오릅니다.

전민이 깡통 속에 든 반딧불을 무대에 날린다. 무대 가득 반딧불이 쏟아지거나 날아다닌다.

**이수옥**  (이정구) 저 반딧불을 보십쇼. 메리 씨. 저것을 보니까 고국에서 있었던 일이 생각납니다. 청량리 늦은 저녁에 메리 씨와 나와는 옷자락을 이슬에 적시며 꿈을 쫓아서 지향없이 돌아다니셨지요. 그때에 우리 두 사람이 서로 속살거리던 것은 무엇이던가요. 그때에 내 손에 쥐었던 메리 씨의 보드랍고 따뜻한 손의 촉감. 아아, 그때에 풀숲에서 명멸하던 반딧불은 오늘날의 이 얕은 꿈을 암시하던 그것이던가.

전민과 전혜숙은 어리둥절한 얼굴로 서로 대본과 배우들을 번갈아 본다. 마치, 이월희와 이정구가 서로의 추억을 이야기하는 듯한 자세다. 그들은 이미 극 속의 인물이 되어 서로 사랑하는 사이며 서로 남몰래 쌓은 추억을 공유하고 있는 것이다.

**박메리**  (이월희) 늦은 봄 가는 비 내릴 때에 삼청동 깊은 고을에서 서로 다투어 가면서 국수버섯을 따던 생각에 온밤을 잠을 이루지 못한 일도 있어요.

이정구, 손으로 메리를 얼싸안고 잠깐 침묵한다.

**전 민**    아 아, 운명이올시다.

**이수옥**    (이정구) 아 아, 운명이올시다.

**전 민**    모두 운명으로 돌려보내죠.

**이수옥**    (이정구) 모두 운명으로 돌려보내죠.

**전 민**    아니, 신명께 맡기십쇼.

**이수옥**    (이정구) 아니, 신명께 맡기십쇼.

**전 민**    오늘밤 이 이국 풍정이 가득한 하와이 공동묘지 앞에서
저를 버리고 다른 남자와 결혼한 메리 씨와 앉아 있는 것
도 운명의 장난이올시다.

**이수옥**    (이정구) 오늘밤 이 이국 풍정이 가득한 하와이 공동묘지
앞에서 저를 버리고 다른 남자와 결혼한 메리 씨와 앉아
있는 것도 운명의 장난이올시다.

**전혜숙**    저를 미워하십쇼. 마음껏 꾸짖어 주셔요.

**박메리**    (이월희) 저를 미워하십쇼. 마음껏 꾸짖어 주셔요. 꾸짖고
꾸짖어서 나를 실컷 울려 주십쇼. 네, 수옥 씨! (메리 운다)

전혜숙은 대본을 보고 이월희 보기를 반복한다. 대본에도 없는 대사를
이월희가 한 것이다.

**이수옥**    (이정구) 아, 아, 메리 씨. 그런 말씀은 마십쇼. 미국으로
떠나는 나의 가슴을 쓰리게 하지 마십쇼. 메리 씨 당신이

**이수옥**  (이정구) 모두가 과거올시다. 과거는 어쩌지 못할 엄숙한 사실이올시다.

**전 민**  메리 씨 뜨거운 굳센 감화의 힘으로 남편 되는 양길삼의 사랑을 한걸음 한걸음 참된 사랑으로 인도하실 수밖에 없겠죠. 이런 타협을 할 수 밖에 없는 것이 우리 인생이겠죠. 그 곳에 모든 슬픔과 희생의 아름다움이 있습니다.

이정구는 대사를 기억 못해서 여지없이 당황한 표정. 안절부절 못한다. 박메리는 이정구가 대사를 잊어버린 것을 알고 천천히 이정구에게 다가간다.

**전 민**  (책을 읽듯이 또박또박) 메리 씨 뜨거운 굳센 감화의 힘으로 남편 되는 양길삼의 사랑을 한걸음 한걸음 참된 사랑으로 인도하실 수밖에 없겠죠.

이정구는 일종의 패닉상태에 빠진다. 이정구는 슬픔에 못 이겨 이마를 짚고 고개를 숙인채 우는 시늉을 한다.

**박메리**  (이월희) (손수건으로 수옥 몰래 눈물을 씻어내며) 만약, 아무리 몸 부림쳐도 소용없고 나란 계집만 희생된다면.

**전혜숙**  그래도, 나는 그것을 참고 있어야 할까요?

**박메리**  (이월화) 그래도, 그래도, 나는 그것을 참고 있어야 할까요?

대로 말끔 옮겨갈 만한 자리를 구해야만 살 것 같아요. 내가 이곳에 온 뒤로 끝없는 번민과 고통이 얼마나 나를 마르게 했는지 아십니까? 그래서 고국에 있던 때의 나와 오늘의 나와는 아주 다른 계집이 되어 버렸답니다.

**전혜숙**  대본에 없는 말이야.

당황한 이정구, 다시 전민이 있는 방향으로 걸어간다. 박메리 멀찍이 이수옥을 바라본다. 그리고 다시 반대 방향으로 멀리 별을 보듯이 하늘을 쳐다본다.

**박메리**  (이월희) 어머, 별똥별이 떨어져요. 저 별이 떨어지면 이승의 사람 한 명이 저승으로 간다지요?

**이수옥**  (이정구) (속삭이듯) 다음, 다음, 불러줘.

**전 민**  별똥별?

**이수옥**  (이정구) 별똥별?

**박메리**  (이월희) 예. 수옥 씨 우리 함께 별똥별을 보던 거 기억나요? 우리 아름다웠던 순간. 저기 떨어지는 별똥별처럼 순식간에 사라진 순간. 지금이라도 되살릴 수 없을까요?

**전혜숙**  (작은 소리로) 정신 차려 오빠. 별똥별은 대사에도 없잖아.

**전 민**  늦었어요. 늦었습니다.

**이수옥**  (이정구) 늦었어요. 늦었습니다. 메리 씨.

**전 민**  모두가 과거올시다. 과거는 어쩌지 못할 엄숙한 사실이올시다.

당황한 이월희는 이정구가 간 곳을 천천히 산책하는 것처럼 따라간다.

전 민    (크게 속삭이는 목소리) 메리 씨는 영으로서 살으십쇼. 영으
         로서 구원을 받으십쇼.

이수옥    (이정구) 메리 씨는 영으로서, 영으로서,

전 민    살으십쇼.

이수옥    (이정구) 살으십쇼.

전 민    영으로서 구원을 받으십쇼

이수옥    (이정구) 영으로서 구원을 받으십쇼.

전 민    메리 씨는 영으로서 살으십쇼. 영으로서 구원을 받으십쇼.

박메리    (이월희) 영으로요?

전혜숙    그렇게 될 일일까요?

박메리    (이월희) 그렇게 될 일일까요?

전혜숙    저는 그것을 노상 번민합니다. 수옥 씨, 육으론 죽어버
         리고.

박메리    (이월희) 저는 그것을 노상 번민합니다. 수옥 씨, 육으론 죽
         어버리고, 죽어버리고, 영으로만 구원을 받는 것은 필경
         병신밖에는 아니 될 듯해요. 불구자이올시다. 전 그것을
         안타까이 생각해요.

이월희에게 대본을 불러주던 전혜숙은 대본을 보고 또 이월희를 본다.

박메리    (이월희) 시원스럽지 못하게 생각해요, 저는 영과 육을 그

# 5장. 운 명

무대를 사이에 두고 오른쪽 끝에 전민이 대본을 들고 있고, 왼쪽 끝에
는 전혜숙이 대본을 들고 있다. 그들은 무대에서 공연하는 배우를 위
해 대본을 읽어주는 프롬프터 역을 한다. 이월희와 이정구가 대사를
잘 하게 되면, 그들은 관객에게 들리지 않는 소리로 대사를 한다.
바이올린 연주자가 연주를 하면서 등장한다.
윤백남의 희곡 〈운명〉에 나오는 등장인물 박메리 역의 이월희와 이수
옥 역의 이정구가 등장한다. 그들은 서로 멀찍이 떨어져서 앉아 있다.
사탕수수밭 그림이 그려진 배경막이 펼쳐진다.
바이올린 소리 점점 줄어들면 그들 사이 침묵이 끝난다.

**박메리**  (이월희) 수옥 씨! 나는 아무리 기를 써도 영원히 지금 고통
으로서 해방될 날이 없을까요?

**이수옥**  (이정구) 해방요? 그것은 될 수 없는, 아니 생각하실 것도
아니겠지요. (대사를 잊었다. 전민이 있는 쪽으로 급히 걸어간다.
작은 소리로) 민아. 말해봐.

| | |
|---|---|
| **장 씨** | 하루? 하루가 왜 더 필요한가? |
| **이정구** | 행운의 여신을 기다리는 겁니다. |
| **장 씨** | 행운? 나, 참. 여신인지 남신인지 바람이 났군 그래. |
| **이정구** | 운명이 그렇다면 어쩔 수 없지요. |
| **장 씨** | 운명이라. 이제는 운명론자가 됐군 그래. |
| **이정구** | 이번에 공연할 연극이 〈운명〉입니다. 조선인이 쓴 작품이지요. |

그들이 완전히 퇴장하면 이국의 바이올린 음악이 연주된다.

전혜숙은 바구니에 담긴 빨래를 들고 퇴장하고 전민이 다리미와 빨래를 들고 혜숙의 뒤를 따르며 퇴장. 여관집 주인인 장씨 등장.

박 출   여관주인 장씨네.
한 철   에헤, 일어나세.
여 환   (전혜숙이 다린 옷을 들고 서둘러 퇴장하며) 저 잔다고 해요.

장씨가 무대 앞으로 오면 모두 퇴장하고 이정구는 모른 척 서 있다.

장 씨   이보게. 밀린 밥값 방값 술값 담배 값 언제 갚을 텐가?
이정구   공연 끝나면 드리겠습니다.
장 씨   나는 본시 전문가는 아니지만 이틀에 한 번 꼴로 배우 바꾸고 작품 바꾸고 아니 그렇게 해서 언제 대박나겠는가?
이정구   찾고 있습니다. 대박나면.
장 씨   그만. 그만. 한 달 전부터 들어온 말일세. 나, 마음 약해지기 싫네. 나도 살아야지. 자선사업가도 아니고. 내일 아침까지 갚지 못하면 나도 어쩔 수 없네.

장씨 퇴장하고 이정구 그의 뒤를 따라간다.

이정구   하루만 더….
장 씨   하루 만에 돈이 땅에서 솟는가? 하늘에서 쏟아지는가?
이정구   어찌됐든 하루만….

여 환    선생님, 저 어떡합니까?

이정구    자네도 이번에 남자 역을 하도록 해 보게.

여 환    어머, 어떻게 갑자기 바꿀 수 있어요.

이정구    아무리 의미 있는 연극이면 뭐 하는가 관객이 들어야지. 극장에서도 기대하는 바가 크다네.

전혜숙    좋은 생각이 났어요. 여기 커다란 해바라기를 붙이는 거예요. 그럼 이 구멍이 메워지고 모양도 독특하지요.

여 환    그래, 좋겠구나. 막간에 그 옷 입고 노래나 불러라.

전혜숙    선생님. 노래도 생각났어요.

이정구    무슨 노래냐?

전혜숙, 가슴을 펴고 두 손을 모아 쥔다.

전혜숙    세에월아 네에월아 가지를 마아라라. 아까운 니 내 청춘 다 늙어 가누나.

여 환    어머, 노래가 후줄근한 빨래같다 얘, 바늘로 톡 찔렀을 때 터지는 맛이 있어야지.

한 철    끝까지 들어봐여.

여 환    들어보나 마나야. 배우는 말하기도 전에 휘어잡아야 하는데 얜 그런 게 없네.

전혜숙    (울먹이며) 노래를 끊으니까 그렇잖아요.

전 민    혜숙아. 오빠하고 다시 하자. 응?

여 환    다림질이 더 급해. 저기 두루마기 열 벌도 빨아라.

박 출   뺨 때리는 게 독립운동인가.

이정구   (전민에게) 무슨 재주가 있는가?

전 민   변사 흉내를 잘합니다.

이정구   무대 뒤에서 대사를 읽어주게.

전혜숙   선생님, 저도 무대에 서고 싶습니다.

여 환   어머, 구멍이나 때워.

이정구   노래, 잘 하는가?

전혜숙   예.

이정구   해보게.

전혜숙   에, 에, 에… (전민을 본다)

전 민   아까 했던 노래.

전혜숙   갑자기 생각이 안 나.

여 환   무대에 서면 아예 다 잊어버리겠네.

이정구   됐네. 자네들 힘들면 언제든지 집에 돌아가도 좋네.

전 민   그럼 받아 주시는 겁니까?

이정구   좀 기다려 보게.

박 출   (전민에게) 됐네. 기다리라는 건 배역을 기다리라는 말일
세.

전 민   저도 그렇게 생각합니다.

전혜숙   오빠… (한 손에는 구멍 난 원피스를 들고 선 채 울상이다)

전 민   이걸 어떡하지?

전혜숙과 전민은 원피스를 이리저리 보며 서로 고민한다.

전 민  네 그렇습니다.

여환의 비명소리. 검은 구멍이 난 원피스를 들어 올리는 전혜숙.

여 환  이게, 얼마짜린데. 어머머! 어머머!

전혜숙  죄송합니다. 죄송합니다.

박 출  우리가 재주를 시켜서 그래. 잘못은 우리에게 있네.

한 철  연기도 잘 한다네. 이거 봐 (대본을 보여주며) 이런 재주도 있다네.

여 환  (남성적인 목소리로) 아가씨, 이러면 앞으로 어떡합니까. 무대에 서지 말라는 애깁니까?

전혜숙  언니, 아니, 아저씨, (여환이 노려본다) 어찌됐든 정말 죄송합니다.

여 환  (옷을 혜숙에게 집어던지고) 구멍을 때우든지 말든지 책임져.

이정구  (대본을 넘기며) 아주 꼼꼼하게 정리했군.

전 민  시켜만 주신다면 최선을 다하겠습니다.

박 출  여배우 구한다고 했으니 저앨 한 번 시켜보게.

이정구  일단 프롬프터나 단역을 시켜보죠. 이월희를 설득했으니까.

박 출  잘 됐네. 이월희가 요즘 활동사진 출연하느라 콧대가 하늘 높은 줄 모를 텐데.

여 환  기생하고 여학생도 보시고. 어떡해요 저는.

한 철  그러게 아무 데서나 독립운동 하면 어쩌나.

은 성악가가 원이다? 너 이놈, 내 눈앞에 있지 말고 너는 썩 나가거라.

전 민  나라가면 나가지요. 오늘부터는 자아의 이상을 위하여 마지막 순간까지 싸울 것입니다. 누이야 같이 가자. 이 이해 없는 아버지의 곁을 떠나 우리 같이 가자.

한 철  (변사목소리 흉내) 이리하야 이들 남매는 손목을 마주 잡고 거치른 이 세상을 한 발자국 두 발자국 걸어간다.

전민과 전혜숙이 손을 잡고 무대 바깥쪽을 걸어갈 때, 이정구와 여환이 등장한다. 여환은 팔에 깁스를 한 상태다.

박 출  하하 재간둥이야.

한 철  아, 자네 재담을 몽땅 외웠네 그려.

전민과 전혜숙  (이정구에게) 안녕하십니까?

여 환  안녕. 원피스 다려놨겠지?

전혜숙  어머! (전혜숙은 다림질판으로 달려간다)

이정구  자네들이 데리고 다니는 연구생인가?

박 출  이선생께서 이번에 새로 뽑지 않으셨습니까?

이정구  아니, 난 그런 적 없네.

박 출  우리는 이선생께서 뽑은 연구생인줄 알았는데요.

전 민  저희 남매는 선생님께서 다음에 보자 하셔서 계속 기다리고 있었습니다.

이정구  다음에 보자 했다고? 내가?

달은 몇 번이나 바뀌어졌으며 해는 몇 번이나 거듭 떴던 가. 혜숙아 너나 내나 완고한 부모 밑에 태어난 것이 한이다. 나는 영화해설자로 꼭 한 번 나가보고 싶고 너는 성악가 방면으로 꼭 나가보고 싶지만 아버님께서 들어주셔야 말이지.

전혜숙    오빠, 우리가 아버님께 청할 만큼 청해도 안 들어주시니 이제 우리 사랑에 들리기까지 크게 한 번 떠들어봅시다 그려.

전 민    그래 그게 좋다. 아주 우리가 정신병에나 걸린 것처럼 그래보자 그럼 너부터 노래 하나 불러라.

전혜숙    (노래한다) 강언덕 푸른 들은 지난날 꿈의 자세. 갈잎피리 입에 물고 눈물 지우네. 마디마디 맺히어진 애상의 노래. 무심한 해오라기 홀로서 우네.

한 철    이놈아, 이게 무슨 소리야. 사랑에 손님이 와 계시는데 그게 무슨 소리야.

전 민    아아 아버지, 부르지를 마십시오. 손님은 손님이고 저는 저입니다. 그까짓 손님을 가지고 자식의 자유를 짓누르는 것은 인도상 죄악이올시다.

한 철    아 이놈아 미쳤단 말이냐. 그리고 너는 무슨 소린고.

전혜숙    (노래) 사람에겐 누구나 성품이 있답니다. 그것을 발휘시켜 주셔야지. 일부러 다른 길로 보내실 게 뭡니까?

한 철    잘 된다, 이놈의 집안. 아주 보잘것없이 망해버리는구나. 하느님 맙소사, 한 놈은 활동사진 변사가 원이고, 한 놈

| | |
|---|---|
| 박 출 | 예전에 하던 발성법으로 아리랑을 하면 이러잖아. 아하 리라하앙 아하리라하앙 아하라리오 아하리라하앙 고오 개를 너어머 가안다. 처흐메 너음는 아하리라하앙 고오 개 유으학을 가아는 히이마앙에 고오개. 원래 이러잖어. |
| 한 철 | 그렇지. |
| 박 출 | 변사극은 화법이 좀 달라. 아리랑, 아리랑, 아라리요, 아리 랑, 고개를, 넘어간다, 처음에, 넘는, 아리랑, 고개, 유학, 가는, 희망의, 고개, 이렇게 따박따박 말마디를 끊어야 해. |

전민과 전혜숙이 박수를 친다.

| | |
|---|---|
| 박 출 | 신극은 말일세. 우리가 하는 말처럼. 건조하게. 아주 평 범하게. 그러니 재미가 없단 말일세. 말도 끌거나 당기거 나 해야 재민데 말일세. |
| 한 철 | 어떻게 자네들은 용케 부모 승낙을 받은 모양이군 그래. |
| 박 출 | 광대패거리 따라가면 집안 망했다고 난리나지. |

전민과 전혜숙은 마주 보며 씩 웃는다. 그들은 만담 〈산수탈이야〉를 한다.

| | |
|---|---|
| 전 민 | 내 평생 소원은 영화해설자. 밥을 먹을 때에나 길을 걸을 때나 흡사히 미친 사람 모양으로 중얼중얼 중얼거리며 강태공이 시절 낚듯이 기회만 기다린 지가 아득하여라. |

**전혜숙**  (자기 품에서 대본을 꺼내며) 이것도 보셔요. 제가 쓴 거예요.

전혜숙에게서 받은 대본을 한철은 유심히 넘겨 보고, 박출도 유심히 들여다본다.

**한 철**  이야기 줄거리가 아니고 대본이네. 말을 죄다 써 났어. 참, 외우는 게 일이겠어.

**박 출**  어, 이건 내 말이잖아. 내가 한 말을 다 기록했네.

**전 민**  말이 그때그때 다르지만 거의 비슷비슷해서 적어놓은 겁니다.

**한 철**  참 똑똑한 애들이여.

**박 출**  그래, 이건 무슨 이야긴가? (한철과 바꿔본다)

**전혜숙**  프로그램에 있는 줄거리를 외웠다가 썼습니다. 어느 대위의 딸이 사랑에 버림받고 불타는 다리 위에서 울며 광란한다는 이야기로 일본에서 유명한 작품을 번안한 겁니다.

**박 출**  신극하는 사람들이 구라파 작품을 이런 식으로 외워 한다던데.

**한 철**  말 잊어버리면 큰일이겠어.

**박 출**  거기는 말하는 억양도 달라. 발음을 과장되게 하지 말라고 야단이라네.

**한 철**  변사식으로?

**박 출**  아니. 변사하고도 달러. 변사는 딱딱 끊잖아.

**한 철**  그렇지.

| 전혜숙 | 무어야? 지금 너가 일부러 죽였다고 하지 않았느냐? |
| --- | --- |
| 전 민 | 이년 너는 자살이다. 자살! |
| 전혜숙 | 악! |

전혜숙은 진짜 총에 맞은 사람처럼 퍼덕퍼덕거리다가 쓰러진다. 박출과 한철이 박수를 친다.

| 한 철 | 저애들은 누구요? |
| --- | --- |
| 박 출 | 글쎄, 새로 온 연구생인가본데. |
| 한 철 | 다른 극단에서 봤던 애들 같기도 하고. |
| 박 출 | 무대 청소하는 걸 봤던가? |
| 한 철 | 난로에 석탄도 갈아넣던데. |
| 박 출 | 둘이 맨날 붙어다니던데 내외간인가. |
| 한 철 | 이선생이 여배우 필요하다고 난리더니 어린애를 데려왔네. |
| 박 출 | 하여튼 똘똘하네. 자네 이름이 뭔가? |
| 전 민 | 전민입니다. |
| 전혜숙 | 전혜숙입니다. |
| 박 출 | 둘이? |
| 전 민 | 여동생입니다. |
| 한 철 | 아까부터 끄적거리던데 뭐여? |
| 전 민 | 대본입니다. (대본을 준다) |
| 박 출 | 대본? |

박 출    그래 남편한테 고백하는 거야 죽기 전에.

한 철    뭐라고?

박출과 전혜숙    (동시에) 부정한 안해를 용서해 주서요. 아, 가슴에 흐르는 피로써 이 더러운 몸을 씻을 수가 있다면

박출과 한철은 전민과 전혜숙의 연기를 그저 멍하니 바라본다.

전 민    여보, 이미 당신의 행동을 다 알고 있소.

전혜숙    뭐라고요?

전 민    당신을 죽이려고 일부러 여기 데려 온 것이라오.

전혜숙    무엇이라고요?

전 민    당신은 자살이라고 하지만, 사실은 내가 일부러 죽인 거라오. 서투른 사냥꾼이 아닌 담에야 사람을 맞힐 리가 있소?

전혜숙과 전민은 연기에 도취된다.

전혜숙    나는 깨끗한 자살이 아니고 더러운 타살을 당했단 말입니까? 당신은 나를 죽였구려. 당신은 부정한 계집이라고 나를 죽일 만큼 남자 된 정조를 지킨 사나이가 아니지요. 어째서 여자만 정조를 지킨단 말입니까? 아, 악마! 이놈아! 이놈이 사람을 죽였어요. 이 악마야.

전 민    아니다 너는 부정한 여자, 죄책감에 자살한 거다. 자살이다.

## 4장. 극단 단원들의 숙박집

평상 하나.

산더미같이 쌓인 빨래를 다림질 하는 전혜숙.

박출과 한철이 술을 마시고 있다.

옆에서 전민이 종이에 열심히 대본을 베껴 쓰고 있다.

박출은 소극 〈인심은 이렷타〉<sup>1)</sup>를 이야기하고 있다.

박 출　　남편이 총을 쐈어. 노루를 쏘려고 했는데, 아내가 맞은 거
　　　　야.

한 철　　나, 참.

박 출　　남편이 놀라지 않겠어? 알고 보니 아내가 일부러 남편
　　　　총을 맞은 거란 말이지.

한 철　　그건 또 뭔 소리여.

박 출　　왜 그랬을까? 남편 몰래 부정한 짓을 했는데 그동안 너
　　　　무 괴로웠던 거야.

한 철　　미친년.

**전혜숙**   (전민의 팔을 잡으며) 오빠. 남의 싸움에 끼어드는 것도 예의
없는 행동이얏!

음악 춤곡으로 연주되면 쌍칼춤을 추는 무동들이 대거 등장한다.
여환 자신도 모르게 임석경관의 뺨을 때린다. 순간 여환도 관객도 놀
란다.
임석경관 여환의 뺨을 때리면, 여환도 이제 자포자기의 심정으로 임석
경관의 뺨을 때린다. 무대 뒤에서 호루라기 소리와 함께 도망간 청년
이 다시 등장하고, 악단은 빠른 춤곡을 연주한다. 임석경관이 청년을
쫓고, 청년은 무대 위 관객석으로 피신했다가, 실제 관객인 무대 앞
으로 뛰어나가 출구로 도망친다. 임석경관을 무대 위 관객석에 앉았던
한량과 학생들이 뒤엉켜 안고 뒹굴고, 무대 뒤에서 호루라기를 불며
등장한 경관 2에게 또다시 발을 걸며 넘어뜨리는 여환. 경관 2는 여
환과 몸싸움을 하고, 무대 위는 순식간에 집단싸움에 휘말린다.

**학생 4**     됐네 젖통아!

**한량 1**     살살 녹이네.

**한량 2**     징그럽구만.

여환은 '사의 찬미'를 노래한다. 노래 목소리에는 남성적인 힘과 여성적인 여음이 섞여 미묘하다. 노래가 끝날 때 쯤 갑자기 청년이 무대로 뛰어든다.

**청 년**     조선동포여! 일어나시오! 깨어나시오! 새벽이 왔습니다. 잠에서 깨어납시다. 삼천 리 강산에 극장은 전부 일본사람 것이고, 조선인 극장은 한두 곳밖에 없습니다. 어디 극장뿐이겠습니까? 백화점도 광산도 요릿집도 땅도 모두 일본사람 것이 되어가고 있습니다. 우리 이대로 있으면 안 됩니다. 동포들이여! 두 주먹을 불끈 쥐고 일어납시다! 일어납시다!

임석경관, 호루라기를 불고 무대로 뛰어가면 청년은 당황해하고, 여환은 비상구를 가리킨다. 청년은 도망치고, 여환은 슬쩍 임석경관의 발을 건다. 경관 넘어지고 관객은 박장대소한다. 임석경관은 일어나서 여환의 뺨을 때린다. 연주 음악이 멈춰진다.

**전 민**     무대 위에 올라가다니 예의 없는 행동이닷! (자리에서 벌떡 일어선다)

기 생    동정중학교? 어머 우리 집 근처네.

학생 3    그쪽에 사세요?

기 생    응. 한 번 놀러와.

학생 2    (또 휘파람)

학생 3    어디 사세요?

기 생    와룡동 떡방앗간 옆 명월옥.

석정란    주소는 왜 불러주니.

기 생    이쁘잖아.

악단은 '사의 찬미'를 연주한다. 여장배우 여환 등장. 우수 어린 미소
와 가녀리고 유연한 몸매. 양쪽 객석을 향해 인사한다. 학생들 휘파람.
기생들도 환호한다.

기 생    언니, 그 사람이야. 그 사람.

석정란    너도 참 별나다.

기 생    눈물 나, 언니.

한량 1    동성애를 하나. 기생들이 왜 저 지랄들이여.

한량 2    장안의 기생들이 저자를 차지하려고 난투극을 벌인다네.

학생 2    와, 이쁘다.

학생 3    목젖이 안 보인다.

학생 1    손수건으로 가렸다.

학생 4    젖통은 어떻게 만들었을까?

학생 5    유방이야.

학생 2    어디?

학생 1    (관객 쪽을 가리킨다) 저 여자.

학생 2    (휘파람)

학생 3    쉿! (임석경관을 가리킨다)

학생 2    (모자를 들어올린다)

한량들 애써 점잔을 뺀다.

한량 1    저런 망할 년들!

한량 2    빨가벗었네. 빨가벗었어.

한량 1    세상 말세네 말세. 시골서 마음 놓고 자식들을 서울로 공
          부시킨다고 보낼 수 있겠나. 밤낮 조런 구경이나 다니면,
          볼일 다 보지.

한량 2    괜찮네. 서울이나 왔으니까 요런 구경도 하지.

기생들은 한량들에게 추파를 던지고 한량들은 구경보다 기생들을 바
라본다.

학생 4    젖통 다 보인다.

학생 5    젖통이 뭔가? 유방이지.

한량 1    저런, 저런. 머리에 피도 안 마른 것들이 벌써부터 여색
          이네.

한량 2    황소도 먹어치울 나이지.

기 생 　누구하고 먹고 싶을까?

석정란 　애는?

기 생 　언니나 나나 배우 사모하는 재미로 살지 않소.

석정란 　너나 그렇지.

기 생 　언니 소문 들었오?

석정란 　극장에서 배우 뽑는다는 소문?

기 생 　기생도 자격이 된다면 우리도 한 번 나가 봅시다.

석정란 　일어를 할 줄 알아야지.

기 생 　경성제대 다닌다는 총각한테 두 달 배우지 뭐.

석정란 　가짜다.

기 생 　진짜?

석정란 　응. 가짜야.

기 생 　교복은 진짜던데….

석정란 　그야 교복은 진짜겠지.

기 생 　(한숨) 세상에 믿을 놈 하나 없구나. 여장배우 여환이 어떤
　　　　기생이랑 사귄다네.

석정란 　충격 받았겠구나.

기 생 　요즘 통 입맛이 없어요 내가.

　　　　중등학생 다섯, 무대 객석으로 들이닥친다. 한량과 기생들 사이 자리

　　　　잡는 학생들.

학생 1 　(아래층을 내려다보며) 와! 끝내준다.

| | |
|---|---|
| 한량 2 | 과자라도? |
| 석정란 | 나, 참. 기가 막혀. 누가 공연 중에 주전부리를 한답니까? |
| 한량 1 | 아차! 우리가 실수했네. 애야, 우리 안 산다. |
| 사내아이 | 연극 끝나면 드세요. |
| 한량 2 | 그때 다시 사마. |
| 사내아이 | 쳇! 라무네 사압쇼! 과자 사압쇼! |
| 전혜숙 | 오빠, 라무네가 뭐야. |
| 사내아이 | 먹어봐. 시원하고 달콤하다. |
| 전혜숙 | 콩만한 게 반말이네. |
| 사내아이 | 쳇! 콩보다는 커. |
| 전 민 | (머리를 쓰다듬으며) 이 녀석 몇 살이냐? |
| 사내아이 | 나이 알면 살 거야? |
| 전 민 | 허, 이 녀석. |
| 사내아이 | 이 녀석 저 녀석, 부모한테도 못 들은 소리야. 쳇! 라무네 사압쇼! 과자 사압소! |
| 전혜숙 | (의자 아래를 내려다보며) 오빠, 아래층 사람들 미어터진다. |
| 전 민 | 돌돌한 게 아홉 살 같다. |

조명 기생을 비춘다.

| | |
|---|---|
| 기 생 | 언니, 연극 보고 명치제과에서 파피스나 한 잔씩 마십시다. |
| 석정란 | 양식 밥이나 먹고 싶다. |

# 3장. 신파극장 관객들

커튼이 걷히면, 드러나는 무대 객석과 악단.

과거의 관객과 현재의 관객이 마주보는 형상.

임석경관, 석정란과 기생. 시골한량 1,2가 앉아 있다.

전민과 전혜숙이 앞자리에 들어와서 앉는다.

사내아이가 한 손에 사이다와 과자가 담긴 상자를 들고 현재의 관람

객들한테 고음으로 길게 늘어뜨리며 소리친다.

**사내아이**  과자 사압쇼! 라무네 사압쇼!

사내아이가 무대 객석으로 걸어가면, 한량이 손짓한다.

**한량 1**  애야, 라무네 한 병 다오.

**한량 2**  (옆구리를 찌르며) 이보게 우리만 입인가?

**한량 1**  (슬쩍 옆자리의 기생을 바라보며) 라무네 한 병 드시겠소?

**기 생**  일 없습니다.

전혜숙  감사합니다.

전 민  감사합니다.

전혜숙과 전민은 방해될까봐 발꿈치를 들고 살살 무대 앞으로 나온다. 둘은 벅찬 가슴에 온 몸으로 기쁨을 표현한다. 다만 소리를 내지 않지만 입은 크게 벌리고 환호성을 지르는 것 같다. 갑자기 그들 멈춘다.

전 민  혜숙아, 이상하다.

전혜숙  오빠, 왜?

전 민  다음에 보자, 이랬단 말이지.

전혜숙  다음에 보자, 이랬지.

전 민  그러니 다음에 보자 이랬단 말이지.

전혜숙  말 그대로 다음에 보자 이 말이지.

전 민  (불안하다) 아직, 보지 않은 거다 이 말이지.

전혜숙  그렇지. 아직 보지 않았지.

전 민  그럼 기다려야겠다.

전혜숙  그래. 기다리자.

전 민  다음에 볼 수 있도록.

전혜숙  맞다, 맞다, 오빠.

전혜숙과 전민은 장승처럼 서 있다. 둘은 천천히 눈알을 굴리며 무대를 둘러본다. 둘은 생각난 듯이 가방을 무대 한편에 놓고 빗자루와 걸레를 가지고 온다. 그들은 춤추듯이 무대 바닥을 청소하면서 퇴장.

하며 둘을 보며 종종걸음으로 따라 나간다. 화가 난 이정구는 탁자를 발로 찬다. 순간, 발이 너무 아파서 한쪽 발을 잡고 맴을 도는 이정구.

**전 민**   혜숙아, 오빠 어떠냐?

**전혜숙**   멋져 오빠.

**전 민**   어깨 펴! 턱 내리고. (깊은 숨 쉬고) 가자!

전혜숙 앞장서서 등지고 선 이정구에게로 다가가고, 전민은 전혜숙 등 뒤에 붙어서 덜덜 떨며 간다. 전혜숙, 전민을 찾고 전민은 전혜숙 뒤로 숨는다. 그들은 한 바퀴 빙그르르 돈다. 전혜숙, 용기를 내어 인사를 한다.

**전혜숙**   (너무 작은 소리로) 안녕하십니까? 연극하려고 왔습니다. 여기 소개장도 있습니다. (돌아보니 여전히 제자리를 돌고 있는 전민. 엉덩이를 툭 친다) 오빠! 소개장!

**전 민**   (주머니를 모두 뺀다. 없다. 울상) 없어.

**전혜숙**   없어?

이정구 돌아본다. 전민과 전혜숙은 다시 인사한다.

**전혜숙**   안녕하십니까? 우리는 극단에서 일하고 싶습니다.

**전 민**   이하동문입니다.

**이정구**   (간신히 신을 신고 커튼 뒤로 퇴장하며) 다음에, 봅시다.

이정구    차라리 내가 여배우를 하겠어.

마호성    당신이 기생을 알아? 사랑이 뭔지 알긴 해? 이건 내가 만든 이야기야. 당신이 일본 극장에서 베껴온 이야기하고는 차원이 달라.

여　환    싸우지 마. 지금 싸울 때야? (마호성의 어깨를 양손으로 잡고 커튼 뒤로 퇴장하려 한다)

이정구    무대가 옷 자랑이나 하는 덴 줄 아오? 연출가는 마호성이 아니라 나 이정구요 이정구!

마호성    관객들은 내 이름을 보고 와. 당신 이름을 보고 오는 게 아니야. 대본 같은 것도 외울 필요가 없어. 아니 왜 외워야 해? 난 꼭두각시가 아니야. 누가 시키는 대로 말하는 건 죽은 거야. 당신은 죽은 말을 하라고 하잖아. 당신이 시키는 대로. 내가 왜! 마호성이 왜!

이정구    연극은 혼자 도취해서 시부렁거리는 게 아니지.

마호성    (음미하듯 조용히) 시부렁? 시부렁?

잠시 침묵하다가 마호성은 백을 들고 밖으로 나가려한다.

여　환    어머, 분장실은 저긴데 어디 가세요?

마호성    (낮지만 단호하게) 앞으로 저 사람하고, 절대로, 연극 안 해.

마호성 밖으로 나간다. 마주 들어오는 전민과 전혜숙, 둘은 본능적으로 인사한다. 인사도 받지 않고 퇴장하는 마호성. 여환은 고개를 갸웃

**이정구**   제발 멋대로 말하지 마세요. 우리 처음에 약속한 대로 해요. 제발.

**마호성**   약속대로 죽어줬잖아.

**이정구**   제대로 죽어야죠. 그건 관객을 속이는 거라구요!

**마호성**   연극이 그런 거지.

**이정구**   눈 가리고 아웅하는 게 아니라, 진실을, 진실을 드러내면서, 속이는 거요.

**마호성**   진실?

**이정구**   사람은 죽으면 쓰러져. 이게 진실이오. 죽은 여인을 안고 참회의 눈물을 흘리는 것은 내 역할이오. 만약 당신이 서서 죽는다면 매미처럼 달라붙어서 울어야 한단 말이오.

커튼 뒤에서 웃음소리. 이정구 커튼을 열면 드레스차림의 여환이 서 있다. 이정구는 모자를 여환에게 씌운다.

**이정구**   서서 죽는 여자와는 못하겠어. 내 역을 자네가 해.

**여 환**   어머, 선생님. 왜 이러세요. 내가 어떻게 남자 역을 해요?

**이정구**   남자니까 할 수 있어.

**마호성**   이봐요 이정구 씨. (이정구 얼굴에 담배연기를 뿜으며) 왜놈들 연극이나 베끼면서 어따 대고 큰소리야.

**여 환**   어머, 어머, 왜들 이러셔. 오늘 저녁 당장 공연인데, 큰일이네. (이정구의 팔을 잡고) 서서 죽게 해줘요. 고승들도 선 채로 죽었다니까, 뭐, 어때요.

니까.

**마호성**    (바닥을 보고 얼굴을 찡그린다) 아이, 더러워.

징소리.

**이정구**    나 참, 어쨌든 죽어야 합니다. (커튼 뒤로 들어간다)

**마호성**    알았어요 (목소리를 심하게 떨며 신파조로) 기생은 백번 땅재주를 넘어도 기생. 님을 사랑한 죄 밖에 없는 여인. 하늘도 무심하시지. 천한 여인에게 황후와 같은 사랑을 주시고, 뺏어버리시다니. 차라리 죽겠어. 기차에 뛰어들어 죽겠어. 님이 타고 떠난 기차. 거짓모함에 나를 버리다니. 당신을 저주해!

마호성은 무대에 꼿꼿이 선 채로 죽는 연기를 한다.

**이정구**    도저히 못 참겠어! 멋대로 대사를 하면 어쩌란 말이오! 또 누가 서서 죽는답니까?

**마호성**    이 옷 동경서 특별주문한 거야. (담배 한 모금 피고) 당신은 여자를 몰라. 이 여자는 기생이야. 마지막 순간에 가장 아름다운 옷을 입고, 남자를 잡으려고 하지. 그런데 떠났어. 시어머니 말만 듣고. 괘씸해. 얼마나 괘씸해. 나 같으면 남자의 행복을 빌며 곱게 죽어주지 않는다고. 기차에 머리 박을 용기면, 복수를 하지.

## 2장. 연습장면

비에 젖은 의상을 매만지며 무대 앞으로 등장하는 마호성.
프랑스 여배우처럼 여우목도리에 가슴이 깊게 파인 드레스와 모자를
썼다. 가늘고 긴 담뱃대를 한 손에 들고 손수건으로 빗방울을 찍어내
는 마호성. 마호성은 무대 옆 커튼 뒤쪽에다 대고 말을 건넨다.

**마호성**    정말, 죽어야 되는 건가?

커튼 사이로 머리를 내밀고 학생으로 분장한 연출가 이정구가 말한다.

**이정구**    예. 벌벌 떨다가 죽어요. 관객이 훌쩍거리면 그때 나가떨
어지는 거요.
**마호성**    품위 없어.
**이정구**    죽는 건 품위와 상관없소.
**마호성**    하지만 여기선 안 돼. 옷이 젖을 수도 있잖아.
**이정구**    그래도 당신은 죽어야 해. 연극은 진짜처럼 행동해야 하

기적소리. 최, 파이프를 톡톡 털고 주머니에 넣고 가방을 든다. 석정란은 우산 든 손을 바르르 떤다.

**석정란**  다시 안 올 것처럼 왜 그래요?

**최**  칼모친에 동맥 긋고 그런 유치한 수작으로 날 붙잡을 수 있다고 생각하오?

**석정란**  (우산을 떨어트린다) 연극하는 거지요?

**최**  연극? 당신 때문에 많이 봤지. 그렇다면 결론을 알겠군. (나가려 한다)

**석정란**  (최의 팔을 잡는다) 안돼. 가지 마. 가면 나 죽어.

**최**  이런 경우 신파극에서는 뿌리치지. 놔라 이년!

**석정란**  (바짓춤을 잡고 늘어진다) 못 가. 이대로는 못 보내.

**최**  순진할 땐 속아 넘어갔지만 이젠 아니야.

**석정란**  흥! 당신이 순진하다고? 지나가는 개가 웃겠어.

**최**  조강지처 가슴에 못 박고, 재산은 탕진하고. 정란. 마지막으로 부탁하건대, 잡지 마시오. 그리고 기다리지도 마시오.

**석정란**  (최를 잡았던 손을 탁탁 턴다) 가는 사람 잡지 않고 오는 사람 막지 않는 것이 기생의 본분이지요.

**최**  당신은 튕길 때가 가장 아름답소.

최가 나가면, 석정란은 꼿꼿한 자세로 우산을 쓰고 무대를 가로질러 나간다. 악사들의 연주가 아련하게 들려오다가 점점 커지면서 다음 장면이 시작된다.

전혜숙은 전민의 팔장을 끼고 무대를 가로질러 나간다.

무대 뒤쪽 중앙에 조명 들어오고, 조명 아래 한 쌍의 연인을 비춘다.

우산을 들고 선 석정란과 양장에 모자를 쓴 애인 최, 파이프를 들고 담배를 피고 있다. 석정란은 승마바지에 단발머리를 한 미인이다.

석정란    오늘 밤 꼭 가셔야 해요? 봄바람에 춤추는 나비도 비가 오면 꽃잎 속에 잠드는 법. 가시다뇨. 안 될 말씀. 돌아가요. (최의 가슴에 손을 얹는다. 최, 석정란의 손을 치운다)

최    할아버님 기제라 가야하오. 가기 싫지만 한 집안의 장손인 걸 어떡하오.

석정란    아이, 참. 새로 막 올리는 연극 한 편 보자 하고선.

최    비가 와서 할까?

석정란    비 오면 우산 쓰고 보지요. 이런 봄비야 알전구에 비치는 나비떼 같은 걸. 장치도 좋고, 울기도 좋고.

최    아주 극장에서 사는구려. 이번에는 어떤 이야기요.

석정란    화류춘몽. 사랑하는 도련님과 이별하는 기생이야기랍니다. 바로, 우리들 이야기지요.

최    비극이요?

석정란    대개 그런 이야기는 비극이랍니다. 예외가 있다면 춘향이뿐. 결국 자살하거나 병들거나 죽기 아니면 까무러치기.

최    석정란. 나와 헤어지면 어떻게 살 거요?

석정란    살긴, 살겠지요.

아라!

전 민　시익! 탕! 탕!

전혜숙　욱! 아니, 이럴 수가!

전 민　하하하. 무식한 도둑놈! 내 총맛이노 어떠하므니까!

전혜숙　(느리게) 아악! 나는 너의 총에 맞아 주욱는다만 너는 부디 살아서 개과천선하여 좋은 사람이 되어라. 으흐.

전혜숙, 온 몸을 벌벌벌 떨다가 한참만에 선 채로 고개를 푹 숙이고 죽은 척한다.

전 민　혜숙아 죽을 때는 쓰러지는 거다.

전혜숙　옷이 망가진단 말이야.

전 민　연습이니까 봐준다. 오빠는 네 정신상태를 말하는 거다.

전혜숙　여기가 무대라면 똥밭이라도 구르겠어.

전 민　(보자기를 꼭 안고) 우리가 부모 몰래 돈을 훔치다니. 혜숙아. 아무리 힘들어도 집에 가자는 소린 하지 마라. 활동사진에 우리 얼굴 나오면 그때 용서할지도 몰라. 안 그러면 넌 시집가고 난 평생 주판알이나 튕겨야 한다.

전혜숙　오빠, 아저씨가 써 준 소개장 잘 있겠지?

전 민　(양복 안주머니를 툭툭 치며) 여기 잘 있다. (손바닥을 하늘을 향해 펼치고) 자, 가도 되겠다.

전혜숙　오빠, 어디로 가?

전 민　남대문 지나서 화신백화점, 종각을 돌아 단성사로 간다.

가 정말 경성에 왔구나. 오빠, 우리 극단에 들어가면, 카우보이처럼 말 타고 다니자!

**전 민**  혜숙아. 사실 거짓말을 했다.

**전혜숙**  거짓말?

**전 민**  우리가 단박에 말을 타진 않아. 극단에서 받아줄지도 모르고. 언제나 너랑 연습했는데, 자신이 없어. 만약 연기를 해야한다면 다른 여성이랑 해야하잖아. 눈을 마주치면, 가슴이 막 뛸 거야. 그렇게 되면 대사고 뭐고 다 까먹는다. 혜숙이 니가 내 상대역을 해야 한다. 너랑 한다면 부끄럽지 않아.

**전혜숙**  오빠, 나도 그래.

**전 민**  혜숙아 우리 정말 잘할 수 있겠지?

**전혜숙**  그렇고 말고! 우리가 누구야?

**전 민**  전씨 가문의 명배우.

**전혜숙**  전혜숙!

**전 민**  전민.

**전혜숙**  (동시에) 오누이!

그들은 가상의 무대에 선 것처럼 모자를 벗고 정중하게 인사를 한다.

**전 민**  (말발굽소리 흉내) 따가닥 따가닥 따가닥 따가닥. 휘휘이잉 잉 퓨! 따각.딱.

**전혜숙**  (남자목소리) 원수는 외나무 다리에서 만난다. 자, 칼을 받

# 1장. 경성역 광장

기적소리. 경성역 광장.

조명이 무대바닥에 반사되어 신비롭게 퍼진다.

빗소리.

전혜숙과 그녀의 오빠 전민이 비를 피해 뛰어들어온다. 전혜숙은 커다
란 모자에 양장차림, 짐 가방을 들고 굽 높은 구두를 신고 있고, 전민
도 양장에 머릿기름을 바르고 한껏 멋을 냈지만 보따리를 안고 있다.

전혜숙    오빠, 여기가 경성이야?

전 민    그래, 경성이다.

전혜숙    우와! 전깃불 좀 봐. 땅에도 알전구가 켜져 있네

전 민    혜숙아. 잘 봐라 (발을 쾅쾅 두드린다) 이게 아스팔토다. 아
         스팔토. 반질반질한 것이 비 맞아서 그렇다.

전혜숙    (발로 쾅쾅 친다) 활동사진에서 보던 그 아스팔토?

전 민    그래.

전혜숙    오빠, 나 꼬집어봐. (전민이 혜숙의 팔을 꼬집는다) 아얏! 우리

# 여우만담

## 무대

무대는 경성역 광장, 무대 연습실, 무대 객석, 단원들의 숙박집, 파티장, 거리 등이다. 특별히 무대 장치가 필요하지 않으며 조명과 배경막으로 간단하게 장소를 표현할 수 있다.

희곡집을 낼 때마다 선택을 해야 할 때가 있다. 공연대본으로 수정되는 과정에서 여러 개의 대본이 있는데 어떤 희곡을 출판할 것인가 하는 문제이다. 언제나 읽기 편한 희곡을 선택한다. 대부분 읽기 편한 희곡들은 세 번째 수정한 대본들이다. 그때까지 작품에 대한 첫 상상이 완전히 사라지지 않았기 때문이다. 그러나 세 번째 수정을 넘어서면 이제 그 작품은 다른 작품이 되어간다. 새롭게 쓰지 않는 한 작품을 수정한다는 것은 성형수술을 하는 것만큼 힘든 모험이다. 때로는 작가로서 능력이 되지 않을 때도 있다. 다만, 독자가 읽기 좋고 관객이 듣기 좋은 희곡을 쓰고 싶다. 그래서 어느 세대나 위로 받는 희곡, 그런 희곡을 앞으로도 계속 쓸 수 있기를 기도한다.

2010년 8월
비 오는 안산에서
김윤미

자 수인이 병원을 전전하지만 병명을 찾지 못하고  결국 한국의 모든 전통요법의 '야메' 의사와 최면술사까지 찾아 전전한다는 내용이다. 수인을 병들게 한 원인은 가부장적인 한국사회와 비리가 원인이지만, 계약직 강사인 수인의 위태로운 삶도 원인이다. 〈수인의 몸 이야기〉는 통증, 그러니까 병명을 알 수 없는 통증에 대한 이야기다. 한국사회의 모든 병리적인 현상과 과학적으로 증명할 수 없는 통증의 원인을 한 여성 지식인이자 어머니인 수인을 통해 보여주고자 한 작품이다.

세 번째 작품인 〈왕은 돌아오지 않았다〉는 영친왕, 민갑완, 이방자 세 사람의 삶을 역사의 서사적 맥락에서 개별적으로 그리고자 한 작품이다. 왕조에 대한 일방적인 오해보다는 역사의 소용돌이에서 살다 간 그들 개인의 삶에 대한 진정성을 찾고자 하였다. 개인의 의지와는 무관한 삶을 살았던 그들의 모습을 기억하고 봉해진 이들의 기록과 기억을 풀어내는 작업이 즐겁지 않았다. 영친왕의 증언이나 회고가 없었기 때문에 그를 그려내는 것이 가장 힘들었다. 대신 이방자 여사의 회고록인 『세월이여 왕조여』(정음사)와 『민갑완』(교양사), 이해경 저, 『나의 아버지 의친왕』(도서출판 진) 등을 참조하였다.

보다 보여주는 연극. 드라마라는 어원이 '행동하다'는 의미에서 시작되듯이 행동으로 보여주는 것이 극이다. 그러나 우리는 정말 보여주는 연극을 원하는 것일까. 때로 우리는 들려주는 연극을 원할지도 모른다. 우리는 눈으로 보여지는 것보다 상상으로 보는 것에 더욱 매혹되기도 하니까.

여기에 수록된 희곡 중에 〈여우만담〉은 식민지 시기 초창기 극장의 풍경을 그린 것이다. 연극과 영화, 쇼가 하나였던 시기. 그 시기의 연극과 여배우들에 대한 이야기를 그리고자 하였다. 여배우들의 삶은 나에게 하나의 충격으로 다가왔다. 여러 명의 여배우를 한 사람의 여배우로 만들어서 주인공으로 설정하였지만, 그들은 자꾸만 개별적인 모습을 드러내려고 하였다. 그럼에도 실제 인물들의 이름을 부여하지 못한 것은 그들의 삶이 윤색될 수밖에 없었기 때문이다. 김남석 선생의 『조선의 여배우들』(새미, 2006)과 이두현 선생의 『한국연극표면사, 공연예술 제1대의 예술인들/대담: 이두현』(국립문화재연구소 편, 피아, 2006), 고설봉 선생의 『연극마당 배우세상』(이가책, 1996) 등 그 외 많은 자료를 참고하였다.

두 번째 장막극 〈수인의 몸 이야기〉는 2009년 10월 동그라미 극장에서 공연되었던 희곡이다. 원인 모를 통증에 시달리던 중년여

## 작가의 말 | 네 번째 희곡집을 내면서

　처음 희곡집을 낼 때, 이십대 후반이었다. 그때는 희곡집을 내는 일이 막연한 꿈처럼 여겨졌었다. 우여곡절 끝에 네 번째 희곡집을 내게 되었다. 평민사에서 첫 희곡집을 출판했던 그때로부터 17년의 세월이 흘렀다. 그동안 세월이 롤러코스터를 타고 달리듯이 빠르게 사라졌다.

　지금도 어제처럼 희곡을 쓰고 있고 그 희곡들이 무대에서 살아나는 것을 지켜보면서 생각한다. 어떻게 하여 저 인물들이 내게로 왔는가. 늘 그 순간 열심히 썼다고 생각했지만, 시간이 지나면 낯설고 부끄러운 존재가 된다. 아마도 하고 싶은 말들과 보여주고 싶은 풍경들을 검열하였기 때문일 것이다. 그동안 희곡은 연극이라는 공연의 과정을 거쳐야만 완성된다는 생각. 극장에서 배우에 의해 재현되지 않는다면 의미가 없다는 나의 생각은 공연에 집착하게 만들었다. 그리고 그 공연이 내 생각과 맞아떨어지지 않았을 때 그 누구도 아닌 나 자신에게 실망했다. "좀 더 연극적인 희곡을 썼어야 했어"라고. 하지만, 연극적인 희곡이란 무엇일까. 이야기하기

# 차 례

# 김윤미 희곡집 4

평민사

# 김윤미 희곡집 4

초판 1쇄 인쇄일    2010년  9월  1일
초판 1쇄 발행일    2010년  9월  5일

지 은 이    김윤미
만 든 이    이정옥
만 든 곳    평민사
           서울시 서대문구 남가좌 2동 370-40
           전화: (02) 375-8571 (代)
           팩스: (02) 375-8573
           http://blog.naver.com/pyung1976
           E-mail : pyung1976@naver.com

등록번호    제 10-328 호

ISBN  89-7115-561-5    03800

정 가    9,000 원

# 김윤미

## 희곡집

# 4